그림을 읽고
마음을 쓰다

그림을 읽고
마음을 쓰다

즐거운예감 아트코치 16인 지음

플로베르

프롤로그

나는 말하기를 즐기는 사람도 에너지가 뻗치는 사람도 아니다. 지금의 나를 아는 사람들은 '설마' 하는 표정을 짓거나 믿을 수 없다는 듯 반문하겠지만 말이다. 책을 읽고 그림을 보고 글을 쓰고… 나는 혼자 노는 걸 좋아하는 사람이었다. 10년 동안 미술 관련 공간을 운영하다 보니 혼자 놀기의 달인이 된 것 같기도 하다. 그림이 즐비한 공간이었지만 사람은 오지 않는 날이 많았다. 관람객이 오더라도 그림 앞에 선 눈빛은 어딘가 불편해 보였다. '그림 앞에 몇 초나 서 있어야 하지?' '이 그림은 대체 뭘 그린 거야?' 어색함은 걸음에서도 드러났다. 그것은 예술 앞에 선 대부분의 모습이었다.

처음부터 '예술 교육을 해야지!' 하고 작정한 것은 아니었다. 대학원에서 '예술경영'을 공부하며 콘텐츠에 대해 많이 생각했다. "콘텐츠는 멀리 있는 게 아니다, 내 안에서 발견하라"는 말이 와닿았다. 내

가 잘하는 일 중에서 사람들이 궁금해하는 것, 불편해하는 것을 찾으려 했다. 그때 떠올랐다. "그림으로 어떻게 글을 써요?" "예술은 너무 어렵지 않아요?" 사람들에게 가장 많이 받는 질문이었다. 당시 예술 관련 책을 네 권 썼고, 예술 칼럼도 쓰고 있었는데, 사람들은 그것이 신기했나 보다. "예술이 그렇게 재밌어요? 지겹지 않아요?"라고 묻는 이도 있었다.

그래서 생각했다. '그림으로 노는 법을 알려야겠다!' '내가 즐기는 이 방식을 교육 콘텐츠로 만들어야겠다.' 그렇게 해서 3분 응시, 15분 기록의 '그림과 글이 만나는 예술 수업'이 탄생했다. 이 과정은 수강생들에게 처음부터 반응이 좋았다. 일단 엄청 재밌어했다. "예술은 어렵고 멀리 있는 것이라고 생각했는데 그림은 이야기잖아요, 사람이고 삶 자체잖아요!" 금방 예술의 가치를 알아챘다. 예술 수업은 예술이 주체가 아니라 수강생이 주인공이 되는 과정이다. 그림 한 점을 오래도록 응시하며 나의 마음을 들여다보는 시간이다. 그리고 그 이야기를 돌아가며 나눈다. 나의 그림 이야기, 나의 인생과 잊었던 기억과 사람에 대한 이야기 등 삶에서 소중한 것들이 예술을 통해 그득히 길어 올려진다.

몇 년 동안 일을 하며 재미와 감동을 많이 느꼈다. 그림을 보는 일, 그림을 쓰는 일, 그림을 듣는 일…. 많은 사람과 함께하는 그 일이 재미있어 예술 교육에 온 마음을 다했다. 운이 정말 좋았다. 이 독특한 예술 향유의 방식을 사랑해주는 사람이 많이 나타났다. 신의 가호

라 여겨질 정도다. 종교는 없지만 신이 이끌어주고 누군가 등을 밀어줬기에 가능했다고 생각한다. 그러지 않고서는 이토록 좋은 사람과 기회가 저절로 굴러들 리 없다.

큰 호응에 힘입어 몇 년째 '예술 교육 리더 과정'이라는 예술 교육자 양성 과정을 진행하고 있다. 교육자 이전에 삶의 향유자가 되는 과정이다. 그림 한 점을 마음에 들이는 과정이자 예술과 내 삶이 만나는 시간이다. 처음에는 걱정이 되었다. 10년 동안 미술 관련 공간을 운영하며 수많은 기획을 했지만 예술 향유자를 만드는 데는 실패했다. 하지만 나는 좀 못 말리는 긍정주의자다. 안 가본 길을 가며 여행이라 여기고, 새로운 길을 떠날 때는 설렜으니 됐다고 생각한다. 그래서 마음먹었다. '걱정은 넣어두고 함께 즐겨야겠다!'

예술 수업의 첫 강의가 끝나자마자 수강생들은 "이 시간은 마법이에요!", "이 예술 수업은 전 국민이 했으면 좋겠어요!"라고 외치며 신기해했다. 그 외에도 너무나 많은 수강생이 삶의 변화와 성장을 이야기했다. 그중 예술로 인생을 바꾼 열다섯 사람이 여기 있다. 이들은 예술 교육자가 된 1기 아트코치팀이다. '예술 교육자', '아트코치'라 칭하니 거창해 보이지만, 원래 예술을 향유하며 살던 사람은 없다. 다만 계속되는 삶에서 성장을 원하던 사람, 배움을 멈추지 않던 사람 들이었다. 그런 사람들이 예술이라는 낯선 분야에 주눅 들지 않고 한 걸음씩 내디뎌 여기까지 걸어 나왔다. 혼자라면 불가능했겠지만 함께라서 가능했다.

정말 탁월한 사람들이다. 삶의 면면에서 배울 점이 많다. 우리는 예술을 통해 더욱 공감하고 소통하고 존중하게 된다. 예술 앞에서는 모두가 초심자이므로 나이도 성별도 생각하지 않고 수평적인 대화를 한다. 이 과정을 함께하며 스스로 좋은 사람이 되어가고 있음을 느낄 수 있었다. 그리고 이 귀한 경험을 더 많은 사람과 나누고 싶다는 꿈을 꾸었다. 그림 한 점이 삶과 만났을 때, 예술이 나와 만났을 때 무엇이 되는지 이야기하고 싶었다. 여전히 대다수가 예술 앞에서 위축되거나 어색해하거나 자신과 상관없는 영역이라고 고개를 돌리기 때문이다.

그래서 예술로 성장한 사람들이 함께 썼다. 그림의 '기역 자'도 모르는 사람이 어떻게 예술 교육자가 됐는지, 예술 '잘알못'이 어떻게 예술 향유자가 됐는지, 이 책은 솔직한 우리들의 이야기이고, 바로 당신들의 이야기이다. 쭈뼛쭈뼛 그림 앞으로 다가오던 순간, 그림 안에서 나를 만나던 시간, 그림으로 글을 쓰다 불현듯 먹먹해져 울던 날, 누군가의 이야기를 가만히 들으며 서로의 등을 쓸어주던 일… 그림으로 쓴 글이지만, 결국 우리들의 기억이고 소중한 생의 기록이었다.

예술이 사람들에게 어렵거나 무겁게 느껴지지 않길 바란다. 그래서 예술 교육을 할 때는 평소보다 높은 톤의 목소리와 밝은 에너지로 사람들을 만난다. 예술 앞에서 "주눅 들지 말자!"고 부르짖고 그림들을 코앞에 들이민다. "자, 쓰세요! 한 줄도 좋습니다. 응시하고 기록해주세요!"라고 외친다. 이제는 예술로 삶이 달라진 선생님들과 다 같이 외치고 있다. 그림 한 점으로 우리가 어떻게 성장했는지 보여주며

수많은 사람을 놀라게 하고 있다.

언제나 예술의 재미를 먼저 말하지만 거기에는 깊은 의미가 따라온다. 예술의 향유를 이야기하지만 사람들은 모두 '치유'라고 말한다. 예술 교육을 하며 가슴이 뜨거워지는 경험을 많이 한다. 요즘 공교육 기관, 관공서, 기업 등에서 예술 감성 교육을 해달라는 요청을 많이 받는다. 우리에게 진짜 필요한 것이 무엇인지에 대한 인식의 전환이 이루어지고 있다는 의미일 테다. 인공지능 시대에 우리가 길러야 하는 역량이 있다면 예술 감성일 것이다. 공감과 소통, 긍정과 존중을 가장 쉽고 즐겁게 체득할 수 있기 때문이다. 궁극적으로 예술은 삶의 의미를 찾고 내면을 치유하기 위한 좋은 매개물이다. 그걸 많은 사람에게 알리고 싶어 이 책을 기획했다.

혼자 쓰다 함께 쓰니 더 재밌었다. 혼자 향유하는 것보다 같이 향유할 때 더욱 가치가 있었다. 이 책은 많은 사람의 도움으로 탄생했다. 먼저 그림으로 글을 쓴다고 하니 작품 이미지를 선뜻 내어준 작가님들께 깊은 감사의 마음을 전한다. 작가님들과 예술 수업을 해보면 수강생들이 그림 한 점으로 마음을 이야기할 수 있음에 놀라워한다. 그동안 예술이 제대로 소통되고 있지 못했다는 생각도 든다. 그림으로 글쓰기, 글로 감상 나누기는 모두에게 다정한 선순환이다. 여럿이 쓴 원고를 모으다 보니 편집과 출간이 걱정됐는데, 한기호 소장님께 깊은 감사를 전한다.

예술 향유는 누리는 게 아니라 만들어가는 것이다. 예술 교육은

배우는 게 아니라 세상을 사랑하는 과정이다. 세상이 유용함만을 따질 때 이토록 귀한 예술과 그에 관한 마음을 나누게 된 우리가 자랑스럽다. 그리고 이 책을 선택한 당신도 이미 탁월한 사람이라는 걸 말해주고 싶다.

"가장 쉽고 재밌는 예술 향유의 세계에 오신 것을 환영합니다."

즐거운예감 아트코치를 대신하여

임지영 드림

프롤로그 005

1부
나를 치유하는
그림 글쓰기

01.
성찰

절망에 빠진 남자 | 에드바르 뭉크 「절규」 020

균형을 잃어도 넘어지지 않는 힘 | 김석희 「균형」 024

삶을 채우는 것들 | 오관진 「비움과 채움」 028

꿈꾸지 않아도 괜찮아 | 김미성 「질주」 032

있는 그대로 사랑하기 | 구스타프 클림프 「아티제 호수」 036

새로운 나를 만나다 | 에곤 실레 「이중 자화상」 040

까칠과 시크 사이 | 김보미 「까칠 시크」 044

그 너머의 세계 | 폴 고갱 「황색 그리스도가 있는 자화상」 048

02.
열정

쉘 위 댄스 | 최영미 「또 하나의 세계」 053

흔들려도 꿋꿋하게 | 권용정 「보부상」 057

점 하나가 예술이 될 때까지 | 김기정 「봄나들이」 061

다시 첫걸음 | 빈센트 반 고흐 「첫걸음」 066

날아라 날아 | 구채연 「날아볼까」 070

삶을 빛나게 만드는 조각 |
존 윌리엄 워터하우스 「할 수 있을 때 장미 봉오리를 모으라」 074

그럼에도 불구하고 | 김보민 「도약」 078

벽을 넘다 | 김현영 「Why Not」 082

03.

시련

모든 것이 흐려질 때 |
윌리엄 터너 「눈보라: 항구를 나서는 증기선」 087

두 번의 사고, 두 번째 인생 |
프리다 칼로 「두 명의 프리다」 091

꿈과 희망을 지고 가자 | 백윤조 「Walk(Heavy)」 096

버스를 기다리는 시간 | 김춘재 「버스를 기다리는 사람」 100

별들이 속삭이는 밤 | 황미정 「사하라의 별밤」 104

역경은 성장의 밑거름 | 정윤순 「Cliff」 109

지금은 항해 중 | 프레드릭 에드윈 처치 「빙하」 113

04.
여유

완성되지 않은 네모 | 채정완 「어차피 난 이것밖에 안 돼」 118

추억의 케렌시아 | 민율 「나무의자」 122

들숨과 날숨이 머무는 곳 | 신일아 「심장의 공간」 126

저 산은 내게 잊어버리라 하고 |
이미경 「우포늪 이야기: 여여하게」 130

행복한 공간을 찾아서 | 박재웅 「땀끼 강가의 추억」 135

떠도는 고향 | 김흥도 「옥순봉도」 139

5분 감응, 하루 행복 | 모리스 드니 「황혼의 수국」 143

길을 잃어도 괜찮아 | 지석철 「부재」 147

05.
희망

미래를 준비하다 | 정효순 「Treats to myself」 152

건강한 노년을 위하여 | 윤정원 「당근 교육」 156

무한 반복에서 벗어날 수 없다면 |
티치아노 베첼리오 「시시포스」 160

불후의 명작 | 노수현 「관폭도」 164

달님은 알고 있지 | 어몽룡 「월매도」 169

인생 2막을 디자인하다 | 이수현 「이상한 존재의 숲」 173

상상을 현실로 | 안명혜 「내 마음에 우주를 열다」 177

2부
우리를 치유하는 그림 글쓰기

01.
추억

내 안의 어린아이 | 감만지 「일곱 살의 욕망」 184

친구 따라 강남으로 | 공미라 「고샅의 추억: 고무줄 놀이」 188

추억은 나의 힘 | 조이스 진 「달까지도」 192

별빛을 볼 줄 아는 사람 |
르누아르 「이렌느 카엥 당베르의 초상」 196

아름다운 추억은 희망이 된다 | 장부남 「희망」 200

추억은 방울방울 | 정영주 「여름 저녁」 204

02.
가족

지난 일을 떠나보낸 자리 | 하이경 「지난 일」 209

따로 또 같이 | 신일아 「행복한 집」 213

여유를 찾는 여정 |
클로드 모네 「아르장퇴유의 양귀비꽃」 217

홍시는 사랑이어라 | 박재웅 「홍시」 221

엄마는 힘들어 | 김경민 「돼지엄마」 225

정체성의 뿌리를 찾다 | 변해정 「돌담길 능소화 II」 229

03.
관계

비교로부터의 자유 | 호아킨 소로야 「해변 따라 달리기」 234

온기가 전해지는 적당한 거리 | 윤정원 「정령의 친구들」 238

소통의 빨간 줄 | 최우 「이카루스 4」 242

말의 운명 | 하태임 <통로> 시리즈 246

인생의 첫 주례 | 변진미 「행복해질 집」 250

어쨌든 공동체 | 원은희 「화양연화」 254

파란색에 온기를 더하다 | 배달래 「BLUE LIFE no.3」 258

04.
사랑

엄마를 부탁해 | 정보경 「어미, 분홍비」 263

나이는 숫자에 불과하다 | 김숙 「맨드라미: 행복과 열정」 267

그리움 한 조각 | 구채연 「선물」 271

내면의 황금 | 이형곤 「무위의 풍경」 275

아직도 헤매고 있어요 | 콰야 「각자의 길」 279

길이 끝나는 곳에 또 다른 길이 있다 |
김주영 「경로 이탈」 283

사랑에도 기술이 필요해 |
윤정원 「새들도 압니다, 사랑받고 있음을」 287

하얀 맨드라미 | 김숙 「맨드라미 After」 291

05.
상실

닿을 수 없는 당신에게 | 손혜진 「하늘과 들과 나무」 296

공감의 언어 | 정보경 「나 self-portrait」 300

이별의 또 다른 말 |
김창완 「그대 떠나는 날에 비가 오는가」 304

전하지 못한 말 | 설은아 <세상의 끝과 부재중 통화> 308

생명의 빛이여 | 이은경 「내 안의 빛」 312

오빠, 안녕 | 조병국 「자작나무 숲 2114」 316

영원한 친구 | 존 라베리 「빨간 책을 읽는 오러스」 320

즐거운예감 아트코치 16인 324

1부

나를
치유하는
그림
글쓰기

"당신은 어떤 그림을 좋아하죠?" 예술 수업을 하다 보면 많이 받는 질문이다. 이 그림의 느낌은 어떤지 저 작품에 대한 생각은 어떤지 자유롭게 이야기한다. 우리는 언젠가부터 질문하지 않는 사회, 경청하지 않는 사회에 살고 있다. '안물', '안궁', 'TMI' 등과 같은 말이 생길 정도로 대화에 야박한 분위기가 되었다.

하지만 우리는 이야기하고 싶다, 이야기해야 한다. 내 안의 기쁨과 슬픔, 웃음 뒤의 눈물, 한 장면과 한 사람까지, 꺼내놓고 안아주어야 한다. 그걸 그림 한 점이 도와준다. 예술이 가능하게 만든다.

예술 수업을 하며 "나를 잘 알게 됐다"는 말을 가장 많이 듣는다. 우리는 스스로를 잘 안다고 생각하지만 하루하루 메꾸듯 살아가다 보면 내가 무엇을 좋아하고 어떤 꿈이 있었는지 까맣게 잊는다. 그리고 '사는 게 다 그렇지 뭐'라고 생각하며 나를 방치한다.

바로 그 순간에 예술이 필요하다. 미술관에 가서 느리게 걸으며 삶의 속도를 줄인다. 그리고 내 마음에 들어오는 그림 앞에 머문다. 그렇게 응시하며 그림 앞에 멈춘 나를 기록한다. 그 기록에는 지금 나의 마음, 현재 나의 상태, 잊었던 소중한 것이 다 들어 있다.

1부 '나를 치유하는 그림 글쓰기'에는 그림을 통해 까맣게 잊었던 나를 찾은 이야기가 실려 있다. 그림은 나를 비추는 거울이다. 방치했던 나를 들여다보며 어루만지고 안아주며 내 안에 있는 힘을 마주한다. 성찰, 열정, 여유, 희망 등 내가 지닌 가능성을 만난다. 그림 한 점이 하는 일은 실로 놀랍다. 그림 한 점만 있으면 누구나 쓸 수 있다. 예술의 주인공은 예술이 아니라 그것을 누리고 기록하는 나이기 때문이다. 임지영

성찰

01

절망에 빠진 남자

에드바르 뭉크 「절규」

　　혼자가 편하다. 타인에게 먼저 연락해 안부를 묻지 않는다. 매정
하다는 말도 종종 듣는다. 겁이 많고 소극적이다. 어떤 일을 하려면
예열 시간이 많이 필요하다. 대학 졸업 후 직장 생활을 하면서도 인간
관계를 맺는 데 어려움을 겪었다. 아버지도 그런 사람이었다. 오랫동
안 공무원 생활을 했던 아버지는 은퇴 후 노년에 접어들며 세상과 통
하는 문을 닫아걸었고 침잠했다.

　　고등학교 3학년 때 어머니가 돌아가셨다. 20대 중반에 결혼하기
전까지 아버지와 같이 살았다. 세 명의 누나들은 일찍 결혼해 우리 곁
을 떠났다. 나와 아버지는 세상에서 멀어진 섬이었다. 아버지의 외로
움은 나에게 전이되었다. 어머니가 세상을 떠난 후 아버지는 여러 명
의 여자를 만나러 다녔다. 아버지를 증오했다. 인정머리 없는 아들이
었다.

외로움과 두려움을 잊으려 술에 의존했다. 아침마다 불쾌함과 무력감을 느꼈다. '애주가'라고 공언했지만 핑계였다. 술을 통해 복잡하고 두려운 세상 문제를 잊기 위해 애썼던 것뿐이다. 지금도 그런 습성이 남아 있다. 어느 날 단주에 성공한다면 다른 사람으로 거듭났거나 건강에 이상이 생겼거나 둘 중 하나일 것이다.

아버지와 달리 어머니는 지금도 그립다. 어머니의 삶은 불행했다. 지금의 나보다 젊은 50대 초반에 고통스러운 인생을 마감했다. 그녀는 첫 번째 결혼에 실패한 후 두 번째 남편인 아버지에게도 사랑받지 못했다. 세 딸은 그녀를 무시했다. 어머니는 외아들인 나에게 집착했다. 장례를 치른 후 어머니의 부재를 절감하며 일기장에 이렇게 썼다. "세상은 이제 끝났다." 과보호 속에 자랐던 나는 어머니가 주었던 안락한 생활을 대체할 수 있는 건 없다고 확신했다. 늘 어머니가 필요했고 그녀가 세상을 떠난 후 오랫동안 좌절감에서 벗어나지 못했다.

「절규」는 노르웨이 출신 화가 에드바르 뭉크의 그림 중 가장 널리 알려진 그림이다. 이 작품은 신경정신과 치료에도 많이 사용되고 있다. 공포영화의 한 장면 같은 충격적인 색감과 얼굴을 감싼 이의 그로테스크한 표정은 압도적 절망감에 빠진 모습을 보여준다. 피오르드 fiord가 보이는 다리 난간에 기대선 외롭고 고통스러운 표정의 남자는 나를 대변하는 것 같다.

두렵고 고통스러운 삶, 아무렇지 않은 듯 나를 기만하며 살았던 기나긴 시간, 나의 내면에는 그림 속 남자의 모습이 각인되어 있다. 목

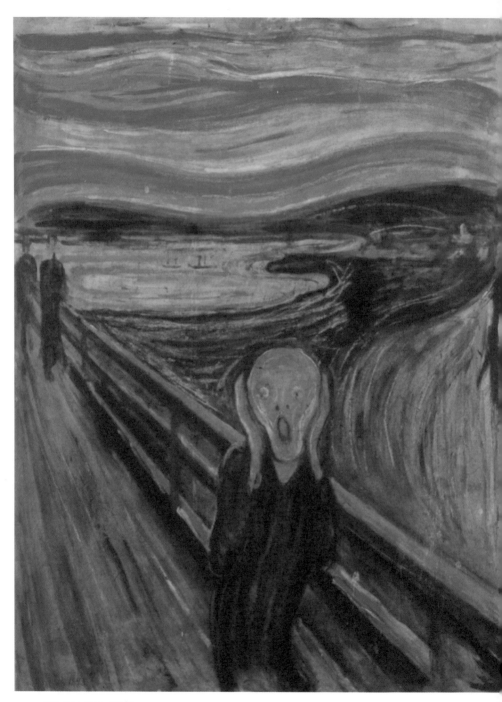

에드바르 뭉크, 「절규」

소리가 소거된 듯한 이 남자의 외침은 나를 멈춰 세우고 위로한다. 그림 속 인간의 모습은 살면서 겪는 고통의 본질을 꿰뚫고 있는 듯하다. 그림 속 남자는 나에게 이야기한다. "인간이 느낄 수 있는 고통에서 벗어날 수 있는 사람은 이 세상에 없어." 가슴이 무너져 내리는 듯하다. 묘한 카타르시스가 생긴다.

나의 모습이 투영된 그림을 보며 두려움과 안정감을 느낀다. 심리치료를 받은 적이 있다. 5년 전 우울증이 심해져 견딜 수 없었다. 6개월 동안 매주 토요일 오전 두 시간 동안 심리상담사에게 심리치료를 받았다. 상담사는 나에게 어머니에 대한 애착과 아버지와 누나들에 대한 증오심이 내재되어 있다고 진단했다. 상담이 끝나면 마음이 편해지고는 했다. 이 그림은 그때의 심리상담사처럼 느껴진다.

이제 삶의 고통에도 어느 정도 맷집이 생겼다. 인생의 나이테에도 굳은살이 생겼다고 믿는다. 하지만 살아가는 일은 여전히 두렵고 고통스럽다. 평생 이런 감정을 느끼며 버티기는 쉽지 않을 것이다. 하지만 어떻게든 견뎌낼 것이다. 고통은 성장의 바탕이고 새로운 희망의 모색이기도 하다는 것을 이제는 알기 때문이다. 김승호

균형을 잃어도 넘어지지 않는 힘

김석희 「균형」

바람 좋은 날, 문래동으로 향했다. 한적한 큰길을 지나 골목에 들어서니 딴 세상이다. 다채로운 전시로 분주한 '아트필드 갤러리'에서는 김석희 작가의 개인전 〈머물지 않는 바람〉이 열리고 있었다. 문을 열고 들어서니 미술관이 커다란 우주로 다가왔다. 멈추고 응시하고 다시 멈추는 시간이 계속되었다. 그리고 한참 동안 「균형」 앞에 머물렀다.

아라베스크로 우아하게 서 있는 여자. 바람결에 두 팔을 들어 올린 채 눈을 감은 모습이 고요하다. 맨발로 땅을 딛고 두 팔로 하늘을 안아 올린 여인은 세상을 초월한 듯했다. 중심을 잃으면 넘어질 듯 아슬아슬한 순간을 포착했다.

'균형' 하면 학창 시절 유행했던 롤러스케이트가 떠오른다. 당시 동대문 롤러스케이트장은 전국의 10대들로 붐볐다. 롤러스케이트를

잘 타는 학생들은 두 개의 바퀴로 점프하고 뒤로 가는가 하면 우아한 곡선을 그리며 스케이트장을 유영했다. 그 사이에서 부러워 흉내라도 낼라치면 중심을 잃고 넘어지기 일쑤였다. 배구, 농구, 핸드볼 등 남부럽지 않게 운동을 잘했던 내게 매끈한 스케이트장에서 균형을 잡고 버텨야 하는 롤러스케이트는 너무나 어려웠다.

하지만 자전거는 달랐다. 개구쟁이 친구들이 많았던 중학교 2학년 학기 초 처음으로 자전거를 탔다. 다들 척척 달리는 동안 나는 동그랗게 휘어진 핸들을 부여잡고 무던히도 넘어졌다. 알고 보니 내가 타던 '싸이클'은 중급 이상이 타는 자전거였다. 중심을 잡기도 어려운 상황에서 미끄러지듯 빠른 속도는 나를 더 아득하게 했다. "비키세요!" "따르릉!" 위험한 고비를 입으로 넘기며 조금씩 중심을 잡았다. 속도를 늦추니 핸들의 흔들림도 줄었다. 두 시간 만에 자전거 타기에 성공한 것이다.

스키도 첫날 초급 코스에서 시작해 상급 코스로 내려왔다. 물론 열댓 번 이상 넘어지고 다시 일어난 덕이었다. 동강에서 처음 수상스키를 탈 때도 마찬가지였다. 잠깐 중심을 잃고 물에 빠져 비릿한 강물을 배부를 정도로 마셨을 즈음 물 위에서 다리를 세우고 달릴 수 있었다. 생각해보니 모든 스포츠에는 저마다 다른 형태의 균형 잡기가 있었다. 균형 잡기에 성공하는 데는 포기하지 않는 끈기와 인내가 기본값이 아닐까.

삶에도 균형이 필요하다. 어쩌다 중심을 잃으면 낭패를 보기도

김석희, 「균형」

한다. 결혼 후 경력 단절로 힘겨워하는 친구들을 보며 아이가 백일이
되었을 때 서둘러 일을 시작했다. 돌봄 도우미 구인 광고를 아파트 게
시판에 붙이고 가가호호 방문해 보육자를 구했다. 미래를 대비한다는
핑계로 오늘의 행복을 미뤘다. 그렇게 10년, 아이는 돌봄 도우미, 유
치원을 거쳐 초등학교에 입학했다. 늘 일이 먼저였기에 퇴근이 늦어질

때면 남편이 아이와 함께했다. 미안한 마음 대신 열심히 일하는 것이 가족에게 최선을 다하는 것이라 여겼다. 늘 일에 중심을 두었다.

그런 내게 류머티즘이 찾아왔다. 스트레스로 인한 역류성식도염 이후 갑자기 진행된 자가면역질환이었다. 1년여간 통증과 긴 싸움을 하다 보니 어제의 꿈과 일에 대한 열정도 무의미해졌다. 고통스러웠지만 녹다운이 되니 가족들이 보였다. 걱정하는 가족들의 따뜻한 눈빛, 아이의 환한 웃음, 남편의 희생에 감사했다. 건강을 조금씩 회복하면서 아이와 학교를 오가고 가까운 바다와 산으로 여행을 다녔다. 일 쪽으로 기울었던 중심이 건강을 잃고 나서야 그간 무심했던 가족에게로 이동한 셈이다. 덕분에 돈으로 살 수 없는 소중한 것들이 내 삶에 공평하게 자리하게 되었다.

살다 보면 균형을 잃어도 넘어지지 않는 힘이 필요하다. 내게 끈기, 인내, 도전 등을 지속할 수 있게 하는 근원적인 힘은 사랑이다. 서툴고 부족한 나에 대한 사랑이고 눈에 넣어도 아프지 않은 가족들에 대한 애정이다. 또한 소외된 이들을 향한 관심이고 10대 시절 이루지 못한 예술에 대한 열망이다. 그 힘으로 오늘도 흔들리는 가운데 균형을 잡으며 살고 있다, 「균형」의 주인공처럼. 김석희 작가는 말한다. "균형은 기울지 않는 것이 아니라 기울어져도 넘어지지 않는 것이다. 균형은 정지를 의미하지 않는다." 육은주

삶을 채우는 것들

오관진 「비움과 채움」

"뭔가 헛헛해." 밤 10시쯤 종종 흘러나오는 이 말을 결혼 9년 차인 남편은 이해하지 못한다. '헛헛하다'는 말이 무슨 뜻이냐고 배가 고프면 고픈 거지 왜 그런 아리송한 말을 쓰는 거냐고 궁금해한다. 어리둥절한 표정을 짓는 남편을 보면 나 역시 어리둥절하다. '헛헛하다는 말, 헛헛한 이 느낌을 왜 모르는 거지?' 그렇다. 나는 헛헛하다. 몇 시간 전 저녁밥을 든든히 챙겨 먹었는데도 허전한 이 느낌, 배가 고픈 건 아닌데 시뻘건 고춧가루 팍팍 쳐서 3분 정도 팔팔 끓인 후 마지막에 노란 치즈 한 장 딱 올린 라면 한 그릇이 눈앞에서 아른거리는 그 상태. 이렇게 구체적으로 설명하면 남편은 더욱 알 수 없다는 표정으로 고개를 절레절레 흔드니 나는 더욱 헛헛할 뿐이다.

살면서 헛헛하다는 말을 자주 했다. 아무리 채워도 채워지지 않는 그 느낌은 뱃속의 일만이 아니었다. 가슴속 어딘가에 뚫린 큰 구멍

으로 한겨울 시린 바람이 사정없이 몰아치고는 했다. 분명 괜찮은 것 같은데 특별히 힘든 일도 없는데 왜 이렇게 공허할까? 아무도 찾지 않는 그 쓸쓸한 땅에 때로는 나조차 발을 내딛기 두려웠다. 이것저것 채워 넣으면 괜찮을까 싶었지만 돌아서면 어느새 온기는 사라지고 냉기만 감도는 그곳. 도대체 어떻게 해야 할까? 이 허전한 공간에 무엇을 놓아야 비로소 채워졌다는 느낌이 전해질까?

우연히 만난 오관진의 「비움과 채움」이 나의 시선을 오래 붙잡았다. 노트북 화면 속 그림에서 눈을 떼기 어려웠다. 소담한 모양의 질그릇 뒤로 밝고 큰 달이 휘영청 떠 있다. 매화 몇 송이 품은 가지 하나가 그 곁으로 무심한 듯 지나간다. 밤하늘은 달빛에 물들어 밝고 환하다. 그림을 보며 나도 모르게 눈물이 고였다. 이토록 아름답고 맑고 넉넉한 그림이라니…. 단순한 색, 단순한 선, 단순한 사물 들이 모여 낳은 한 폭의 풍경이 경이롭다. 많은 것이 엉켜 있지 않은데도 이미 모든 게 담긴 풍요의 공간. 텅 빈 가슴으로 무엇인가 훅 들어온다.

삶을 채우는 것들에 대해 생각한다. 잘 살기 위해 많은 것이 필요하다고 생각했던 나에게 그림은 조용히 말을 건넨다. 그렇지 않다고, 고개를 들어 저 하늘에 네 주위에 잠시 시선을 맡겨보라고 말한다. 어두운 밤하늘을 환히 비추는 달빛, 길을 걷다 손에 스치는 코스모스, 어디선가 불어오는 시원한 바람, 한겨울을 견딘 매화 가지가 터트린 꽃망울…. 일상의 풍경들이 우리 삶을 든든하게 채우고 있다고, 그러니 더 이상 힘들어하지 말라고 속삭인다. 그의 말이 종소리처럼

오관진, 「비움과 채움」

내 마음 깊숙한 곳에 닿아 길게 울려 퍼진다.

채우려 할수록 헛헛했던 마음에 커다랗고 환한 보름달을 가득 띄워놓는다. 저 빈 그릇이 이제는 쓸쓸해 보이지 않는다. 아니 비어 있기에 무엇이든 담을 수 있을 것 같다. 봄에는 향긋한 매화꽃이, 여름에는 시원하게 쏟아지는 소나기가, 가을에는 울긋불긋 단풍잎이, 겨울에는 흩날리는 차디찬 눈송이가 그 안에 머문다. 채우려 하지 않아도 때가 되면 많은 것이 찾아오고 다시 떠나간다. 그러니 조급해할 필요도 허전해할 필요도 없다. 천천히 고요한 마음으로 기다리면 되는 것이다.

채워지고 비워지는 그림 속 그릇을 보며 내 안의 그릇을 들여다본다. 매끈하지도 예쁘지도 않은 이곳저곳 흠이 난 그릇이다. 조금은 낡고 투박한 모습이 마음에 든다. 다른 사람의 것과 비교하지 않으며 이 세상 하나뿐인 나의 그릇을 좀 더 소중히 여기며 살아가고 싶다. 그 안에 담겨 있는 꿈, 소망, 기쁨, 삶을 향한 고민과 질문, 슬픔과 외로움까지도 잘 보듬고 싶다. 비었으면 빈 대로 채워졌으면 채워진 대로 사랑하고 싶다. 앞으로 이곳에 무엇이 채워지고 또 비워질까? 자유로이 드나들 그것들이 궁금하다. 궁금한 것이 많은 인생에는 공허와 무력함이 들어설 자리가 없을 테다. 앞으로도 이렇게 살고 싶다. 비우고 또 채워가면서…. 김예원

꿈꾸지 않아도 괜찮아

김미성 「질주」

진로 강사 양성 과정을 수강한 적이 있다. '꿈'이라는 말에 자주 설레던 나는 학생들과 꿈과 미래, 진로를 이야기하는 강사가 되는 것도 좋겠다 싶었다. 그러나 적성과 취향, 재능을 탐색하는 다양한 도구들을 익히고 심리학을 기반으로 상담과 대화 기법 등을 공부하는 동안 떠나지 않는 생각이 있었다. 꿈과 직업은 같은 것일까? 좋아하는 것과 잘하는 것 사이에서 꿈을 찾으라고들 한다. 하지만 이 말은 종종 자기실현을 가장해 직업을 찾으라는 말처럼 들렸고, 꿈마저도 정확한 데이터를 통해 실수 없이 찾아야 하는 시대에 살고 있는 건 아닌가 싶었다. 아이들에게 이리저리 헤매고 방황할 여유를 주는 것이 어른들의 역할은 아닐까? 어째서 우리 사회는 꿈을 꾸는 데에도 이리 조급할까? 생각 끝에 내린 결론은 이 일이 내 적성에는 맞지 않는다는 것이었다.

꿈꾸는 것만이 삶을 가치 있게 만든다고 생각하며 전력 질주하듯 했던 시절이 있었다. 친구들을 만나면 무엇을 좋아하는지 무엇이 되고 싶은지에 대해 대화하기를 즐겼다. 어릴 때는 무언가를 성취하고 이루는 것이 꿈이라고 생각했다. 부지런히 취업 준비를 해 동기들보다 일찍 취직하고 열심히 일하며 자리를 잡았다. 하지만 인생이라는 게 참 얄궂다. 바라는 시기에 원하는 만큼 주는 법이 없으니 말이다. 경력을 쌓고 이직을 하며 자리를 만들고 키우는 것에 집중하다 보니 결혼을 하고도 한참 동안 아이가 생기지 않았다. 출산을 더는 미룰 수 없어 직장을 그만두기로 했을 때는 아이들이 좀 더 크면 다시 일을 시작할 수 있을 거라고 생각했다. 하지만 그 후로 오래도록 멈추어 있다는 자괴감에 빠져 있었다.

　　늘 두고 온 꿈이 있다고 생각했다. 나를 증명하기 위해 달려온 길 끝에서 결국 아무것도 되지 못한 것 같아 서러웠고 다시 도전해 이루어야 할 목표가 있는 것만 같았다. 아이를 키우고 살림을 하면서 '꿈'이라는 말은 내게 '희망 고문' 같은 것이었다. 내가 해야 할 것과 하고 싶은 것 사이에서 풀기 어려운 숙제 같았다. 그래서 더 이상 꿈꾸지 않겠노라, 오늘만을 충실히 살겠노라 다짐했다. 그때 가정과 아이를 돌보며 정성을 쏟는 시간의 의미와 가치를 깨달았다. 사회적 성취와 타인의 인정을 기준으로 삼아 내 꿈을 좇고 있었다는 것을 알았다. 꿈은 직업이나 성취가 아니라 삶의 과정이고, 아이와 온 마음으로 살아가는 시간 역시 전력 질주한 시간이었고 꿈꾸던 시간이었음을 알

김미성, 「질주」

게 되었다. 더 이상 무엇이 되기 위해 살지 않아야겠다고 생각하니 편안해졌다.

어느 토요일 혼자 찾은 미술관에서 김미성의 「질주」를 만났다. 김미성 작가는 결혼 이후 중단했던 그림을 그리기 위해 집 베란다를 아틀리에로 삼아 작업을 시작했단다. 가족이라는 울타리 안에서는 채워지지 않는 그리지 않고는 견딜 수 없던 시절을 베란다에서 펼치고 세상 밖으로 나온 것이다. 그래서일까? 천진한 얼굴로 달에 희미한 희망 하나 걸쳐놓고는 하늘에 유유자적 떠 있는 아이의 모습을 보니 나도 힘이 난다. 왜 자꾸 달리고 싶지? 자신의 어둠을 마주하고 돌파한 그림은 이렇게나 힘이 세다. 이것저것 따지지 말고 자유롭게 달려보라고, 어디든 떠나보라고 도발하는 그림이다.

물론 꿈이 없는 것은 아니다. 꿈을 잊은 것도 아니다. 예전처럼 무엇이 되기 위해 전력 질주하는 진로 활동을 그만두었을 뿐이다. 꿈은 결과가 아니라 과정이니까. 몸도 마음도 예전 같지 않아 조금만 달려도 무릎이 저리고 숨이 차다. 질주는 고사하고 경보도 어려운 지경이니 여유 있게 걸어가는 게 좋겠다. 이제는 두고 온 꿈에 마음을 쓰지 않는다. 눈에 보이고 손에 잡히는 성공을 바라지 않는다. 하지만 달을 향한 마음은 여전하다. 내가 모르는 그곳에 닿고 싶다. 구체적인 목표나 거대한 야망은 없다. 무엇을 이루기 위해 걷는 것도 아니다. 매일 달을 보는 맛에 걷는다. 달은 멀리 있지만 이미 함께 아닌가. 이명희

있는 그대로 사랑하기

구스타프 클림프 「아티제 호수」

　　반전이 있는 사람이나 예술작품을 좋아한다. 사람이나 예술작품을 접할 때 첫인상보다는 볼수록 진국인 모습에 매력을 느끼기 때문이다. 나도 첫인상이 좋은 편은 아니다. 화려하고 기 센 사람 같다는 말을 듣고는 한다. 부담스럽다며 멀리하는 사람도 있고 친근하다며 다가오는 사람도 있다.

　　때로는 오해받기도 한다. 사람들이 나를 다른 모습으로 기억하거나 그들이 상상한 모습으로 대해 당황스러울 때가 있다. 그래서 누군가를 처음 만나는 자리가 조심스럽고 나를 드러내기가 꺼려진다. 오래 만난 지인들조차 내게 처음 이미지와 많이 다르다고 말한다. 차가운 첫인상과 달리 엉뚱하고 의리 있고 섬세하고 친절해서 놀랐다고 말이다. 그래서인지 사람들과 가까워지는 데 시간이 걸린다. 하지만 있는 그대로의 모습을 좋아해주는 사람들 덕분에 인연을 소중하게 생

각하며 좋은 관계를 유지하고 있다.

이런 나의 이미지와 비슷한 예술가가 있다. 「키스」로 잘 알려진 구스타프 클림트다. 그는 인생의 휘황찬란한 순간을 황금색으로 영원할 것처럼 그렸다. 그의 「아델레 블로흐 바우어의 초상」은 화려함의 극치를 보여준다. 직접 보면 그 황홀함에 말을 잊지 못한다고 한다.

처음에는 금장식과 도도한 아델레의 표정에 매료되었다. 하지만 외적인 화려함에 비해 내면은 읽을 수가 없었다. 보면 볼수록 그림 너머의 진솔한 인생보다는 세상에 안주한 여인만이 보였다. 그러다가 클림트의 '여성 편력'에 대한 이야기를 듣게 되었다. 그래서인지 화려한 의상은 거추장스럽게 느껴졌고 몽환적인 눈빛은 채워지지 않은 욕망으로만 전해졌다. 세상을 다 가진 것 같지만 정작 인생의 정수는 잊은 듯한 허무함이 느껴지기도 했다.

그런데 클림트의 인생과 예술에 반전이 일어났다. 클림트는 오랫동안 작품 활동을 하며 쌓인 피로와 쇠약해진 건강을 회복하기 위해 아테제 호수가 있는 마을로 향했다. 조용하고 평온한 가운데 신비로움까지 더해진 호수 풍경은 그에게 평안을 선물했다. 형형색색의 꽃과 아름답게 다듬어진 정원, 고요하고 청명한 호수와 평화로운 시골집은 생명력을 품고 클림트의 풍경화 속으로 들어갔다.

머리와 마음이 복잡하면 클림트의 「아테제 호수」를 본다. 그간 쌓아온 복잡한 심경들을 오묘한 에메랄드빛 물결에 흘려보낸다. 머리가 아닌 가슴으로 느껴지는 감정을 그대로 받아들인다. 흐르는 물결

구스타프 클림프, 「아티제 호수」

에 몸과 마음을 맡기면 우리를 에워싼 선입견, 틀에 박힌 편견으로부터 자유로워질 것이다. 삶은 단순하지 않다. 선택과 결정에는 백만 가지 이유와 목적이 있다. 흰색과 검은색 중 하나만 선택하기를 강요하는 현실에서 잠시 벗어나 수많은 결이 담긴 회색을 받아들여야 하지 않을까? 아무 말 없는 물결에 서로가 자연스럽게 스며들면 어떨까?

클림트가 모든 걸 뒤로하고 많은 걸 포용할 수 있는 「아테제 호수」를 그린 것처럼 세상의 편견이 사라지기를 바란다. 우리에게는 있는 그대로 바라보고 다양한 관점을 존중하고 긍정적인 에너지를 나누는 유연성이 필요하다. 클림트도 자신을 혹평하는 이들로부터 벗어나 아테제 호수에서 위로와 치유를 받았을 것이다.

요즘은 다양한 개성을 나답게 표현하는 것이 존중받는 시대다. 다른 사람의 시선에 나를 맞추기 위해 나의 삶을 바꾸지 않으련다. 내가 누구라고 증명하기 위해 애쓰기보다는 당당하게 있는 그대로의 나를 사랑할 것이다. 김현수

새로운 나를 만나다

에곤 실레 「이중 자화상」

고등학생 때 체력장의 큰 난제는 오래 매달리기였다. 선생님의 호루라기 소리에 맞춰 철봉에 매달리기는 했지만 금방 미끄러져 내려왔다. 오래달리기도 문제였는데 운동장 한 바퀴를 돌면 숨이 차 친구의 손에 이끌려 겨우 완주했다. 어린 시절 고민이자 숙제는 '오래'와 '길게'였다. 지구력이 부족하다거나 의지가 약하다는 말을 자주 들었다. 하고 싶은 것은 많았지만 끝까지 해내지 못하는 것 또한 많아지자 진지하게 고민하기도 했다. 좋아하는 가수의 팬클럽에 가입하기보다 흥미에 따라 여러 가수의 공연장을 기웃대는 걸 좋아했다. 친구들 앞에서는 적당히 아는 척했지만 집으로 돌아가는 길에는 '한 우물'을 깊게 파지 못하는 문제에 대해 고민했다.

그러던 어느 날 담임 선생님은 "한 우물을 파는 것은 직업적인 전문성과 연결된다"라고 말씀하셨다. 선생님의 말씀을 잘 듣던 시기라

전문성을 쌓기 위해서는 한 우물을 파야 한다는 말을 마음에 새겼다. 그러나 내 속에 각인된 말과 달리 여전히 이곳저곳을 기웃거렸다. 하지만 그런 모습을 들키고 싶지 않았다. 규칙과 규범을 잘 따르는 것처럼 보였지만 내 안에서 불쑥 솟구치는 것을 드러내지 않기 위해 영혼과 뼈를 갈아 넣었다. 인정받는 수준에 도달하기 위해 나의 얕음이 경박함으로 비치지 않도록 노력했다.

직장인으로서의 삶이 육아로 단절되자 아이의 학교 일에 열심히 참여했다. 큰아이가 초등학생이 되면서 학부모가 된 나는 동네에서 '오지라퍼'로 통했다. 이 일 저 일에 끼는 것을 좋아했고 거절하는 법이 없어 부르면 달려갔다. 아이가 초등학교에 다니는 내내 구의원에 출마하라는 농담을 들을 정도였다. 관심 있는 분야의 온갖 정보를 퍼 나르고 공동체, 독서동아리, 작은 도서관 등도 운영했다. 사람들은 나에게 '삽질'을 잘한다고 말했다. 그 말이 쓸데없이 여기저기 기웃거린다는 의미로 들리기도 했지만 여전히 나는 물 만난 고기처럼 펄떡거렸다.

펄떡거리며 정신없이 살던 와중에 에곤 실레의 그림을 보게 되었다. 가느다란 선으로 묵직한 감정을 과감하게 보여주는 에곤 실레의 그림은 힘이 되었다. 28세의 젊은 나이에 수많은 인체 드로잉 작품을 남긴 그는 살아생전 '퇴폐'라는 명목으로 감옥에 가기도 했다. 세상이 정한 테두리에 갇히기 싫어하는 반항적인 눈빛은 그림에서도 드러난다. 에곤 실레의 인체 드로잉을 보면 수치스럽다기보다 숙연해진다.

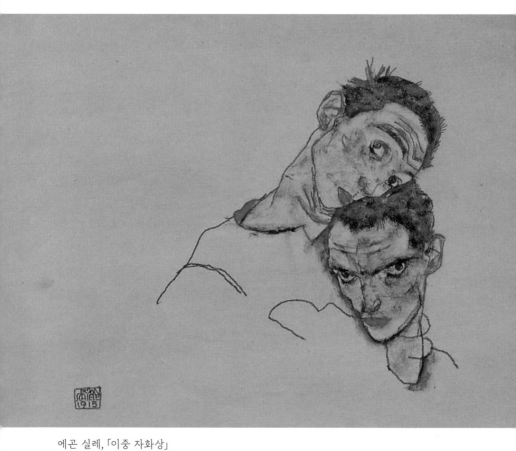

에곤 실레, 「이중 자화상」

특히 두 사람이 프레임 밖을 뚫어지게 보고 있는 「이중 자화상」은 나에게 질문을 던졌다. "내가 원하는 나는 어떤 사람이었지?" 그림 속의 같은 얼굴, 아니 다른 얼굴이 나를 쏘아보며 말을 걸어왔다.

내 안에는 늘 세상에서 어긋나고 싶지 않은 마음과 자유롭고 싶은 마음이 공존했다. 줄서기는 칼같이 하고 규칙을 어기는 것은 싫어하지만 일탈과 엉뚱한 생각으로 사람들을 놀라게 하기도 했다. 그러면서 속으로는 내가 어떻게 비춰질까 전전긍긍했다. 정말 내가 원하는 나는 어떤 모습일까? 그런데 그림 속 주인공의 강렬한 눈빛이 나에게 잘하고 있다고 위로를 건넸다. 반항적인 눈매와 얼굴은 잃어버린 내 얼굴 같았다.

사람들은 나를 낙천적이라거나 에너지가 많다거나 긍정적이라고 칭찬하기도 했다. 그 말에 웃어넘기기도 했지만 문득 나는 나일 뿐이라는 말이 치밀어 오르기도 했다. 타인이 규정하지 못하는 나, 그것은 나만의 모습을 빚어가는 과정이었다. 수많은 삽질은 새로운 근력을 만들어주었다. 글을 쓰고 소설 쓰는 법을 배우고 전시회에 가고 그림책을 공부한다. 사람들은 이런 나를 보며 "무엇이 될 거냐?"고 묻는다. 예전에는 어떻게 대답해야 할지 고민했다. 하지만 지금은 고민하지 않는다. 쓸모는 세상이 정하는 것이 아니라 내가 결정하는 것이라는 것 또한 이제는 안다. 나는 여전히 여기저기 얕게 파고 있다. 그러다 새로운 나를 대면하는 순간이 기쁘다. 이혜령

까칠과 시크 사이

김보미 「까칠 시크」

2000년대 초반 어느 증권사 광고가 떠오른다. 당시 최고의 배우가 텔레비전에 나와 "예스도 노도 소신 있게!"라고 외쳤다. 시대를 앞서갔던 카피였는데 지금도 실행하기 쉽지 않은 말이다. 적당히 타협하며 사는 것이 험악한 이 시대를 살아가는 지혜처럼 여겨질 때가 많다. 그래서인지 "모난 돌이 정 맞는다"는 속담은 요즘도 유효하다.

'까칠'과 '시크'는 서로 연결된 단어 같다. '까칠하다'는 표현은 피곤하지만 타협하지 않는 믿을 만한 사람이라는 증표이기도 하다. '까칠'에다가 '시크'를 더한다면 더 매력적으로 느껴질 것이다. 김보미의 「까칠 시크」는 이런 모습을 보여준다. 그림 속 인물과 나는 성별도 나이도 다르지만 비슷한 듯하다. 요즘 사람들의 정체성을 의미하는 것 같기도 하다.

그림을 보면서 지난 삶을 떠올렸다. 30대 때 직업을 바꾸고 싶었

다. 한 선배의 적극적인 권유에 관세사 자격증 시험까지 거의 통과했지만 퇴직할 만큼의 용기는 없었다. 기회를 잡았지만 주저하다 놓쳤다. 냉철한 판단과 결단이 필요했는데 주위의 말을 듣고 용기를 내지 못했다. 유약한 성격 탓이었다. 어쩌면 안이한 태도 때문이었는지도 모르겠다. 살면서 후회되는 일 중 하나다.

얼굴에 감정이 드러나는 편이다. 그래서 회사 생활을 하며 손해도 많이 봤다. '갑' 앞에서 싫더라도 비위를 맞추고 좋아하는 척하는 게 어려웠다. '까칠'의 발현이었다. 싫은 감정이 얼굴에 나타나니 상대는 즉각 알아챘다. 시크함이나 담대함을 지니려고 노력하기도 했지만 쉽지 않았다. 분노를 쌓아놓았다가 일시에 터뜨리기도 했다. 상대는 나보다 더 분노했고 요주의 인물로 찍히는 불이익을 감수해야 했다.

둥글게 살아가는 것이 좋다고 느낄 때가 많았다. '허허실실' 전법처럼 말이다. 회사에도 그런 전법을 잘 구사하는 동료들이 있었다. 그러나 세상을 그렇게 사는 게 현명한 걸까? 자아는 사라지고 권모술수가 춤춘다. 나를 죽이고 힘 있는 '갑'에게 잘 보인다면 탄탄대로로만 갈 수 있다. 많은 사람이 권력을 잡으려고 발버둥 친다. 하지만 그것 또한 타고난 기질이 있어야 가능할 것이다.

나는 성공과 거리가 먼 삶을 살았다. 앞으로도 그럴 확률이 높다. 능력도 부족하지만 무엇보다 야심이나 인정 욕구가 크지 않았다. 직장 생활을 하면서도 성공을 위한 노력과 처신이 부족했다. 묵묵히 나의 일만 하면 된다는 신념이 강했다. 사람들은 이런 나에게 고지식

김보미, 「까칠 시크」

하다고 했다.

그렇다고 헛된 삶을 살았다고는 생각하지 않는다. 나의 방식대로 살아왔다고 자부한다. 까칠한 삶이었지만 나를 지키려고 노력한 세월이었다. 삶의 태도도 어느 정도 자리 잡기 시작했다. 여전히 궤도를 수정 중이기는 하지만 말이다.

까칠하면서도 시크하게, 앞으로 남은 나날도 그렇게 살고 싶다. 쉽지 않겠지만 자신에게는 엄격하게 타인에게는 너그럽게 하고 싶다. 가끔의 냉철함은 자신과 타인에게 긍정적 영향을 줄 것이다. 그림 속 까칠 시크한 주인공도 그런 모습이다. "나는 까칠하지만 시크하기도 하죠. 이것이 바로 나의 모습이에요." 객관적으로 자신을 돌아보기, 요즘 나의 과제다. 그렇게 살다 보면 비로소 나잇값을 할 수 있지 않을까. 김승호

그 너머의 세계

폴 고갱 「황색 그리스도가 있는 자화상」

아이가 중학교 2학년 때 논술에 대비해 신문 사설을 읽겠다고 했다. 당시 집 주변 편의점에는 〈동아일보〉, 〈조선일보〉, 〈한겨레〉 등 일간지가 종류별로 진열되어 있었다. 차를 타고 가다 멈추고 아이에게 〈동아일보〉를 사 오라고 했다. 아이가 차에서 내려 신문 가판대로 갔다. 그러나 곧 난감한 얼굴이 되어 신문 가판대와 나를 번갈아 쳐다보았다. 차에서 내다보니 '東亞日報'라고 쓰인 신문이 있었다. 아이는 나에게 다가와 말했다. "엄마, 신문 이름이 한자로 되어 있어서 모르겠어." 초등학교 저학년 때 『마법 천자문』을 끼고 살면서 "동녘 동"을 외치던 아이였다. 순간 화가 치밀어 "야 이 까막눈아!"라고 외쳤다.

하지만 나도 별다르지 않았다. 예술에 대해서는 문외한이었다. 서머싯 몸의 소설 『달과 6펜스』를 읽으면서 깨달았다. 작가는 화가 폴 고갱을 모티브로 해서 작품을 썼다고 한다. 그래서인지 『달과 6펜스』

의 겉표지에는 고갱의 「황색 그리스도가 있는 자화상」이 실려 있다.

소설의 주인공 스트릭랜드는 40대 영국 남자로 증권거래소에 다니며 가족을 위해 충실한 삶을 살았다. 그러던 어느 날 예술적인 충동에 못 이겨 그림을 그려야겠다는 내용의 편지를 써놓고 파리로 떠난다. 나는 작품을 다 읽고 난 후 도대체 예술이 뭐길래 이런 행동을 했을까, 싶었다.

프랑스 국적의 폴 고갱은 소설에서처럼 일방적으로 가족을 버리지는 않았다. 1882년 프랑스 증권시장이 붕괴하면서 많은 실업자가 발생한다. 주식거래인인 고갱은 전업 화가가 되기로 마음먹는다. 증권거래소에서 근무하던 시절 그림을 그리기 위해 회화연구소에 다닐 때 자신이 그림에 재능이 있음을 알았기 때문이다. 게다가 평소 알고 지내던 화가들도 그의 생각에 동조했다. 그렇게 1883년 35세에 증권거래소를 그만두고 그림에 전념하지만 성공은 쉽지 않았다. 그래서 아내인 메테 소피 가트와 사이가 나빠졌지만 덴마크 국적인 아내와 코펜하겐으로 이주한다. 결국 가족과 헤어져 파리로 돌아와 생활하는데, 이는 소설의 주인공과 비슷하다.

고갱의 그림을 검색해보았다. 내 눈에는 고갱의 그림이 훌륭해 보이지 않았다. '고작 이런 그림을 그리려고 가족과 헤어지기까지 했나?' 그러나 문제는 나에게 있었다. 고갱은 유명한 화가였고 그가 그린 그림을 본 사람들은 감동받았다. 하지만 나는 감동하지 못했다. 눈을 비비고 살펴봤지만 마찬가지였다. '아, 까막눈의 심정이 이렇겠구

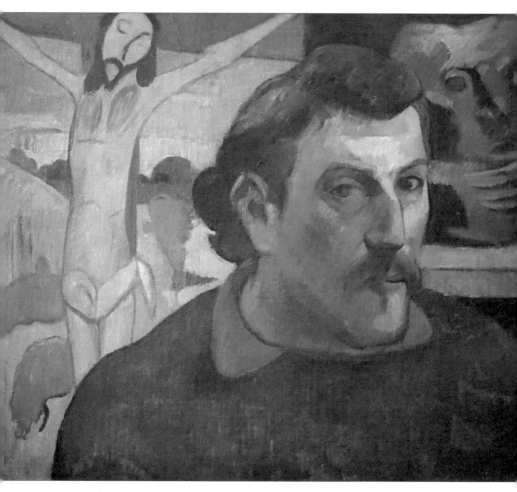

폴 고갱, 「황색 그리스도가 있는 자화상」

나.' 신문 가판대 앞에 서 있던 아이가 떠올랐다.

사람들은 답답한 것이 있으면 그 너머의 세계를 알고자 한다. 그러한 태도는 각자의 삶을 더 나은 세계로 이끄는 원동력이지 않을까. 한동안 '도대체 예술이 뭐야?'라는 질문이 머릿속에서 떠나지 않았다. 그 무렵 지인의 소개로 예술 수업을 수강하게 되었다. 2년 동안 공부하며 답답함에서 벗어날 수 있었다. 그리고 다시 고갱의 그림들을 보았다. 그림은 작가를 비추는 거울이라고 한다. 고갱은 그림을 통해 자신이 바라본 세상과 그 세상을 바라보며 느낀 감정을 표현하고 있었다. 「황색 그리스도가 있는 자화상」은 사물을 있는 그대로 그리지 않고 원칙에서 벗어나 있다. 이는 고갱이 추구하고자 한 자유로움의 표현 방식이었음을 이해할 수 있었다. 작가의 예술적 표현은 작가의 사유 방식이었다.

〈동아일보〉의 '동녘 동 자'도 읽지 못하던 한자 까막눈 아이는 그 후 학습지 한자 수업을 선택했다. 아이는 매일 해야 하는 쉽지 않은 공부를 어떻게든 해내었다. 한글을 더 깊이 있게 음미할 수 있는 한자어의 역할을 이해하게 되었고 논술에 대비한 신문 읽기가 왜 필요한지 또한 깨닫게 되었다. "공부는 모르는 것을 아는 것에서부터 시작된다"고들 말한다. 아이는 자신이 모르는 영역을 분명하게 알았기에 한자 까막눈에서 벗어날 수 있었다. 이제 대학생이 된 아이에게도 그림을 향유하게 된 나에게도 그 시절은 추억이 되었다. 이화숙

열정

02

쉘 위 댄스

최영미 「또 하나의 세계」

양복 차림에 서류 가방을 멘 남자가 터덜터덜 계단을 내려왔다. 어깨는 처졌고 표정에는 수심이 가득하다. 오늘 회사 생활도 만만치 않았나 보다. 가방에서 옷을 꺼내 탈의실로 가더니 갈아입고 나왔다. 나풀거리는 새빨간 바지다. 잠시 두리번거리더니 새로운 곡이 시작될 무렵 한 여자 앞에 가 정중하게 손을 내밀었다. 상대방이 흔쾌히 손을 잡아 기분이 좋았는지 표정이 조금 밝아졌다. 색소폰 연주가 매력적인 재즈곡이 본격적으로 시작되자 남자의 손과 발이 빨라졌다. 자리에 앉아 남자의 표정 변화를 관찰했는데 조금 전 근심 가득하던 남자가 맞나 싶었다. 그윽한 눈으로 파트너를 바라보며 온화한 미소를 짓고 머리를 가볍게 흔들며 리듬에 맞춰 때로는 강하게 때로는 부드럽게 파트너를 이끌었다. 춤을 추는 내내 남자는 이런 표정을 지었다. "지금 당장 죽어도 좋아!"

최영미, 「또 하나의 세계」

몸치이자 박치인 나는 춤을 배워보지 않겠느냐는 친구의 권유에 손사래를 치며 거절했다. 바쁜 프로젝트 때문에 여름휴가를 가지 못해 답답해하다 친구를 따라 스윙바에 놀러 간 그날, 오늘 죽어도 여한이 없다는 듯 황홀한 표정으로 춤추는 남자를 보며 '문화 충격'을 받았다. 며칠 뒤 시작하는 스윙댄스 동호회 강습에 바로 등록했다. 이 춤이 뭐길래 사람을 180도로 바꾸어놓을 수 있단 말인가. 실체를 밝히고 싶었다. 또 하나의 세계로 가는 새로운 문이 열리는 순간이었다.

최영미의 「또 하나의 세계」를 보자마자 스윙댄스를 처음 배웠던 때가 떠올랐다. 사람은 내면에 여러 개의 정체성을 가지고 있다. 다양한 정체성은 상황에 따라 장소에 따라 만나는 사람에 따라 드러난다. 아직 모르는 정체성도 있다. 내 몸에 춤 세포는 없다고 생각했는데 춤을 향한 열정이 있었다니…. 시도했기에 알게 되었다.

그날 이후 신림동 스윙바에 일주일에 두 번 이상 출근 도장을 찍었다. 모르는 남자의 손을 잡는 것도 어색했고 몸은 생각보다 뻣뻣해서 내 마음대로 움직여지지 않았지만, 열심히 배웠다. 집에 와서 혼자 스텝을 밟으며 복습도 했다. 거기서 알게 된 사람과의 만남도 즐거웠다. 밤새도록 술자리를 즐기기도 했는데 토요일 밤에는 늘 버스가 끊겨 택시를 타고 귀가했다. 춤은 재미있는 신세계였다. 빠져드는 내가 그저 신기했다.

그렇게 스윙댄스 동호회에서 만난 남자와 결혼까지 했다. 남편은 나의 지터벅 춤 선생님이자 선배 기수였다. 자상하고 친절하게 춤을

가르쳐줘 첫눈에 반했다. 춤 덕분에 인생의 동반자를 만났고 '결혼'이라는 또 하나의 세계가 시작되었다. 「또 하나의 세계」 속 두 사람을 보면서 나와 남편을 떠올린다. 서로 다른 색을 가진 두 사람이 만나 가정을 이루었다. 다른 점은 맞춰가며 살고 있는데 서로의 색을 존중하려고 노력 중이다. 경계선을 그리고 밀어내는 것이 아닌 각자의 세계를 존중하면서 말이다.

스윙댄스를 시작하게 되었던 여름, 회사 프로젝트가 바쁘지 않아 휴가를 갔다면, 그날 스윙바에 구경하러 가지 않았다면, 스윙댄스를 배우겠다는 용기를 내지 않았다면, 지금 어떤 모습으로 살고 있을까? 춤을 추지 않은 지 15년도 더 지났다. 그래도 어디선가 재즈 음악이 흘러나오면 몸이 들썩인다. 몸으로 익힌 스텝은 잊지 않았다. 언젠가 다시 춤출 날을 꿈꾼다. 그것이 춤이 될지 다른 뭔가가 될지는 모르겠다. 그때의 열정을 잊지 않는다면 도전해볼 용기를 낼 수 있을 것 같다. 스윙댄스를 배우며 깨달은 사실은 이렇다. "할까 말까 망설여질 땐 무조건 해라." 우리 함께 춤출래요? 박은미

흔들려도 ����꒳하게

권용정 「보부상」

　　지게에 짐을 가득 실은 등짐장수가 바닥에 앉아 쉬고 있다. 지게를 벗고 편하게 쉬어도 될 텐데 어깨끈을 풀지 않은 채 긴장한 듯 앉아 있다. 남자의 얼굴에는 수심이 가득하다. 무슨 생각을 하고 있을까? 무엇이 저 사람의 어깨를 무겁게 하는 것일까? 가족들을 먹여 살려야 하는 가장, 아픈 부모님을 걱정하는 아들, 사랑하는 아내를 먼저 보낸 남편의 삶의 무게일 수도 있겠다.

　　권용정의 「보부상」을 만났을 때 지게에 가득 실은 짐과 그 짐을 메고 가야 할 등짐장수의 어깨에 마음이 쓰였다. 그즈음 보이지 않는 뭔가가 어깨에 잔뜩 올라타고 있었다. 아픈 어깨를 주물렀다. 회사 생활을 하면서 적성에 맞지도 않고 재미도 느끼지 못해 많이 힘들었다. 후배들에게 뒤처질까 봐 모자란 능력을 들킬까 봐 전전긍긍했다. 그러다 퇴사하고 프리랜서가 되면서 행복해졌다. 회사 생활을 할 때보다

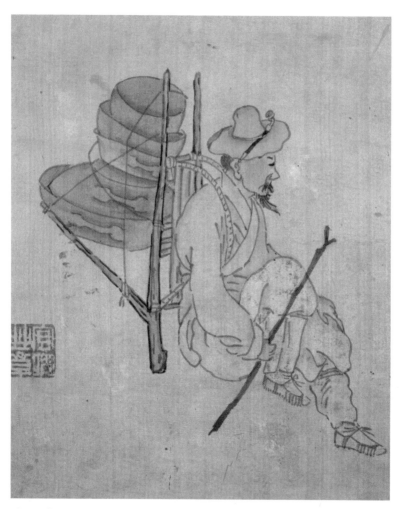

권용정, 「보부상」

재미있고 즐거웠지만 불안정한 수입과 미래에 대한 불안감이 찾아오면 우울감에 빠지기도 했다. 시키는 것만 잘하면 되었던 '월급쟁이' 때와 달리 모든 것을 스스로 이어가야 했다. 프리랜서가 나에게 잘 맞는 건가, 하는 생각이 어깨를 더 무겁게 하고는 했다.

회사원일 때는 평일에 일하고 주말에는 쉬었는데, 프리랜서는 평일과 주말의 경계가 모호했다. 평일에 해야 할 일을 완벽하게 한다면 문제가 없다. 하지만 계획하기 싫어하고 미루기 좋아하는 나는 주말과 공휴일에 밀린 일을 했다. 왜 그럴까? 왜 계획적이지 못하고 치밀하지 못할까? 자책하며 어깨에 짐 하나를 또 올려놓았다. 쉴 때조차 지게를 완전히 벗어놓지 못하는 등짐장수를 오래 응시했던 건 이 때문이었나 보다.

1년 뒤 다시 「보부상」을 만났다. 그런데 이번에는 전에 보이지 않던 것이 눈에 들어왔다. 처음 봤을 때는 원치 않는 무거운 짐을 진 남자의 얼굴에 수심이 가득하다고 생각했는데, 다시 보니 남자가 짊어진 짐이 무거워 보이지 않았다. 잠시 앉아 숨을 고르는 남자에게서 여유마저 느껴졌다. 1년 사이 무엇이 달라진 걸까? 나에게 드라마틱한 변화가 생긴 것일까? 아니 그런 건 없다.

나는 여전히 생계형 프리랜서 강사다. 작년보다 일을 더 많이 하는 것도 아니고 오늘 할 일을 내일로 미루지 않는 부지런한 개미가 되지도 못했다. 일을 최대한 미루다 마감이 임박해서야 하는, 주말과 공휴일의 경계가 모호한 모습 그대로다. 달라진 것이 있다면 자책하고

부정하기보다 조금 더 너그럽게 있는 그대로의 나를 인정하고 받아들인다는 점이다. 예전보다 긍정적인 마음과 여유로운 태도가 장착되었다. 마음가짐이 달라지니 어깨에 멘 짐의 무게가 가벼워졌고 그림을 바라보는 마음도 달라진 것이다.

물건을 등에 지고 다니며 파는 등짐장수에게서 강의처를 돌아다니는 내가 보인다. 머릿속에 쌓은 지식을 나누고 파는 프리랜서 강사인 나를 만난다. 그림 속 주인공은 전국을 떠돌면서 궂은 날씨에 비도 맞고 눈도 맞을 것이다. 발바닥이 부르트도록 다니지만 돈을 많이 벌지 못해 그만두고 싶은 생각도 들었을 것이다. 나 또한 마찬가지다. 프리랜서 생활을 하면서 그만두고 다른 일을 찾아보거나 다른 일과 병행해볼까, 싶어 흔들렸던 날들도 있었다. 하지만 비바람과 눈보라가 휘몰아쳐도 옷깃을 여미며 꿋꿋하게 몸을 일으켰다. 지금 하는 일에 대한 확신으로 걸어가고 있다.

흔들리지 않는 삶은 없다. 흔들릴 때 잠시 쉬어가도 좋다. 어깨끈을 풀고 짐을 다 내려놓지 않아도 괜찮다. 짐의 무게를 덜기 위해 애쓰지 않아도 된다. 내가 어디로 가야 하는지 알고 있다면 조금 늦어도 괜찮다. 목적지를 정했다면 신발을 고쳐 신고 과감히 길을 떠나라! 등짐장수의 다음 행선지는 어디일까? 나의 새로운 행선지는 어디일까? 몇 년 후의 내가 다시 이 그림을 본다면 어떤 생각을 하게 될까? 박은미

점 하나가 예술이 될 때까지

김기정 「봄나들이」

중학교 2학년 때 일이다. 국사 시간에 선생님이 칠판에 흰 분필로 천천히 점 하나를 찍으셨다. '뭐지?' 머릿속에 떠오른 물음표는 이어지는 선생님의 당부로 더욱 커졌다. "이 점이 보이나요? 작은 점 하나도 정성을 다해 찍는 것, 바로 점성點誠이라고 합니다. 점성의 마음으로 살아가는 여러분이 되길 바랍니다." 점성의 마음이라니, 단순히 점 하나 찍는 데에 무슨 정성까지 필요할까? 무슨 일이든 정성을 다해야 한다는 뜻일까? 머리 뒤로 베일을 가지런히 쓴 수녀 선생님의 말씀과 녹색 칠판 위의 하얀 점은 내 머릿속을 알쏭달쏭하게 만들었다.

지금 생각해도 그분은 훌륭한 스승이시다. 20년이 훌쩍 넘었는데도 그 목소리, 칠판 위의 점, 그리고 커져만 갔던 물음표가 기억 속에 이토록 선명하게 남아 있는 걸 보면 말이다. 그리고 살아가면서 종종 나에게 묻고는 하니까. "나는 지금 점을 잘 찍고 있는 걸까?"

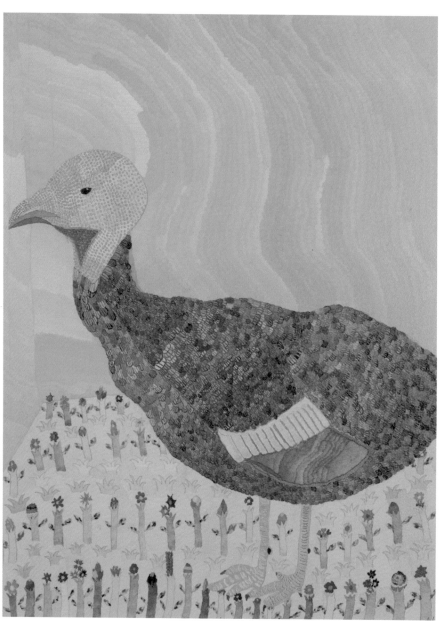

김기정, 「봄나들이」

삶이란 점을 찍고 또 찍으면서 그림을 그려가는 과정일지도 모른다. 점처럼 촘촘한 인생의 순간순간을 정精과 성誠을 다해 살아내어 마침내 나만의 작품 하나를 완성하는 여정 같은 것. 어떤 이는 아름다운 풍경, 광활한 땅을 품은 지도, 별빛 찬란한 우주를 상상하며 점을 찍기도 하고, 어떤 이는 결과물을 예상하지 못한 채 '찍을 수밖에 없으니' 점을 찍기도 한다. 때론 정성스럽게 때론 무심코 때론 다급하게 때론 떠밀려서 점을 찍는다. 나는 어땠을까? 아주 경쾌하게 자신의 그림을 완성해나가는 사람들을 보면서 한숨을 내쉬고는 했다. 자주 머뭇거렸고 그렸다 지웠다 다시 그리기를 반복할 때가 많았다. 작게는 점심 메뉴나 그날 입고 나갈 옷부터, 크게는 앞으로 무엇을 하며 어떤 길로 나아가야 할지 결정하는 일까지, 선택의 기로 앞에서 망설였다. 벽 너머 낯선 세상에 대한 두려움과 걱정 때문이었다. '신속', '빠름', '시원시원'과는 거리가 먼 내가 늘 부끄러웠다.

그러다 예술 수업이라는 새로운 세계에 발을 내디딘 후로 나는 달라졌다. 세상에 똑같은 예술작품은 없듯 똑같은 인생도 없다는 사실을 이해하게 되었다. 작가가 생각, 감정, 사회에 전하고픈 메시지를 자신만의 방법으로 작품에 담아내듯, 우리 역시 스스로의 방식과 속도로 '나'라는 인생을 그려나간다. 빠르면 빠른 대로 느리면 느린 대로 나에게 주어진 점을 내 손으로 하나하나 찍어가는 것, 그리고 그 안에 '점성의 마음'을 담는 것이 중요하다. 느리면 어떤가, 약간 삐뚤어지면 또 어떤가. 다른 누구도 아닌 나의 작품이고 나의 예술인데….

어떤 모양일지 아직은 모르지만 포기하지 않고 만들어가면 되는 거다. 예술은 그리고 예술로 연결된 사람들은 나에게 그렇게 말하고 있었다.

예술을 통해 많은 사람을 만났다. 초등학교 2학년 학생에서부터 70대 어르신까지 그림을 보고 함께 이야기 나누며 내 안에 있던 허들을 하나씩 넘어간다. 그들에게 삶을 배운다. 작년 가을에는 성수동이 내려다보이는 작은 세미나실에서 예술 수업을 진행했다. '아르브뤼코리아'라는 단체 회원들과의 수업이었다. 발달장애 예술가 자녀를 둔 어머니들이 자녀들의 사회적 참여와 경제적 자립을 위해 세운 협동조합이라고 했다.

5주간 수업을 하면서 기억에 남는 순간이 있었다. 자신이 가장 좋아하는 작품 한 점을 가져와 소개하고 글을 쓰는 시간이었다. 그때 만난 「봄나들이」는 한 수강생의 자녀인 김기정 작가의 그림이었다. 화창한 봄날 푸른 잔디 위로 나들이를 나온 작은 칠면조 한 마리가 보인다. 분홍색 머리에 까만 눈, 푸른 자개가 박혀 있는 듯 반짝이는 몸통과 장갑을 낀 듯한 초록 날개가 눈에 띈다. 작가는 한 자리에서 물감을 바르고 점 하나를 찍고 다시 붓을 씻는 일을 반복하며 3개월 만에 작품을 완성했다고 했다.

그녀의 어머니는 오랜 시간 힘들게 작업하는 아이를 이해해주며 곁에서 기다리는 게 힘들었다고 고백했다. 하지만 이제는 아니라고, 그게 바로 아이가 그림을 그리는 방식임을 알았다고, 그리고 그토록

힘든 일을 해내는 아이가 대단해 보인다고 썼다. 글을 낭독하는 내내 그분의 눈은 별처럼 반짝였다. 엄마의 마음으로 쏙 들어간 멋진 칠면조의 봄나들이가 내 마음까지도 봄 햇살처럼 밝게 만들어주었다. 작가도 그녀의 어머니도 나도 모두 자신만의 점을 찍고 있다. 조금 느려도 남들과 달라도 괜찮다. 오늘 용기 내어 찍은 점 하나가 우리의 삶을 멋진 예술로 만들 테니까. 김예원

다시 첫걸음

빈센트 반 고흐 「첫걸음」

그날 동생이 처음으로 일어섰다. 작은 두 손을 냉장고 문에 착 붙인 채 온 세상을 들어 올리듯 힘겹게 엉덩이를 일으켰다. 흔들리는 다리에 힘을 주며 어정쩡한 자세로 선 동생을 발견하고는 화들짝 놀라 소리쳤다. "엄마! 예송이가 혼자 일어섰어!" 나는 그 놀라운 현장의 유일한 목격자였다. 혹시라도 엄마가 오기 전에 동생이 주저앉을까 봐 아무도 내 말을 믿지 않을까 봐 걱정부터 앞섰다. 고개를 연신 돌려가며 다급하게 엄마를 부르고 또 불렀다.

네다섯 살 무렵 대부분의 기억은 지워졌지만 그 장면만큼은 생생하다. 종일 우는 것 말고는 할 줄 아는 게 없던 동생이 혼자 일어서다니, 아기는 평생 아기로 남아 있을 줄 알았는데 나처럼 걷고 뛸 수도 있다니! 4년 남짓 살아온 나에게 이 자명한 사실은 큰 충격으로 다가왔다. 비단 동생뿐이겠는가. 나 역시 오래전 누군가의 탄성 속에

서 뒤집기, 기어다니기, 일어서기, 그러다 걷기와 뛰기까지 험난한 과업들을 차례차례 수행했다.

혼자 일어서기만 해도 박수를 받던 우리는 어느덧 어른이 되었다. 이제는 그보다 몇 배 더 힘든 일을 해내도 어지간해서는 칭찬받기가 쉽지 않다. 감탄과 환호성 대신 한탄과 한숨 소리가 들려온다. 서글픈 사실은 그 한숨 소리가 다른 누구로부터가 아닌 나의 내면 깊은 곳에서 들려올 때도 있다는 것이다. 걷다가 넘어지진 않을까, 잘못된 방향으로 가고 있는 건 아닐까, 하는 걱정 섞인 목소리가 때로는 한 걸음을 내딛기조차 두렵게 만든다. 어릴 적에는 그토록 걷고 싶었고 누가 곁에서 조심하라고 다그쳐도 무작정 나아가려 했던 두 발이었는데, 이제는 좀처럼 움직여지지 않는다. 출발은 하지도 않았는데 무거운 짐을 어깨에 가득 짊어진 듯하다.

고흐의 명화가 우리를 어느 가족의 평온한 일상으로 안내한다. 그림 속 아이는 몸을 한껏 굽힌 채 양팔을 벌리고 있는 남자에게 당장이라도 달려 나갈 태세다. 푸른 원피스를 입은 여인이 그런 아이의 어깨를 단단히 잡고 있다. 그녀의 시선은 자꾸만 움찔거리는 아이의 발끝을 향하고 있으리라. 혹시라도 넘어지진 않을까, 걱정하는 마음이 그들의 몸짓과 시선을 통해 전해진다. 그림 제목이 '첫걸음'이니 작가는 아이가 처음으로 걸음을 내딛는 순간을 화폭에 담았을 것이다. 아니 혹시 저 두 남녀의 첫걸음일까? 결혼과 출산이라는 낯선 시간을 통과하고 하나의 생명이 온전히 자라나도록 키우며 아이가 홀로 일어

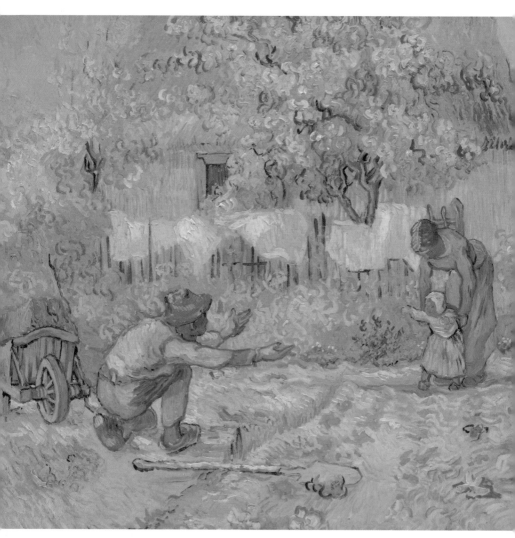

빈센트 반 고흐, 「첫걸음」

서고 걷고 뛰는 모습을 곁에서 지켜보는 한편, 그의 삶을 온 마음을 다해 응원하는 순간 역시 이들의 첫걸음이었을 테다.

그림을 보며 나의 수많은 첫걸음을 떠올린다. 수영을 배운 후 처음으로 킥판을 놓았던 순간, 실격의 아픔을 안겨준 첫 운전면허 시험, 난생처음 부모님 곁을 떠나 지냈던 1년간의 어학연수, 첫 직장과 첫 퇴사, 처음 선 강단, 처음으로 쓴 책…. 생각해보니 인생의 매 순간이 첫걸음이었다. 직장을 다니고 결혼 생활을 한 지 여러 해가 지났다. 살면서 아픔과 실패를 경험했다 하더라도 삶을 산다는 것은 매번 새로운 길에 첫발을 내딛는 것과 같다. 그럼에도 각자의 이유와 의미를 붙잡고 성큼성큼 앞을 향해 걸어가는 사람들이 있다. 흔들리는 두 다리에 힘을 주고 떨리는 가슴을 애써 가다듬고 나아가는 누군가의 뒷모습에 가슴 한구석이 뭉클해진다.

생애 첫걸음을 눈앞에 둔 저 아이를 응원하고 싶다. 걷다가 넘어질 때도 있겠지만 그래도 괜찮다고, 두 무릎에 묻은 흙 털어내고 다시 걸어가면 된다고 말해주고 싶다. 훗날 세상에서 한 걸음 내딛기조차 힘겨울 때도 있을 거라고, 그럴 땐 오래전 사람들의 따뜻한 환호 속에서 홀로 서고 걷고 뛰었던 너를 기억하라는 말도 잊지 않을 것이다. 아이에게 해주고 싶은 이야기는 어른이 된 나에게 들려주고 싶었던 말이기도 하다. 무수히 많았던 떨렸던 첫걸음들을 딛고 여기까지 온 나, 그리고 당신이 참 멋지다. 화창한 날 어딘가를 향해 다시 걸음을 내디딜 모든 이의 시작을 응원한다. 김예원

날아라 날아

구채연 「날아볼까」

'꿈'을 이야기할 때는 여전히 설렌다. 살아오면서 꿈은 여러 번 바뀌었다. 어린 시절 처음으로 가졌던 꿈은 여행가였다. 초등학생 때 〈김찬삼의 세계 여행〉 시리즈를 읽으면서 갖게 된 꿈이다. 여행가가 되어 세계 곳곳을 누비고 싶었다. 당시 해외여행은 먼 나라 이야기이자 상상의 세계였다. 여행가가 되지는 못했지만 어른이 되어 해외로 다니면서 일을 했으니 꿈의 일부는 이룬 셈이다.

고교 시절에는 철학을 공부하고 싶었다. 질풍노도의 시기에는 철학을 전공하면 인생의 문제를 해결할 수 있을 것 같았다. 하지만 부모님이 반대하셨다. 돈이 되지 않는 철학은 포기하고 사관학교나 공대에 가라고 하셨다. 스스로 경제적인 문제를 해결하여 꿈을 이루기로 했다. 수산계 대학의 기관학과를 졸업하자마자 원양어선에 기관사로 승선했다. 1979년 2월 어느 오후 부산을 출항한 배는 다음 날 아침

일본 시즈오카현의 시미즈항에 도착했다. 생애 첫발을 내디딘 외국 땅은 일본의 소도시였다.

어선을 타고 태평양과 대서양에서 5년 동안 일했다. 태평양 미국령 사모아에서 참치어선 기관사로 3년, 대서양 스페인령 라스팔마스에서 트롤어선 기관사로 2년 동안 지냈다. 배에서 일하면서도 미래를 준비한다는 생각으로 영어 공부를 하며 대학 편입을 준비했다. 병역 문제 또한 배를 타며 해결했다. 그리고 준비가 어느 정도 되었을 때 미련 없이 배를 떠났다. 귀국하여 곧바로 편입해 대학에서 공부했다. 졸업 후 수산회사에서 직장 생활을 했다. 다시 꿈을 꾸었다. 미국에 가서 공부를 하자! 외국에 나가 일하면서 배우고 배우면서 일했다.

마침내 뉴욕의 대학원에 들어갔다. 행복했지만 감격의 시간은 짧았고 고민의 시간이 시작되었다. 삶은 만만치 않았다. 책임져야 할 것이 많았다. 인생을 내 욕심으로만 채울 수는 없었다. 내 꿈은 거기까지였다. 그것을 깨달으니 거기서 포기할 수밖에 없었다. 그래도 기분은 좋았다. 꿈을 꾸었고 조금이나마 이루었으니까, 도전했고 거기까지 갈 수 있었으니까, 하나의 꿈은 사라졌지만 다른 꿈은 여전히 가슴속에 있었으니까.

종로의 '돈화문 갤러리'에서 구채연의 「날아볼까」를 보았다. 파란 하늘에 뭉게구름이 떠 있다. 구름 위로 살짝 비치는 햇빛, 구름 오른쪽에는 무지개가 걸려 있다. 화폭의 절반 이상을 차지하는 뭉게구름을 보니 몽실몽실해진다. 가슴속에 잠자고 있던 젊은 시절의 꿈이 깨

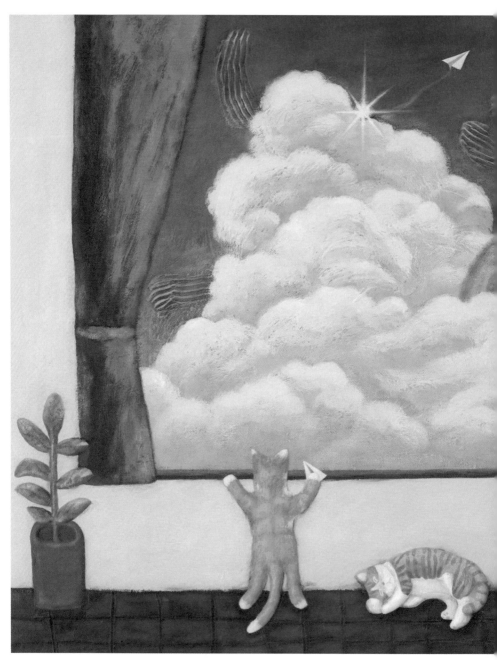

구채연, 「날아볼까」

어나는 것 같았다. 태양과 무지개는 빛나는 미래처럼 보인다. 창공을 나는 종이비행기가 희망의 상징인 것 같다.

그림의 주인공은 고양이 두 마리다. 작가의 말에 따르면 고양이 두 마리는 작가의 아이들이다. 창문턱에 발을 올리고 창밖을 바라보는 고양이와 그 옆에서 잠이 든 고양이. 두 아이는 서로 다른 꿈을 꾸는 듯하다. 한 아이는 창밖을 보며 현실에서 꿈을 꾸고 다른 아이는 잠을 자며 상상의 꿈을 꾸는 것 같다. 집 안은 현실 세계이고 창밖은 꿈의 세계 같다. 창공을 나는 종이비행기에는 꿈이 실려 있는 듯하다. 창으로 들어오는 바람과 햇빛을 막아주는 커튼은 아이들의 꿈을 막는 어른들의 편견이나 억압처럼 보인다.

요즘 나는 또 다른 꿈을 꾸고 있다. 미술관에서 그림을 보는 것도 꿈을 향한 여정이다. 작가가 그림을 통해 새로운 길을 찾아가는 나를 응원하는 것 같다. "당신의 꿈을 응원해요. 꿈꾸는 당신이 멋져요. 당신은 할 수 있어요, 날아요, 날아!" 마음을 읽어주는 작품, 마음과 통하는 작품, 마음을 뒤흔드는 작품을 만나는 것이 지금의 나에게는 가장 큰 행운이다. 윤석윤

삶을 빛나게 만드는 조각

존 윌리엄 워터하우스
「할 수 있을 때 장미 봉오리를 모으라」

잘하는 것이 하나 있다. '덕질'이다. 좋아하면 마음을 다해 달려든다. 초등학생 때였나. 아버지께 라디오를 선물 받았다. 라디오에서 흘러나오는 팝송을 듣게 된 날부터 학교에서 돌아와 늦은 밤까지 라디오 곁을 떠나지 않았다. 「젊음의 음악캠프」부터 「별이 빛나는 밤에」까지 매일 습관처럼 들었다. 요즘은 듣고 싶을 때 언제든지 음악을 들을 수 있지만 모든 것이 귀하던 시절에는 음악도 예외는 아니었기에 간절한 마음으로 라디오 옆을 지켰다. 내가 보낸 사연이 소개되는 건 아닐까, 기다리던 음악이 나오는 건 아닐까, 기대하며 좋은 음악이 나오면 잽싸게 녹음 버튼을 눌렀다.

라디오에서 나오는 팝송으로 영어 공부도 했다. 빌리 조엘, 엘턴 존, 휘트니 휴스턴, 퀸 등의 노래를 녹음해 수십 번씩 들으며 노래 가사를 받아 적어 익혔다. 문학을 사랑하게 된 것도 라디오 덕분이었다.

박인환의 시 「목마와 숙녀」를 가수 박인희의 낭송으로 듣게 된 것도, 버지니아 울프라는 이름을 알게 된 것도, 릴케의 시를 처음 듣게 된 것도 라디오를 통해서였다. 라디오에 출연한 사람들은 나의 친구이자 이모, 삼촌이자 선생님이 되어주었고, 라디오는 그렇게 나의 '방과후교실'이 되어주었다.

　말하는 것으로 밥벌이를 하게 된 것 또한 라디오 덕분이다. 처음부터 방송 일을 한 건 아니었다. 방송국이 일터가 되리라고는 상상도 못 했다. 마음속 저 깊숙한 곳에 넣어두고 이따금 꺼내 보는 판타지 정도였다. 첫 직장은 패션 회사 영업부였다. 하지만 출근한 지 얼마 되지 않아 이곳이 나의 일터가 아님을 직감하고는 내가 좋아하는 일이 무엇인지 진지하게 고민했다. 방송이었다. '내가 어떻게 방송을 하겠어?' 하고 접어두었던 마음을 펼쳐보기로 했다. 퇴사를 하고 MBC 아카데미에 등록했다. 라디오 DJ에 대한 열망을 키우며 취업 준비를 했다. 오디션과 면접을 보고 사내방송 아나운서로 시작해 라디오 방송 진행자로 자리 잡기까지 오로지 직진했다.

　존 윌리엄 워터하우스의 「할 수 있을 때 장미 봉오리를 모으라」 속 여인들이 손에 든 꽃봉오리를 응시한다. 영국인인 작가는 19세기 후반에 활동했는데 유년 시절을 이탈리아에서 보냈다. 그래서 그의 작품 속에는 로마 신화나 고대 로마를 배경으로 한 섬세하고 고전미 넘치는 장면들이 자주 등장한다. 그림의 제목은 영화 「죽은 시인의 사회」에서 키팅 선생이 학생들에게 소개한 시의 한 구절이기도 하다. 영

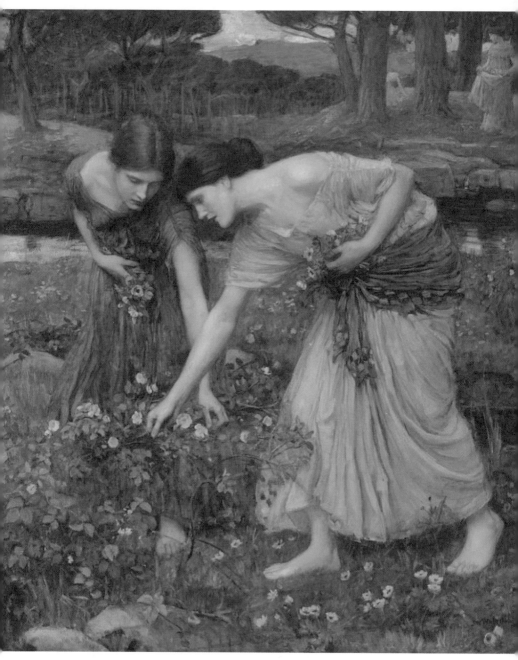

존 윌리엄 워터하우스, 「할 수 있을 때 장미 봉오리를 모으라」

화에서 키팅 선생은 시간을 잡으라고 오늘을 살라고 강조했다. 그림 속 초록빛 가득한 정원에서 아름다운 여성들이 허리를 굽혀 부지런히 모으는 것은 꽃봉오리다. 밀레의 '이삭 줍는 사람들'처럼 성실하게 모으는 꽃봉오리는 곧 소멸할 시간, 빛나는 오늘을 상징한다. 내일이면 져버릴 눈부신 찰나를 움켜쥐는 여인들을 보며 라디오만 있으면 온전히 행복했던 그 시절을 추억한다. 심심하고 외롭던 시절 매일 밤 함께하던 라디오가 그때 모은 감성과 소양이 나의 꽃봉오리였던 듯하다.

꽃봉오리는 반짝이는 삶의 순간이 모여 만들어지는 것이라고 여긴 적도 있었다. 그러나 살아오며 꽃봉오리는 일상의 조각이 모여 만들어지는 것임을 알게 되었다. 꽃봉오리를 모으는 건 어렵지 않다. '덕질'과 다르지 않다. 지금 하고 싶은 것을 하면 된다. 원하는 것을 찾고 오늘을 즐기면 된다. 오늘에 주파수를 맞추고 인생을 내 것으로 만들어줄 자신만의 무엇을 찾아야 한다. 그렇게 모은 꽃봉오리는 내 안에서 누구도 예상치 못했던 모양의 꽃을 또다시 피울 것이다. 그러니 주저하지 말고 꽃봉오리를 모으자. 이명희

그림에도 불구하고

김보민 「도약」

김보민의 「도약」을 보면서 치마를 입고 파란색 담을 올라가는 여인이 처절하면서도 담대하고 당돌하게 느껴졌다. 나는 저렇게 기를 쓰고 무언가를 해봤나? 도전했다가 아니다 싶으면 포기한 적이 많았다. 성취감을 느껴본 적도 없었고 할 수 있는 만큼만 했다. 오히려 기를 쓰고 뭔가 하는 사람을 보면 부담스러워 거리를 두었다.

그렇게 지내던 내가 이렇게까지 열심히 그림을 보러 다니게 될 줄은 몰랐다. 2021년 9월 '명쾌한 예술클럽'을 우연히 알게 되었다. 메신저 단톡방에서 예술을 주제로 수다를 떠는 모임이라길래 부담 없이 들어갔다. 그때 알게 된 강사가 무료 에세이 수업을 한다고 연락해 왔다. 열 번의 수업을 들으며 가랑비에 옷 젖듯 예술에 빠져들었다. 부담 없이 그림을 보고 글을 쓰는 시간이 즐거웠다. 그러다 '예술 교육 리더 과정'에 등록했다. 매번 수업이 끝나면 공부를 더 할 것인가 말 것인

가 고민했다. 심화 과정을 들을 때는 과제에 대한 부담감도 적지 않았다. 넘어야 할 고개 앞에서 작아졌다.

하지만 그때마다 내면에서 다른 목소리가 들렸다. '어떤 것이든 끝까지 해봐야 하는 것 아닌가. 중도에 포기하지 마!' 수업을 들으면서 많은 것을 느꼈다. 긍정적인 에너지와 사람에 대한 애정, 소외된 사람에 대한 배려, 삶에 대한 사랑, 실천하는 삶, 성장하는 마음가짐 등. 나도 그런 것을 느끼고 싶고 발전하고 싶다는 욕망이 솟구쳤다. 함께 공부하는 분들의 도움을 받는다면 열등과 의존이라는 벽을 넘을 수 있을 것 같았다. 그렇게 고급 과정에 등록했다. 나의 벽을 넘어 다른 차원의 세계로 들어갈 수 있었다.

인생에서는 하나의 선택이 많은 것을 변화시키기도 한다. 고급 과정 수업은 만만치 않았다. 매주 과제로 인한 압박감이 심했다. 이걸 할 수 있을까, 싶은 생각에 자신감이 떨어졌다가도 집중력을 발휘해 종일 카페에 앉아 과제를 마무리했다. 그럴 때의 쾌감은 말로 표현할 수 없었다. 컴퓨터 작업도 제대로 하지 못했었기에 다른 수강생들과 비교하며 움츠러들었다. 부정적 사고 패턴이 다시 작동하기 시작했다. 그러나 곧 긍정적인 에너지가 나를 견디게 해주었다. 다른 수강생들에게 받은 긍정적 피드백이 나를 완주하게 했다.

그림을 보고 글을 쓴다는 건 나만의 우주가 생기는 과정이고 새로운 세계가 열리는 일이다. 이전의 나는 나약하고 자신감이 없어 무언가 도전할 때마다 두려움에 지레 포기했다. 예술 수업은 그런 나를

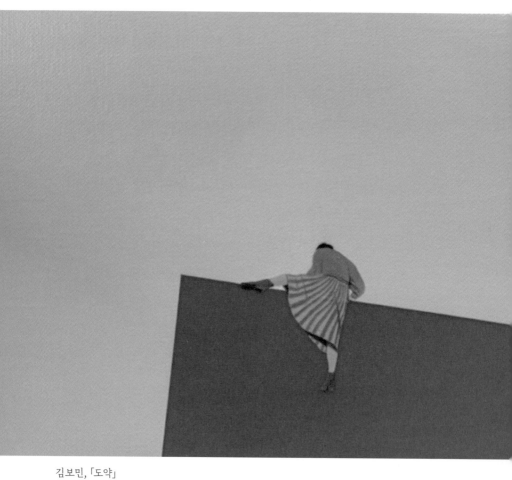

김보민, 「도약」

당당하게 세워주었다. 가장 중요한 건 그림과 글, 사람의 힘이다. 할 수 없다고 생각한 것도 나였고 할 수 있다고 생각한 것도 나였다. 어떤 나를 선택할 것인가? 나는 선택했고 해냈다. 이제야 비로소 나를 알게 되었고 내 앞에 놓인 벽을 넘을 수 있게 되었다.

「도약」 속 여인도 어쩌면 포기하고 싶어 망설이고 있는 건 아닐까? 그림 앞에서 지난날을 돌이켜보다 잠시 생각을 멈췄다. 그러나 여인 또한 벽을 무사히 넘으리라 믿는다. 그렇게 좀 더 강해진 자신과 마주하게 되리라 믿는다. 노서연

벽을 넘다

김현영 「Why Not」

"왜 안 돼?" 부딪혀보지도 않고 안 된다고 말하지 말라! 마음먹기에 따라 태도에 따라 결과는 달라질 수 있다. 나는 살짝 오기가 발동할 때 더 잘 해냈던 것 같다. 누군가에게 능력을 증명해 보여야 할 때 스스로 다짐하고 결과로 보여주었다.

일곱 살 때 함께 놀던 친구는 취학통지서가 나와 초등학교에 입학한다는데, 나는 취학통지서가 오지 않았다. 나도 학교에 가겠다고 울며불며 부모님께 떼를 썼다. 그랬더니 그 친구와 같이 학교에 다닐 수 있게 되었다. 너무 기뻐서 방법은 물어볼 생각도 하지 않았다. 초등학교 졸업장을 받고 나서야 생일이 2월 7일로 변경된 것을 알았다. 그때부터 마음먹으면 안 되는 일은 없다고 생각했던 것 같다.

대한간호협회 연수원의 초대 운영 책임자로 승인받을 때의 일이다. 발령받자마자 며칠 후에 열리는 대표자 회의에 예산안을 제출해

야 했다. 가장 큰 문제는 홍보였다. 시간이 없어 각 회사에 전화해 계약을 따냈다. 더불어 각 기관의 교육 담당자에게도 연수원을 연다고 소문을 내 계약을 따냈다. 그리고 전화로 사전 예약을 받아 예산을 수립했다.

그렇게 분초를 다투며 예산을 수립하고 일할 준비를 하고 있었건만, 막상 대표자 회의가 열리자 일부 지역 대표들은 회장이 추천한 내게 일을 맡겨도 될지 의심스러워했다. 그들은 몇 년간의 적자는 감수할 수 있다고 하면서도 연수원 운영 책임자는 능력 있는 CEO 출신을 원했다. 회장은 여러모로 내가 적합하다고 판단하여 반강제로 나에게 떠맡기려 한 것인데 발목 잡는 이야기를 하니 답답해했다. 나 또한 그 이야기를 듣고는 오기가 발동했다.

연수원은 연수생들을 교육하고 먹이고 재우는 곳이다. 나는 국군의무사령부에서 교육 장교로 근무할 때 교육 프로그램을 기획하고 운영했다. 초급 장교 시절에는 병원 간호 장교들의 영양사 역할인 식사관도 담당했다. 또 감독 장교 시절에는 간호 장교 숙소 관리도 했다. 연수원 운영 책임자로서 필요한 경험은 다 해본 셈이다. 생각해보니 누구보다도 연수원 운영 책임자로 적합했다. 나를 탐탁지 않아 하는 이들의 코를 납작하게 해주리라 다짐했다.

결국 대표자 회의에서 운영 책임자로 승인되었다. 이제 내가 행동할 차례였다. 예산 부족으로 아쉬웠던 조경 문제는 기증받아 해결했다. 그렇게 꽃동산을 만들고 필요한 수종을 심어 기증자의 명찰을

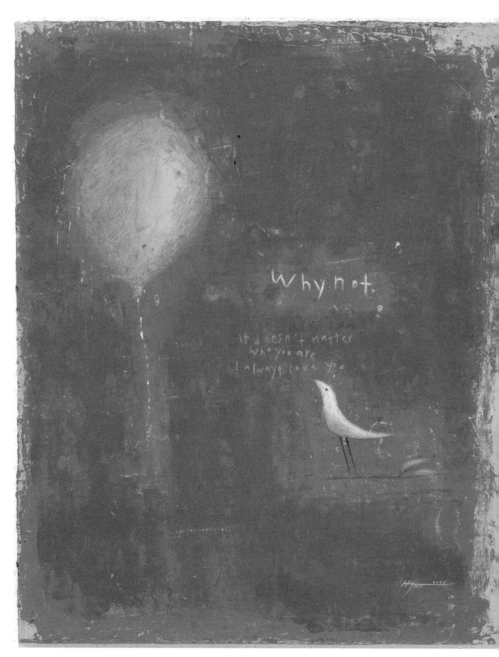

김현영, 「Why Not」

달았다. 밤낮없이 건물 하자로 인해 발생하는 다양한 민원 해결뿐만 아니라 연수생 유치와 깔끔하고 친절한 연수원 이미지 구축에 온 힘을 기울였다. 운영한 지 1년 반이 지나자 연수원은 흑자로 돌아섰다. 내가 적임자라는 것을 증명한 것이다. 그것으로 충분했다. 그리고 나는 또 다른 도전을 위해 연수원을 떠났다.

김현영의 「Why not」은 내 인생에서 오기가 발동해 나를 성장시킨 그때를 생각나게 한다. 그림에는 "If doesn't matter who you are I always love you(당신이 누구든 나는 항상 당신을 사랑합니다)"라고 적혀 있다. 살아보니 나를 믿으며 '내가 어때서?' 또는 '왜 안 돼?' 하면서 용기를 내 씩씩하게 시도하면 안 되던 일도 해결되었다. 그러나 그 모든 일이 나 혼자만의 용기와 오기로 해결된 것은 아니었을 것이다. 아이를 1년 일찍 학교에 보내려던 부모님의 노력이, 대한간호협회 연수원을 위해 계약을 해주고 식물을 기증했던 사람들의 노력이 없었더라면 그 무엇도 해결할 수 없었으리라는 걸 이제는 안다. 이 모든 것이 그림 속 문구처럼 상대를 그리고 자신을 믿고 사랑하는 마음으로 노력한 결과이리라. 이영서

시련

03

모든 것이 흐려질 때

윌리엄 터너 「눈보라: 항구를 나서는 증기선」

1998년 IMF 외환 위기가 발생했다. 그해 나는 대학 입학을 앞두고 있었는데 서울에 있는 대학의 실내건축학과에 합격했다. 집을 떠날 수 있는 기회이자 삶의 목표가 달성되는 순간이었다. 하지만 부모님은 "하루에도 수십 군데 가게가 문을 닫고 거리로 나앉는 판에 누가 인테리어를 하겠느냐"며 취업률이 90퍼센트인 보건대학에 지원하라고 강요하셨다. 결국 집에서 멀지 않은 보건대에 입학했고 밤새 울며 시대를 원망했다. 세상은 모두 선명하게 제자리에 놓여 있는 듯했지만, 나만은 흐릿하게 자리를 찾지 못하는 떠돌이 같았다. 그렇게 스무 살 문턱은 쓰라린 기억으로 남아 있다.

미래를 향한 푯대는 보이지 않고 불안감만 더해지던 즈음 막냇동생이 교통사고를 크게 당했다. 누나 넷을 둔 남동생이었다. 부모님에게는 세상의 전부였던 아들이 사고를 당했다. 남동생의 사고로 충격

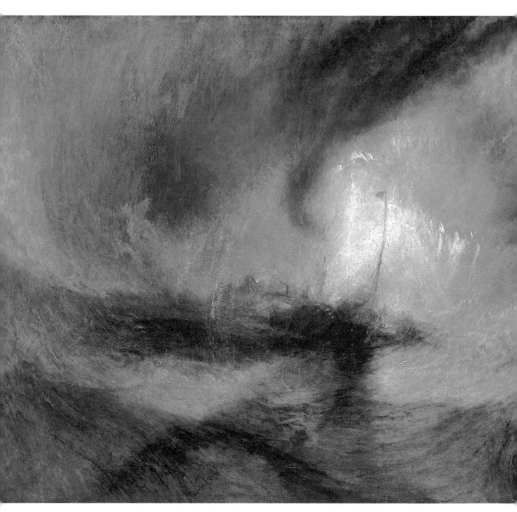

윌리엄 터너, 「눈보라: 항구를 나서는 증기선」

을 받은 아빠에게도 병이 찾아왔다. 연이어 닥치는 일들을 처리하느라 지쳤고 나를 쳐대는 바람에 저항하느라 애썼다. 인생을 살면서 잔잔한 파도에 출렁임은 맛본 적이 있었지만 휘몰아치는 태풍은 처음이었다. 중심을 잡을 수 없을 정도로 후려치는 바람이었다. 흔들리지 않으려 단전에 힘을 주고 두 발을 고정했지만 쉽지 않았다. 그때는 작은 불빛도 보이지 않았다.

윌리엄 토너의 「눈보라: 항구를 나서는 증기선」 속 휘몰아치는 눈보라를 보며 그 시절 막막함과 마주할 수 있었다. 한 치 앞도 보이지 않는 바다의 상황과 나를 자꾸 주저앉게 하는 삶의 시련이 닮아 있었다. 어디서부터가 파도이고 어떤 것이 배인지 구분하기 힘들 정도로 눈보라가 휘몰아친다. 파도와 눈보라가 한데 뭉그러졌다. 그림을 보고 있자니 몸이 휘청거린다. 윌리엄 토너는 작품을 위해 폭풍이 부는 날 배를 한 척 구해 바다로 나갔다고 한다. 그리고 선원들에게 자기를 돛대에 묶고 절대 풀어주지 말라고 한 뒤 폭풍우를 온몸으로 맞았다. 그렇게 네 시간 동안 바다와 마주하고 그가 쏟아낸 그림이 「눈보라: 항구를 나서는 증기선」이다.

실제로 경험했기에 이리도 생동한 것일까? 작품은 작가의 언어라고 한다. 경험하지 않은 것을 표현하는 건 어렵다. 인생도 그렇다. 그 시간을 통과했기에 마음에 와닿는 것이다. 그가 느꼈던 휘몰아침이 나를 휘청이게 한 것인지 예전에 나를 흔들었던 인생의 광풍이 나를 휘청이게 한 것인지 알 수는 없다. 하지만 그림 속 눈보라의 시련이

자연현상에서 멈추지 않고 생의 감각으로 피어나 나에게 전달된 것은 분명하다.

누구나 인생에 한 번쯤은 안개 속 같은 상황을 마주한다. 그림에서 한참 후에야 불빛을 발견한 것처럼 인생의 빛도 그 시간을 통과한 후에야 발견할 수 있었다. 동생의 사고 이후 휘청이는 마음을 책으로 달랬다. 매일 도서관으로 달려가 글을 부둥켜안고 하소연하는 사이 슬픔은 간다는 기별도 없이 사라졌다. 책으로 위안받으며 살다 보니 어느새 책을 읽고 토론하는 강사가 되어 있었다. 증기선의 불빛처럼 책은 내 인생의 빛이 됐다.

현실은 우리를 짓누르고 몰아세운다. 하지만 기억해야 한다. 불빛을 켠 증기선은 눈보라를 뚫고 지나갈 수 있다. 우리네 삶도 그럴 수 있다. 그 시절 불어닥치던 일로 너덜거렸지만 견뎌내니 살 만했다고 말할 수 있는 것이다. 삶이라는 눈보라는 어느 때고 닥칠 수 있고 우리는 지난한 과정을 반복해야 한다. 그러다 보면 바람을 타고 온 시련이 삶을 타고 넘어간다. 방황은 인생의 농도를 훨씬 진하고 깊게 만든다. 오숙희

두 번의 사고, 두 번째 인생

프리다 칼로 「두 명의 프리다」

인생에 큰 사고가 두 번 있었다. 첫 번째는 30대 후반에 찾아온 류머티즘이다. 충분히 산후조리를 하지 못하고 십여 년간 일에 몰두했던 것이 원인이었나 보다. 머리, 어깨, 무릎, 발, 발목 그리고 손목, 손가락까지 통증은 계속됐다. 반찬 뚜껑, 약봉지조차 열지 못할 정도였다. 끝이 보지 않던 고통의 터널이 시작되었다. 통증은 시간을 멈추게 했고 그 덕에 내 곁에는 책과 책 모임 벗들이 생겼다.

두 번째는 40대 초반에 겪은 교통사고였다. 고속도로에 진입하는 1톤 트럭이 갑자기 내 차의 오른쪽 뒷문을 치고 달아났다. 충격으로 도로에 있던 다른 다섯 대의 차와 부딪쳤고 달려오는 차 앞에 섰다. 그 순간 생각했다. '이대로 죽는구나.' 아이와 남편, 아빠의 모습이 파노라마로 펼쳐졌다. 새것이었던 차는 형체를 알아볼 수 없는 상태가 되어 폐차했다. 사고 현장의 사람들은 차와 나를 번갈아 보며 연신 다

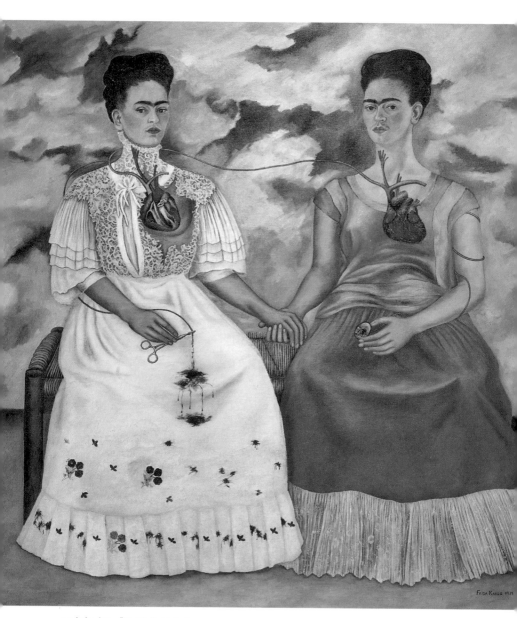

프리다 칼로, 「두 명의 프리다」

행이라고 말했다. 그 사고로 나는 병원에 한 달 동안 입원했다.

죽음의 문턱에 다녀온 후 내일보다 오늘이 더 소중해졌다. 사고 후 달리던 차가 멈췄듯 내 삶도 느닷없이 정지한 덕이다. 겉보기에 상처는 없었지만 사고의 충격으로 머리와 무릎에 통증이 심했다. 일과 사람으로 인한 스트레스로 '번아웃'이 된 상태였다. 한 달만 쉬면 좋겠다고 매일 노래를 부르던 때였다. 한 달간 병원에서 치료를 받으며 처음으로 마음까지 돌볼 수 있었다.

교통사고는 내게 남은 인생을 덤으로 주었다. 류머티즘으로 고통스러웠던 내 통증도 죽음 앞에서는 별거 아니란 걸 알게 해주었다. 예기치 않은 죽음은 언제든 찾아올 수 있었다. 죽음 앞에서 나는 어떤 모습일까, 끊임없이 질문했다. 그러면서 분노에 차 있던 나를 조금씩 놓아줬다. 미움보다 사랑이 와닿았고 물질보다 가치와 의미가 소중했다. 살아갈 용기가 생겼다. 몸을 떨며 핸들을 부여잡고 운전할 용기가 생겼다.

교통사고를 생각하면 떠오르는 화가가 있다. 멕시코 출신의 '고통의 화가' 프리다 칼로다. 독일어로 '평화'를 뜻하는 '프리다'는 1907년 멕시코 코요아칸에서 태어났다. 그녀는 헝가리계 독일인 아버지와 열성적인 스탈린주의자였던 어머니 품에서 자랐다. 어릴 때 소아마비를 앓고도 당당하게 성장한 프리다는 18세 무렵 타고 가던 버스에 전차가 부딪쳐 골반이 부서지고 만신창이가 되었다. 이 사고로 프리다는 척추와 다리 수술을 30차례 이상 받았다.

프리다 칼로는 느닷없는 사고로 삶의 방향이 달라진다. 의사를 꿈꿨던 그녀는 불굴의 의지로 걷기 시작했고 고통에서 벗어나기 위해 그림을 그리며 예술가의 길로 들어섰다. 그리고 그림을 통해 멕시코 국민 화가 디에고 리베라를 만났다. 더 큰 사고가 없을 것만 같았던 그녀는 디에고와 여동생의 외도로 다시 한번 무너진다. 그녀 인생의 두 번째 사고였다.

힘겨운 나날을 견뎌낸 프리다는 자신이 겪은 고통을 예술로 승화시켰다. 폐렴을 앓던 와중에도 과테말라에 대한 미국의 간섭에 저항하는 집회에 나가 시민들과 함께했다. 두 번의 사고는 프리다를 한 남자의 여자에서 위대한 예술가로, 평범한 사람에서 혁명가로 변화시켰다.

프리다 칼로의 「두 명의 프리다」에서 교통사고 전과 후에 마주한 내 모습을 봤다. 사고 후 그 전에는 보이지 않았던 것들이 보이기 시작했다. 류머티즘에 이어 교통사고를 겪으며 내가 놓친 것들을 채우기 시작했다. 도서관에서 다양한 책을 읽고 토론하다 보니 그동안은 몰랐던 사회문제가 보였다. 사회문제에 관심을 갖고 적극적으로 나섰다. 시련과 고통이 나를 각성시켰다.

프리다는 남편의 외도를 겪고 그와 절연한 지독한 고통을 그림에 묘사했다. 영화 「프리다」에서 그녀는 "내 인생에는 두 번의 대형 사고가 있었어. 차 사고와 디에고, 바로 당신! 두 사고를 비교하면 당신이 더 끔찍해!"라고 말할 정도였다. 가위로 잘라낸 붉은 혈관, 디에고

의 얼굴과 함께 떨어지는 피. 남편의 얼굴을 손에 쥔 채 전통복을 입은 과거의 프리다와 하얀색 서양 드레스를 입고 정면을 응시하는 현재의 프리다.

내가 겪은 사고는 그녀의 처절한 사고와 비견될 수 없다. 하지만 생사의 기로에서 새로운 삶을 헤쳐나간 두 번째 프리다 칼로가 내 안에 있다. 프리다 칼로는 디에고의 아내로 살았던 과거의 자신마저 끌어안는다. 그림 속 그녀의 긍정적인 눈빛이 잘 이겨냈다며 나를 토닥인다. 두 번째 인생에서는 더 큰 두려움이 다가오더라도 당당하게 맞서라고 미소 짓는다. 육은주

꿈과 희망을 지고 가자

백윤조 「Walk(Heavy)」

　가끔 배에서 도망치는 꿈을 꾼다. 배는 파도와 폭풍우 속에서 엄청나게 흔들린다. 배가 파도의 바닥에서 꼭대기까지 오르내리기를 반복한다. 하강할 때는 놀이기구를 타고 전속력으로 떨어지는 것 같다. 내장이 쏟아지는 것 같고 허방으로 한없이 추락하는 느낌이다. "드드드득!" 선미의 프로펠러가 공회전하는 소리가 기관실을 뒤흔든다. 기분 나쁜 소리다. 참치어선 기관사로 태평양에서 힘들게 일했던 20대 시절이 재현된다. 육체적으로도 정신적으로도 가장 힘들고 어렵던 시기였다. 매일 밤 머리를 쥐어박으며 절규했다. '왜 이렇게 힘든 뱃사람이 됐니?'

　배를 타는 내내 사고 걱정이 떠나지 않았다. 함께 일하는 기관장은 가끔 이렇게 말했다. "우리에게는 발밑이 지옥이야. 엔진에 문제가 생기면 배는 망망대해에 떠 있는 쇳덩어리가 돼. 누구도 우리를 구해

줄 수 없어. 그래서 기관사는 늘 긴장을 늦추면 안 돼. 긴장하지 않으면 사고로 이어진다." 기관사로 일하던 5년은 불안 속에서 살았던 것 같다. '당직 중 엔진에 문제가 생기면 어떡하지?' '냉동기가 고장 나면 냉동실에 있는 고기는 어떡해?' '발전기에 문제가 생기면 선박의 전원이 나가는데 이럴 땐 어떡하나?' 걱정이 꼬리에 꼬리를 물고 이어졌다.

백윤조의 「walk(heavy)」를 보았다. 작가는 왜 이런 제목을 붙였을까? 한 사나이가 무거운 짐을 지고 걷는다. 걷는데 아주 힘들게 걷는다. 그림을 보다 배에서 일하던 시절이 떠올랐다. 그림 속 신발이 작업화 같아서 더욱 그랬다. 신발 끈을 동여맨 것으로 보아 일할 만반의 준비가 된 것 같다. 배에서 작업할 때 신는 신발을 '안전화'라고 부른다. 안전화 바닥은 기관실 바닥에 기름기가 있어도 덜 미끄러지는 재질로 되어 있고, 앞부분에는 쇠덮개가 있어 작업하다 무거운 물건을 놓쳐도 발등이 다치지 않게 되어 있다.

늘 "안전"을 외치며 일하지만 사고는 예상하지 못한 데서 발생한다. 나는 두 번의 사고로 손바닥을 열 바늘, 오른발을 여섯 바늘 꿰맸다. 세 번째 사고는 더욱 심각했다. 작업 중 다른 작업자의 실수로 앞니 여섯 개가 부러졌다. "퉤" 하고 침을 뱉으니 깨진 이빨이 피에 섞여 바닥에 흩어졌다. 태평양에서 30개월을 보내고 귀국을 3개월 앞둔 시점이었다. 그것은 영광의 상처가 아니라 상처뿐인 영광이었다. 힘든 시절이 준 삶의 선물이었다. 배에서 내렸을 때는 한동안 육지 멀미에 시달렸다. 다리에 힘이 들어가지 않아 몸이 흔들거렸다. 하지만 마음은

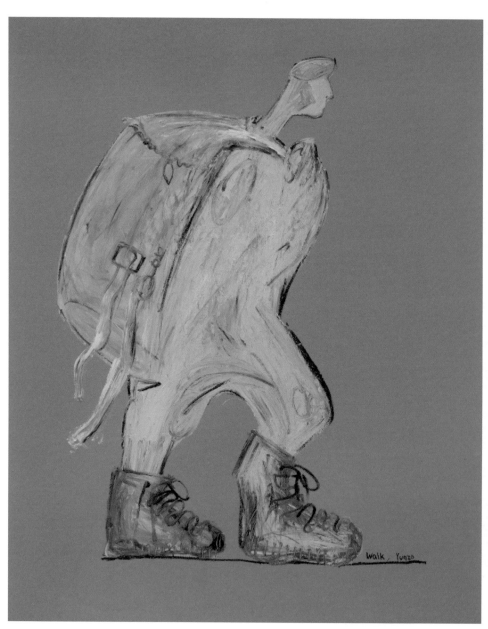

백윤조, 「Walk(Heavy)」

가벼웠다. 또 다른 꿈을 향해 힘차게 내디뎠다.

　다시 일하면서 공부하기를 멈추지 않았다. 하나의 꿈은 사라졌지만 다른 꿈을 꾸었다. 미국에서 돌아와 부산에서 수산회사의 임원으로 일하며 대학원에서 경영학을 공부했다. 주경야독이었지만 즐거웠고 몸은 힘들었어도 행복했다. 가슴에 꿈이 살아 있을 때는 어떤 고난도 돌파할 수 있다고 생각했다. 근무하던 회사가 부도나 길거리로 나앉게 되었을 때도 돌파구를 찾았다. 돌파구는 공부였다. 책모임을 만들어 책을 읽고 글쓰기를 공부했다. 책과 공부가 일은 아니었지만 생각할 시간을 갖게 했다. 그때 새로운 길이 나타났다. 시니어 강사였다. 나는 이것을 행운이라 부르면서도 결코 우연이라 생각하지 않는다. 꿈을 찾아 도전하는 과정에서 스스로 발견했기 때문이다. 인생의 고난을 통과하면서 깨달은 것은 내가 꿈을 포기하지 않으면 꿈은 나를 배신하지 않는다는 것이다.

　그림 속 사나이는 어디를 향해 가고 있는 것일까? 힘겹게 학원으로 공부하러 가는 '취준생'일까? 달뜬 마음으로 즐겁게 일하러 가는 노동자일까? 일을 마치고 행복한 마음으로 집에 돌아가는 직장인일까? 그가 메고 있는 가방에는 무엇이 들어 있을까? 그가 지고 있는 게 삶의 고통이 아닌 꿈과 희망이었으면 좋겠다. 윤석윤

버스를 기다리는 시간

김춘재 「버스를 기다리는 사람」

　　부산에서 살았던 나는 서울 지리가 익숙하지 않다. 그래서 약속 시간보다 서너 시간 전에 출발해도 부랴부랴 도착하는 경우가 있다. 지금도 수십 개의 버스정류장을 거치는 버스를 타기 위해 한 시간, 멀면 두 시간 정도 일찍 집을 나서기도 한다. 회사에 다닐 때는 경기도 용인에서 서울로 출근하기 위해 새벽에 나와 첫차를 기다렸고, 심야 직행버스를 타고 집으로 돌아오는 날이 잦았다. 나를 스쳐 지나가는 버스를 타보겠다고 달리다 넘어지는 참사를 겪기도 했다.

　　그때는 반드시 정해진 시간에 버스를 타야만 했다. 그래야 제시간에 도착할 수 있었고 경로를 이탈하지 않고 안전할 수 있었다. 정류장까지 열 걸음 정도가 남았는데 쌩하니 지나가는 버스의 뒷모습을 보면 한숨이 절로 나왔고, 정류장까지 가는 발걸음이 무거웠다. 버스 대신 나를 태워줄 자동차가 내 앞으로 왔으면 좋겠다고 바란 적도 많

았다. 버스 한 대 놓친 것뿐인데 우울해져 정류장을 배회하기도 했다.

시간이 지나면 다음 버스가 올 거라는 것을 알고 있었다. 간혹 시간이 너무 늦어 새벽 첫차를 타야 할 때도 있었다. 기다리는 시간이 조금 더 필요했다. 하지만 버스를 기다리는 시간은 늘 초조했다. 늦은 시간 사람들이 하나둘 줄어갈 때 내가 기다리는 버스가 오긴 오는 건지 누군가에게 물어보고 싶었다. 혼자 남을까 봐 조바심에 두리번거리며 두려워했다.

김춘재의 「버스를 기다리는 사람」은 어느 밤 하염없이 버스를 기다리던 나를 닮았다. 나는 울고 있었을 것이다. 흐릿하게 번진 듯한 그림을 보면서 작가도 울었으리라 짐작했다. 울음이 소리가 되어 나를 그 자리에 멈추게 했을까? 저 버스가 나를 태우지 않은 건 손을 크게 흔들지 않아서라고, 간절하게 염원하지 않았기 때문이라고 그림 속 사람은 자책할지도 모른다. 혼자 남은 정류장에서 가로등에 의지해 오랫동안 버스를 기다릴 것이다. 가까스로 도착한 버스에 타지 못할까 봐 헐레벌떡 뛰어오를 것이다.

작가는 밤을 그린다. 두려움도 걱정도 없는 밤이다. 왜 어두운 밤에 버스를 기다리는 이들을 지켜보는 것일까? 밤에 버스를 놓쳐본 적이 있었으리라. 그도 정류장에 남아 고민하고 갈등했을 것이다. 그래서 김춘재 작가가 그린 버스를 기다리는 이들의 모습이 나를 어루만져준다. 모두 다 떠나지 않았음을 알기 때문이다. 늦은 시간 정류장에서 나 말고도 누군가가 버스를 기다리고 있으면 위안이 된다. 대화

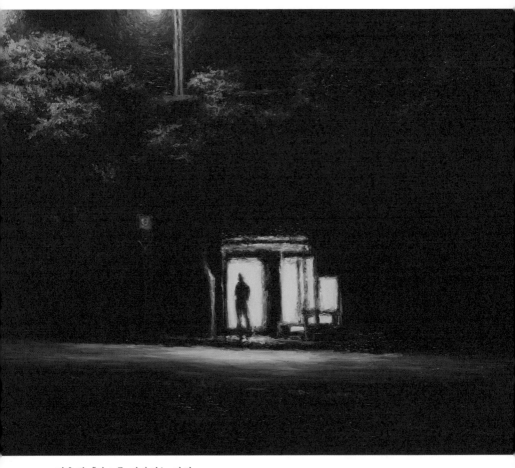

김춘재, 「버스를 기다리는 사람」

를 나누는 것도 아닌데 혼자 남지 않았음에 안심한다.

때로는 낯선 동네에서 버스를 타고 가다 어느 정류장에서 내려야 하는지 의문이 들 때도 있다. 앞으로 그럴 때는 버스에서 내릴 것이다. 그리고 다음 버스를 기다릴 것이다. 고민에 싸여 알 수 없는 길을 계속 가느니 버스에서 내려 잠시 생각을 정리하며 다음 버스를 기다리는 것이 나을 수도 있다. 어쩌면 전혀 다른 방향의 버스를 탈지도 모른다.

인생도 버스를 타는 일과 비슷하다. 걱정이 없지는 않을 것이다. 실패했다는 걱정이 앞설 수도 있지만 이왕에 시작한 여정이니 나아갈 뿐이다. 누군가 그랬다. 새벽이 오기 전이 가장 어둡다고…. 다음 버스를 기다리는 시간이 생각보다 길 수도 있다. 인생에는 예상할 수 없는 변수가 많음을 정류장에서 경험했다. 그림 속 밤의 풍경에서 나는 혼자가 아니다. 가로등 아래 풀벌레 소리와 나무들의 소곤거림과 다가올 버스가 있다. 이제는 그것들이 보인다. 이혜령

별들이 속삭이는 밤

황미정 「사하라의 별밤」

떠나고 싶은 밤이 계속되었다. 객지에서 외로운 시간이 이어졌는데 그 시간이 생각보다 길어 힘이 빠지고 있었다. 어린 시절 '모난 돌이 정 맞는다'는 말에 겉으로는 코웃음을 쳤지만 속으로는 모나지 말아야겠다고 수없이 다짐했다. 새가슴이었던 나는 조심하고 또 조심했다. 하지만 늘 삐딱하다고 주목받았다. 억울함이 쌓이던 시기였다. 밖에서는 비판적인 시선으로 세상을 보는 듯했지만 혼자 있을 때는 그 세상에 들어가고 싶어 몸부림쳤다. 그래서 더 떠나고 싶었는지도 모른다. 아무도 나를 모르는 곳으로, 나에 대한 선입견이 없는 곳으로….

부산에서 학교를 졸업하고 수원에서 첫 직장 생활을 했다. 아버지가 근무하는 회사의 계열사였다. 가장 안전한 선택이었지만 가장 하기 싫은 선택이기도 했다. 얌전하게 있다가 결혼이나 하라는 말을 많이 들었다. 나이가 들면서 나도 모르게 '나댄다', '설친다'라는 소리를

듣지 않기 위해 말투나 행동을 조심하려고 했다. 하지만 참지 못하고 결국 한마디 하고 말았다. 첫 직장에서 연수 교육을 담당하던 이의 담배 연기를 견딜 수 없어 내뱉은 말은 소문이 되어 돌아왔다. '드세다', '과하다'라는 말이 따라붙었다.

첫 직장의 대리는 '낙하산'인 나를 싫어했다. 그는 나를 아무것도 못 하는 신입사원이라고 생각했다. 지금 생각해보면 그의 분노는 정당한 것이었다. 정말 나는 아무것도 못 하는데 말만 잘하는 신입사원이었다. 당시에는 사무실이나 식당, 영화관이나 버스에서도 담배를 피웠는데 담배를 피우는 선임에게 냄새가 난다며 담배를 꺼달라고 말했다. 이후 '건방지다'는 말이 추가로 붙었다. 더욱이 나는 시간이 지나도 일을 못 했다. 돈을 세는 것도 못 해서 3억 원을 30억 원으로 만들어 온 회사를 뒤집어놓기도 했다. 적성에도 맞지 않고 재능도 없는 일이었다.

학교 다닐 때도 흘리지 않던 눈물을 20대가 되어 많이 흘렸다. 날마다 수원과 분당을 오가며 얼마나 많이 고민했는지 모른다. 어엿한 직장인이 되기를 기대하는 부모님이 더 싫은지, 직장의 김 대리가 더 싫은지, 돈이 있다고 거들먹거리는 손님이 더 싫은지, 회사에서 쓸모없는 내가 더 싫은지, 우열을 가릴 수 없었다. 나로 온전히 서기 위해 무엇을 해야 할지 생각해보기도 했다. 그동안 안이한 삶의 태도로 살아왔음을 처음으로 반성했다.

첫 직장은 큰 고민 없이 돈을 많이 준다기에 들어간 것이었다.

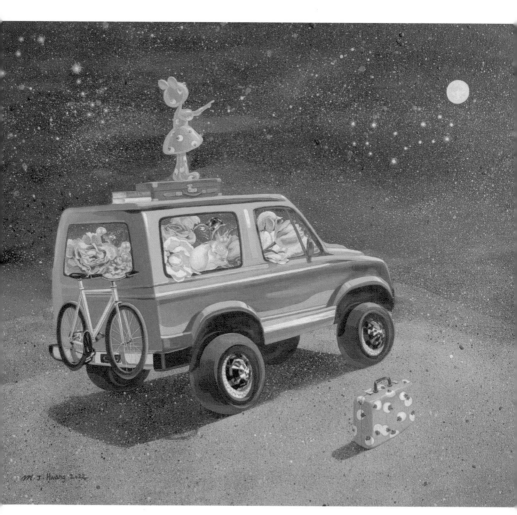

황미정, 「사하라의 별밤」

아버지의 강권이 있었지만 졸업 후 입사 대열에 적당히 합류하고 싶었다. 여성 직원은 결혼과 동시에 퇴사라는 조건이 있었지만 상관없었다. 하지만 고졸 학력의 선배들보다 내가 월급을 더 많이 받는 것은 부끄러웠다. 선배들은 나를 질투하기도 했고 아무것도 모른다며 딱하게 여기기도 했다. 직원들에게 청첩장을 돌리고 퇴사하는 선배들의 모습을 보다 반항심이 들었다. 나의 미래도 저렇겠구나, 싶어 퇴사를 결심했다.

회사는 1년 반 정도 다녔다. 그렇다고 이직한 건 아니었다. 백수로 지냈다. 부모님께는 어떻게 비춰졌는지 모르겠지만 나는 편했다. 늙어가는 부모님은 안중에도 없는 이기적인 딸이었다. 엄마는 나에게 이런저런 심부름을 시키셨고 집안일도 맡기셨다. 나는 엄마 때문에 공부를 할 수가 없다고 징징거렸다. 아버지는 집에서 한량처럼 지내는 나를 못마땅하게 여기셨다. 사이가 좋지 않았던 터라 그러려니 했다. 부모님이 바라는 딸의 모습과 점점 멀어지고 있었지만 "세상이 변했다"며 대들고는 했다.

황미정의 「사하라의 별밤」은 아기자기해서 처음에는 눈에 들어오지 않았다. 하지만 사막에 덩그러니 떨어진 가방을 보다 웃음이 터졌다. 저 가방에는 무엇이 들었을까? 꽃으로 차 안을 가득 채우느라 버려진 듯하다. 움직일 수는 있을까, 싶은 차를 보며 좌절의 시기를 잘 버텨낸 나를 칭찬했다. 자세히 보니 차가 조금씩 움직인다. 나도 엉금엉금 기어가면서 고민하던 시간의 힘으로 지금까지 잘 살고 있다고

결론을 내려본다.

　달밤에 떠나도 외롭지 않을 만큼 반짝이는 배경에서 즐거움이 느껴진다. 여행을 떠날 때마다 나도 모르게 가득 채우게 되는 욕망의 가방을 떠올려본다. 양말이 없더라도, 세수를 못하더라도 사막에 메마른 모래만 있는 건 아닐 것이다. 그림을 보며 첫 직장을 그만두던 시절의 나를 위로한다. 더 나은 미래를 위해 떠날 수 있는 용기를 다시금 새긴다. 이혜령

역경은 성장의 밀거름

정윤순 「Cliff」

정윤순 작가를 〈Me, Sailing〉 강남 전시회에서 만났다. 그는 그동안 만나왔던 작가와 달랐다. 대부분은 말하는 것을 쑥스러워하고 부끄러워한다. 그런데 정윤순 작가는 아니었다. 유머를 겸비한 유창한 말솜씨로 작품을 설명하는데 내내 유쾌했다. 그렇게 해설을 들으면서 작품 속에 담긴 작가의 아픔을 이해하게 되었다.

작가는 어느 해 첫눈이 내리던 고속도로에서 43중 추돌 사고를 겪었다. 기적적으로 살아난 그는 6개월 동안 병실에 누워 있었다. 몸은 죽음의 경계를 넘나들었고 심한 우울증도 겪었다. 그때 그는 달라졌다. 그동안 찍어왔던 아름다운 사진을 뒤로하고 고난과 역경이 담긴 사진을 찍기 시작했다. 그러면서 교통사고 트라우마를 극복했다. 성장이나 성숙은 역경을 통해 이루어지는 것 같다. "젊어서 고생은 사서도 한다." 그러고 보면 역경은 삶의 자산이자 선물인 셈이다.

정윤순, 「Cliff」

나의 어머니는 17세에 결혼해 첫아이를 유산했다. 그 후 내가 장남으로 허약하게 태어났다. 어릴 적 병치레를 많이 하고 생과 사의 갈림길을 여러 번 오갔다. 어머니는 아픈 아들을 업어주다 밤을 지새우는 날이 잦았고, 병원까지 왕복 40리(15.7킬로미터) 길을 수도 없이 걸어 다니셨다.

어린 시절 마을 앞에 흐르는 섬진강에서 놀다 물에 빠진 적이 있다. 초등학교도 들어가기 전이었는데 장맛비가 내려 흙탕물이 무서운 속도로 흐르고 있었다. 나는 겁도 없이 강물에 뛰어들었다가 떠내려갔다. 죽음의 문턱에서 헤매고 있었다. 함께 간 친구들이 발을 동동 구르며 소리를 질렀다. 그때 한 어른의 도움으로 살아남았다. 지금도 그때를 생각하면 아찔하다.

강의하러 가다 고속도로에서 교통사고를 당한 적도 있다. 아이들이 초등학교에 다니던 때의 일이다. 합천 해인사 부근에서 오전 10시부터 진행되는 두 시간짜리 강의가 있었기에 집에서 새벽 4시에 출발했다. 고속도로에서 여러 대의 레커차를 보았다. 사고가 자주 일어난다는 신호로 받아들였어야 했는데 그러지 못했다. 평상시처럼 시속 100킬로미터로 달렸다. 중부고속도로에서 내리막길을 달리는데 멀리 대형 버스 한 대가 미끄러져 2차선도로를 가로질러 옆으로 서 있는 게 보였다.

브레이크를 밟으며 1차선으로 살짝 방향을 틀었는데 자동차가 빙글빙글 돌았다. 그 순간 생각했다. '아, 이렇게 죽는구나!' 제일 먼저

아이들이 떠올랐다. 잠시 후 중앙분리대를 박고 차가 멈췄다. 새벽이라 뒤에서 따라오는 차가 없어 다행히 대형 사고는 면했다. 감사한 마음이 절로 일었다. 정신을 차리고 다음 휴게소까지 가 차를 살펴보았다. 앞 범퍼가 심하게 찌그러졌고 운전대가 약간 틀어져 있었다. 그 차를 타고 가 강의를 한 후 점심을 먹고 온천욕까지 하고 집으로 돌아왔다. 이튿날 자동차 수리를 맡겼다. 생과 사는 순간이었다.

정윤순 작가는 카누를 만들어 자동차에 싣고 산에 올라가 직접 사진을 찍는다고 한다. 그때 친구들의 도움을 받는단다. 새벽에 출발하여 사진을 촬영하고 자정이 되어 집에 도착한다. 처음에는 도와주고 싶은 마음에 함께했던 친구들이 다녀와서는 너무 지쳐 다음부터는 자신의 전화를 받지 않는다며 작가는 웃었다. 작가는 창작을 위해 어려움을 마다하지 않는다. 그는 삶 속에서 만나는 고통의 의미에 천착하는 작가다. 고통을 예술로 승화시킨 것이다. 인생에서 만나는 역경과 시련을 어떻게 받아들여야 할까? 재수가 없어서 그렇다고 생각하기보다는 성장을 위한 디딤돌이나 밑거름이라고 생각하는 건 어떨까? 어떤 어려움이 닥치더라도 부정적으로 받아들이기보다 긍정적으로 해석하는 것이 성숙한 삶의 자세일 것이다. 최병일

지금은 항해 중

프레드릭 에드윈 처치 「빙하」

베이징의 어느 사무실, 오전 9시부터 저녁 6시까지 가동 중인 컴퓨터 모니터를 앞에 두고 난생처음 여행가로 살아보고 싶다는 꿈을 꾸었다. '안정'과 '평안'을 인생의 신조로 여겨왔던 나에게 여행이란 먼 나라 사람들의 이야기였다. 여행이 싫었던 건 아니다. 정해진 일정에 따라 안전하게 다니는 '패키지여행'이라면 언제든지 떠날 의향이 있었다. 하지만 여행가로서의 여행은 달랐다. 전자가 잘 꾸며진 수목원 투어라면 후자는 곳곳에 위험과 모험이 도사리는 정글 대탐험이라고나 할까. 여하튼 나에게 이 둘의 차이는 어마어마했다.

매일 비슷한 일, 비슷한 말, 비슷한 생각을 하는 생활에 염증을 느꼈다. 이렇게 20~30년을 지내다 보면 은퇴하는 날이 올 테고 그제야 왜 좀 더 일찍 용기를 내지 못했을까, 후회할 것만 같았다. 사무실 밖 세상이 궁금했다. 가보지 않았던 곳, 만나보지 않았던 사람들, 해

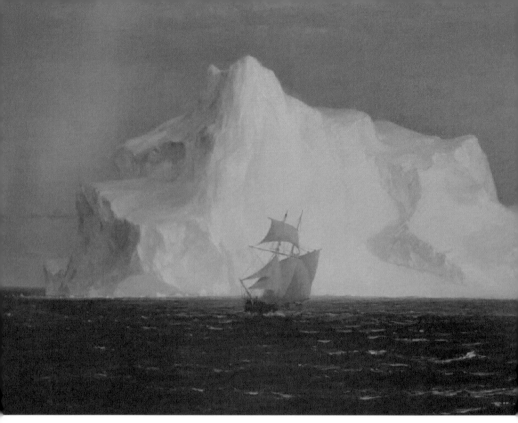

프레드릭 에드윈 처치, 「빙하」

보지 않았던 일들이 나에게 손짓하고 있었다. 이제는 걱정만 하며 어떤 도전도 하지 않는 삶에서 벗어나야 하지 않을까? 6년 전 이른 봄 고민 끝에 직장을 떠났다.

　직장 밖은 만만치 않았다. 퇴사 후 12킬로그램짜리 배낭을 메고 남편과 함께 떠난 113일간의 여행은 단맛 2개, 매운맛 3개, 쓴맛 5개가 뒤섞인 '랜덤박스'였다. 여행 중 이런저런 일을 겪으며 즐거운 날도 있었지만 난감하고 고된 날이 더 많았다. 피로가 극심한데도 숙소

가 없어 헤맸던 날이나, 새로운 나라에 도착하자마자 심하게 다쳐 늦은 밤 응급실로 실려 간 날에는 왜 사서 고생인가 싶기도 했다. 하지만 큰 문제는 따로 있었다. 여행을 하면서도, 여행에서 돌아온 다음에도 불안한 일상을 보내며 과거의 시간을 그리워했다. 변화와 도전에 대한 부담 없이 주어진 일과 익숙한 환경에 순응하며 살아갔던 지난날이 향수鄕愁가 되어 나를 괴롭혔다. 결국 달라진 게 없었던 걸까? 새로운 삶을 살겠다고 다짐했지만 불안으로 잠 못 드는 나날은 계속되었다. 그 사실이 아팠다.

프레드릭 에드윈 처치의 「빙하」를 본다. 망망대해 거대한 빙하 앞에 멈춰선 작은 배 한 척이 내 모습 같다. 항구에 정박해 있었다면 어떤 위험도 감수할 필요가 없을 테지만 배는 원하는 곳을 향해 가고 싶었다. 바다 너머에는 무엇이 있는지, 어떤 새로운 일이 가득한지 궁금했다. 그렇게 떠나고 보니 알게 되었다. 바다 위를 기분 좋게 달릴 때, 저물녘 황혼이 온 세상을 물들일 때, 캄캄한 밤하늘의 별이 총총 빛날 때는 '역시 떠나기를 잘 했어' 싶다가도 거센 폭풍우를 만나거나, 집채만 한 파도가 덮쳐올 때면 '이대로 죽겠구나' 싶어 신음이 절로 나온다는 것을 말이다. 드넓은 바다를 항해하며 문제없다고 마음을 놓는 순간, 아름답고 거대한 얼음덩어리가 나타나 모든 것을 앗아갈 수도, 방향을 잃게 할 수도 있다는 사실을 배는 비로소 알게 되었다.

조금은 다르게 살아보고자 길을 나섰지만 여전히 걱정과 불안 속에서 허우적댔던 시간을 떠올린다. 여행은 인생의 답을 가르쳐주지

않았다. 답을 찾기 위해 떠난 여정에서 오히려 더 많은 질문을 가슴에 품고 돌아왔다. 그렇다면 그 시간은 아무 의미도, 가치도 없었던 것일까? 그렇지 않다. 어떻게 살아야 하는지, 삶의 가치를 어디에 두어야 하는지 스스로 묻고 답을 찾는 일, 그 노력을 포기하지 않아야 한다는 걸 깨달았다. 이것이야말로 내가 여행을 통해 얻게 된 유일하면서도 값진 선물이다.

저 멀리 낯선 길에서 마주쳤던 어려움을 여기 평범한 일상에서도 종종 만난다. 이 세상에 발을 내딛는 순간, 이미 각자의 배를 몰고 긴 항해를 시작한 건지도 모른다. 바다에는 파도 한 점 없이 고요한 날만 있는 것은 아니다. 자욱한 안개, 거센 파도, 배를 뒤집을 만큼 강한 비바람, 차디찬 빙하 모두 드넓은 바다가 가진 것이다. 그것들을 온몸으로 겪어낼 때마다 우린 여행의 의미, 항해의 이유를 찾게 된다. 하지만 곧 배가 나아가야 할 방향을 정하고 제대로 조종해야 한다.

항해를 계속해야 한다는 목소리가 백여 년 전 어느 화가의 그림을 통해 전해진다. 일상으로 돌아온 나는 여전히 항해 중이다. 오늘도 내 앞에 놓인 크고 작은 빙하들을 하나씩 피하면서 나아간다. 김예원

여유

04

완성되지 않은 네모

채정완 「어차피 난 이것밖에 안 돼」

민머리에 표정을 알 수 없는, 넥타이를 목 끝까지 졸라맨 남자가 선을 그리고 있다. 빨간 펜으로 그려진 선의 종착지는 어디일까? 이대로 직진하면 직사각형이 될 것이다. 출구 없는 방에 문을 만드는 것일까? 제목을 봤더니, 아뿔싸! 속았다. '난 어차피 이것밖에 안 돼'라니….

문이라고 생각했을 때는 크게 보였는데 제목을 확인한 후 틀이라고 생각하니 작고 편협해 보였다. 사각형이 완성되기 전에 남자가 손에 쥔 펜을 빼앗고 싶어졌다. 그림에서 자신감 없고 자존감 낮던 나의 20대 때 모습이 겹쳐 보였다.

적성을 몰랐던 고등학교 3학년 시절, 취업이 잘 될 거라는 희망을 품고 당시 좋아했던 프로듀서 그룹의 J 뮤지션과 같은 컴퓨터공학과를 선택했다. 멋져 보였기 때문이다. 인생에서 중요한 선택을 하면

서도 좋아하는 가수를 따라 하다니 지금 생각하면 웃음이 난다. 운이 좋게도 대학에 입학했으나 1학년 1학기 개론 수업을 들으며 내 길이 아니라고 확신했다. 그러나 달리 꿈도 없었고 새롭게 도전할 용기도 없었다. 내가 정한 길이니 어떻게든 책임져야 한다고, 되돌아가기에는 늦었다고 생각했다.

'너는 타고난 재능이 없어. 네 그릇은 이것밖에 안 돼.' '네 주제에 지금에 와서 무슨 새로운 꿈을 찾아?' '고생해서 키워주신 부모님 생각도 해야지.' '남들 하는 것처럼만 해. 그럼 중간은 가잖아.' 회피하고 싶었던 스스로를 합리화하기 바빴던 20대 때 내 마음은 이렇게 외쳤다. 숨기고 싶은, 돌아보고 싶지 않은 모습이다. 이 그림을 처음 만난 건 채정완 작가의 개인전 마지막 날이었다. 나쁜 짓을 하다 들킨 것처럼 내 마음의 아픈 곳을 콕콕 찌르는 불편한 그림 앞에서 오래 머물렀다. 미술관을 여러 번 돌고 나서 「어차피 난 이것밖에 안 돼」를 마주하자 좀 전에는 발견하지 못했던 부분이 보였다.

아직 완성되지 않은 네모다. 빨간 펜이 그리는 선의 방향은 바뀔 수도 있고 멈출 수도 있다. 선택은 나의 몫이고 아직 늦지 않았다. 대학 시절 적성에 맞지 않는 전공을 포기하는 대신 최소한의 전공 이수 학점을 제외하고 듣고 싶은 교양 과목만 들었다. 수업이 없는 시간에는 도서관으로 숨어들어 다양한 책을 탐독했다. 전공 과목 학점은 낮았지만 교양 과목 학점은 대부분 A였다. 친구들 사이에서 '교양의 여왕'이라 불렸다. 빨간 펜을 쥔 손을 멈추고 닫히지 않은 틈 사이로 내

채정완, 「어차피 난 이것밖에 안 돼」

가 모르는 세계와 만나고 대화했던 시간은 그 시절 나의 숨구멍이었다. 그 시간이 지금의 나를 있게 한 자양분이 된 것 같다.

자신의 한계를 스스로 규정짓지 않았기에 적성에 맞지 않는 회사 생활을 하면서도 작은 숨구멍 하나는 마련해두었다. 책모임과 글쓰기, 걷기가 내 숨구멍이었다. 지금은 멈춰 있지만 언젠가 힘차게 빨간 선을 긋게 될 날이 올 거라 믿었다. 그때 그림 속 주인공이 "새로운 경로를 그릴 기회는 아직 충분해!"라고 말을 걸어왔다. 방황하는 20대를 보낸 나를 보듬어주고 싶었고, 안아주고 싶었다. 그림 앞을 오래 서성이다 외면하지 못하고 사고를 쳤다. 그림을 구입하고 말았다.

우리 집 거실에서 가장 잘 보이는 곳에 걸어둔 이 그림과 매일 눈 맞춤을 한다. 매일 만나는 그림은 나의 현재이자 미래다. 어차피 난 이것밖에 안 돼, 라고 말하며 주저앉고 싶을 때 완성되지 않은 빨간 선의 경로를 새롭게 그리며 힘을 낸다. 그림 한 점이 내게 주는 위로와 격려다. 사길 잘했다! 박은미

추억의 케렌시아

민율 「나무의자」

미술관에 들어서는 순간 내 눈을 사로잡는 그림이 있었다. 민율의 「나무의자」다. 하얀 구름을 품은 넓고 푸른 하늘을 배경으로 우뚝 서 있는 네 그루의 나무에서 강인한 기개가 느껴진다. 호위무사처럼 보이는 네 그루의 나무가 이곳은 안전하다고 말해주는 것 같다. 비바람이 불어도 끄떡없고 누군가의 위협에도 흔들리지 않을 것 같다. 오른쪽 두 번째 나무 꼭대기에 나무 의자가 덩그러니 놓여 있다. 무엇 때문에 이곳에 나무 의자를 놓았을까? 누구를 위한 의자일까?

눈을 감고 의자에 앉는다. 불어오는 바람을 온몸으로 맞으니 마음마저 시원하다. 키가 큰 나무 꼭대기에서 내려다보니 세상이 달리 보인다. 바삐 사느라 눈에 들어오지 않던 풍경들이 새롭다. 천천히 바라보니 보이지 않았던 사람들도 눈에 들어온다. 좀 더 멀리, 좀 더 오랫동안, 좀 더 자세히 볼 수 있게 됐다. 모처럼 평안하다.

나도 스무 살 때 그림 속 나무 의자 같은 곳이 있었다. 어느 날 친구를 만나러 자연과학대로 가던 길에 발견했다. 일명 '안소니 동산' 이었는데 만화영화 〈캔디〉에서 가져온 이름이다. 주인공 캔디가 외롭고 슬플 때마다 그곳에 가면 안소니가 나타나서 그녀를 위로해주었다. 나도 그 시절 운명의 짝을 만날 요량으로 그렇게 불렀다.

안소니 동산은 체육관으로 향하는 경사진 플라타너스 언덕에 있었다. 늘어선 아름드리나무가 만들어준 그늘의 벤치는 나만의 '케렌시아'였다. 케렌시아Querencia는 스페인어로 피난처, 안식처를 의미한다. 투우경기장에서 투우사와 마지막 결전을 앞두고 소가 잠시 쉬는 곳을 뜻하기도 한다.

나는 늘 그곳을 찾았다. 나무 벤치에 앉아 책을 읽거나 바람에 나부끼는 플라타너스 나뭇잎 소리를 즐겼다. 어떤 교향곡보다 아름다웠다. 머릿속의 근심과 걱정은 바람을 타고 날아갔다. 바람에 날리는 머리카락은 뺨을 간질였고 기분까지 뽀송하게 만들었다. 무념무상으로 느긋하게 파란 하늘 위로 떠가는 뭉게구름을 바라보고는 했다.

그렇게 나의 20대는 커다란 플라타너스 아래 벤치에서 사색을 즐기며 바람을 만났다. 그러나 현실의 안소니는 끝끝내 나타나지 않았다. 운명의 안소니는 지금쯤 무얼 하고 있을까? 눈가에 주름이 잡힌 백발의 중년이 됐겠지? 혹시나 그 시절 인적이 드문 나무 아래 벤치에 앉아 눈을 감고 바람을 맞는 나를 봤다면 어땠을까? 무서워서 줄행랑을 치지 않았을까?

민율, 「나무의자」

나에게 가장 필요한 것은 나만의 케렌시아다. 일상을 전투적으로 살다 보니 심신이 지친다. 가끔 몸살이 나기도 하고 스트레스와 정신적 피로가 심해 번아웃을 걱정하기도 한다. 요즘 나의 케렌시아는 선루프가 열리는 자동차 안이다. 스무 살 안소니 동산의 나무 벤치보다 운치는 덜하지만 선루프를 활짝 열고 카시트를 뒤로 젖히고 누워 하늘을 본다. 바람에 흔들리는 나뭇잎들이 선루프 안으로 얼굴을 비추며 자유롭게 춤춘다. 나는 그 리듬에 맞춰 부드럽게 천천히 심호흡한다.

　　이제는 안소니를 꿈꾸는 대신 내 마음을 챙긴다. 매 순간 주의를 기울여 나의 몸과 마음이 어떤 상태인지, 지금 무엇을 경험하고 있는지 알아차리려고 한다. 스무 살 꿈 많던 대학생에게 나무 벤치가 소중한 친구였듯, 오십을 훌쩍 넘긴 지금도 나만의 케렌시아에서 나를 돌본다. 이재영

들숨과 날숨이 머무는 곳

신일아 「심장의 공간」

신일아의 「심장의 공간」은 그림 밖에서 기웃대던 나를 안으로 끌어당겼다. 그리고 질문으로 나를 묶어두었다. '너의 심장이 머무는 공간은 어디야?' 끊임없이 순환해야 심장이 펄떡일 수 있다는 걸 알려주듯 그녀가 그린 집에는 밖으로 난 창이 많다. 크기도 모양도 색도 제각각이다. "건물은 단지 존재하는 장소가 아니라 존재하는 방법이다." 프랭크 로이드 라이트는 말했다. 격자무늬 작은 창으로 들숨이 들어왔다 커다란 문으로 무거운 날숨이 빠져나간다. 집 안은 들숨과 날숨이 있기에 온기로 가득 차 누군가를 품을 수 있게 된다. 물리적인 의미로서의 장소를 넘어서 생명을 돋우는 공간으로….

폭풍 같은 주말을 보내고 나면 나의 휴일이 시작된다. 가족들에게 쏟았던 에너지를 채우기 위해, 흩어진 기력을 주워 담기 위해 집을 나선다. 도서관과 미술관이 나에게는 그런 공간이다, 어깨에 들어간

힘을 빼며 거친 숨을 고를 수 있는 유용한 곳. 조용히 머물며 소란스러워진 마음을 가다듬고 호흡하다 보면 서서히 에너지가 차오른다. 살면서 그런 장소가 하나쯤 있는 것도 좋겠다. 현실과 거리를 둘 수 있는 곳, 촘촘했던 것들이 성기게 다가오며 빈틈을 파고들어 숨을 고를 수 있는 공간 말이다.

　나는 도서관을 좋아한다. 농사를 짓는 부모님은 자식이 중학생이 되면 본격적으로 노동 현장에 투입시켰다. 그 시절 논밭을 거스르며 선택할 수 있는 공간은 도서관이었다. 난 그곳에서 공부하는 척 책을 읽어 내려갔고 공간을 뛰어넘어 이야기 속으로 한 번 더 숨어 들어갔다. 이후로 30여 년이 지난 지금까지도 도서관은 내가 가장 좋아하는 장소다. 가만히 앉아 대문호 톨스토이와 이야기 나눌 수 있고 힘들이지 않고도 그리스에서 남미로 이동할 수 있는 마법이 펼쳐지기 때문이다. 존재를 넘어 존재하는 방법을 들려주고 속삭여주는 곳. 그림 속 꼭대기 다락방처럼 은밀하며 세상을 향해 빼꼼히 고개를 내미는 공간이다.

　미술관도 그렇다. 작품 앞을 서성일 때면 삶은 느릿하게 흘러간다. 작가의 이야기를 들어보려 귀와 눈을 모으면 나와 작품이 주인공인 무대가 된다. 오늘의 주인공은 층층이 쌓인 집이다. 그림 속 집에 누가 머무는지, 누구의 심장이 자리 잡았는지, 안에서 어떤 소리가 들려오는지 응시한다. 예술작품과 나의 마음이 한데 버무려져 세포에 박히는 동안 에너지가 채워진다. 커다란 창이 있는 4층짜리 민트색 집은

신일아, 「심장의 공간」

자주 들춰 보는 『그리스인 조르바』(니코스 카잔자키스, 2008)의 조르바를 떠올리게 한다. 자유분방하다. 가볍고 산뜻한 숨이 흘러나온다. 2층의 붉은 문은 신혼 때 산 커다란 액자를 닮았다. 붉은색에서 기운을 얻는다.

그림 속 공간을 1층은 카페로, 2층은 미술관으로, 3층은 도서관으로, 4층은 별이 보이는 다락방으로 임대했다. 내가 좋아하는 공간으로, 가장 자주 찾으며 엉덩이를 뭉개고 오랫동안 머무는 장소들로 말이다. 상상만으로도 어깻죽지에 날개가 돋는다. 그 공간이 토해내는 공기로 몸을 원 없이 채우고 싶다. 4층짜리 집은 없지만 그보다 넉넉한 집을 누비고 있는지도 모르겠다.

그렇게 책과 예술작품 속에 머무는 동안 조금의 여유도 없을 것만 같던 삶에 커다란 틈이 벌어져 바람길이 생긴다. 눈앞에 놓인 태산만 한 일이 주먹만 하게 느껴지고 마음마저 넉넉해진다. 폭풍 같은 주말을 보내고 맞은 휴일, 도서관과 미술관을 누비다 보면 집을 나섰던 나의 발걸음과 심장에는 온기와 이야기가 채워진다. 종일 에너지를 가득 담아 집으로 돌아온다. 도서관과 미술관은 나의 심장이 머무는 공간이다. 오숙희

저 산은 내게
잊어버리라 하고

이미경 「우포늪 이야기: 여여하게」

이미경의 「우포늪 이야기: 여여하게」를 보았다. 우포늪에 하늘과 땅이 담겨 있고 앞산과 뒷산이 조화를 이루며 첩첩이 쌓여 있다. 허허 실실虛虛實實, 빈 곳이 보이는데 가득 찬 것 같고 짜임새가 지루하지 않다. 자연의 조화가 아름답다. 풍경을 보고 있으면 세상 근심이 사라지고 나를 잊게 된다. 자연의 조화가 사람의 마음을 편안하게 만드는 모양이다. 그림 속으로 뛰어들고 싶다. 물에 떠 있는 작은 배에 앉아 한가롭게 세월을 낚고 싶다.

대학 시절 산악부에서 산행할 때는 뛰어다녔다. 5박 6일 지리산을 종주할 때도 열심히 달렸다. 텐트와 식량을 채운 무거운 배낭을 지고도 힘차게 줄달음쳤다. 젊음이 힘의 원천이었다. 지리산 천왕봉에 가는 길이었다. 앞에서 젊은 등산객이 내려오고 있었다. 자기 덩치보다 큰 배낭을 지고도 가볍게 걷는데 속도가 일정했다. 그의 배낭에 달

린 작은 종이 "딸랑, 딸랑!" 소리를 내며 발걸음과 박자를 맞추고 있었다. 당시 나는 그를 지나치며 멋지다고 생각했다. 왜 나는 그때 산을 천천히 즐기지 못했을까?

쉼 없이 달려온 인생이었다. 꿈이 나를 달리게 했을 것이다. 영화 「포레스트 검프」의 주인공 포레스트처럼 열심히 달리다 보면 목표에 도달할 것 같았다. 꿈을 향해 도전하고 넘어지면 다시 일어나 돌진했다. 내가 원하는 오아시스는 사막의 신기루처럼 항상 저 멀리 있었다. 달리다 지쳐 잠이 들면 꿈속에서 나는 승리자였다. 하지만 아침에 깨어나면 차가운 현실이 나를 기다리고 있었다. 쳇바퀴 돌듯 반복되는 인생이었다.

오랜 방랑은 큰 실패 때문에 끝이 났다. 40대 초반에 근무하던 회사가 도산한 것이다. 다니던 회사가 문을 닫으면 직장을 옮기면 된다. 그런데 정작 문제는 다른 데 있었다. 신용불량자가 된 것이다. 회사 임원이었는데 회사를 위해 은행에 연대보증한 것이 문제가 되었다. 회사의 부도로 내 인생도 부도난 것이다. 열심히 달리고 노력하면 성공하리라 믿었는데 실패한 것이다. '새벽형 인간'이 되면, '끌어당김의 법칙'을 믿고 실행하면 성공할 줄 알았는데 결과는 정반대였다. 가지고 있던 자기계발서나 성공학책을 모두 버렸다. '긍정의 배신'이었다.

다시 시작할 수밖에 없었다. 내가 다시 일어설 수 있었던 것은 가족과 친구들 덕분이다. "내가 일하고 있으니 걱정하지 말라"던 아내의 위로, "너는 극복할 수 있다"던 친구의 격려가 힘이 되었다. 파랑새

이미경, 「우포늪 이야기: 여여하게」

를 찾아 세상을 헤맸는데 정작 파랑새는 내 곁에 있었다. 꿈을 이루어
야만 행복할 수 있다고 믿었는데 인생은 그렇지 않았다. 삶의 관점을
바꾸니 세상도 달리 보였다. 마음을 비우고 공부를 시작했다. 명상을
배워 마음을 정리하고 독서와 글쓰기로 새로운 길을 찾게 되었다.

　　이제는 알 것 같다. 젊은 시절의 나는 성공을 향한 열정이 흘러
넘쳤고 삶을 도전으로 가득 채웠다. 오랫동안 성공에 대한 욕심과 조
급함이 마음에 가득했다. 열심히 뛴다고 반드시 목적지에 도달하는

것은 아닌데 말이다. 노력과 성공은 인과법칙이 아니라 상관법칙이 적용된다는 걸 나중에 알게 되었다. 성공할 수도, 실패할 수도 있다는 말이다. 그런 깨달음을 젊을 때 얻었더라면 지금 내 삶은 많이 달라졌을지도 모른다. 이제야 이런 생각을 하는 것은 여전히 내가 부족하고 어리석다는 증거일 것이다.

　이미경 작가의 그림에서 여여로운 자연을 만난다. 우리 집 뒷산에 올랐을 때 멀리 보이는 풍경과 비슷하다. 바쁘게 살다 보면 자신을

돌아볼 여유가 없다. 앞만 보고 달리다 보면 더욱 그렇다. 자연은 우리를 일깨워 자신을 돌아보게 만든다. 자신이 어떤 사람이고, 무엇을 원하는 사람인지 생각하게 된다. 「한계령」의 노랫말이 맴돈다. "저 산은 내게 우지 마라 우지 마라 하고 발아래 젖은 계곡 첩첩산중 저 산은 내게 잊으라 잊어버리라 하고 내 가슴을 쓸어내리네." 윤석윤

행복한 공간을 찾아서

박재웅 「땀끼 강가의 추억」

박재웅 작가의 작업실에서 예술 교육 종강 수업이 있었다. 그때 작업실에서 바라본 서울 경치가 아름다워 감탄했다. 작가는 아버지가 사용하던 작업실을 물려받은 거라고 했다. 2대에 걸친 화가 집안이라니 놀라웠다. 수강생을 위해 다과와 포도주까지 준비한 세심함과 작품을 설명하던 열정적인 모습은 아직도 기억에 남는다. 작가의 순수함은 지금도 미소 짓게 만든다.

작가의 풍경화를 보면 근심이나 걱정이 사라진다. 하늘, 산, 들, 강이 조화를 이룬다. 상처받은 마음을 어루만지는 듯하다. 「땀끼Tamky 강가의 추억」은 고향 마을 채계산 정상에서 바라본 섬진강 풍경과 닮았다. 어린 시절 뛰어놀던 고향의 추억을 소환한다.

나의 고향은 노령산맥 끝자락에 있는데 동쪽으로 섬진강이 흐르는 두메산골 분지다. 거기에는 조그마한 평야가 있다. 풍수지리 전문가

박재웅, 「땀끼 강가의 추억」

의 말에 의하면 큰 배 안에 있는 형국이라고 한다. 만선이 되면 떠나야 하는 곳이라나. 어릴 때는 자연을 놀이터 삼아 지냈기에 산에 많이 올랐는데 그 덕인지 지금도 산에 오르면 고향처럼 푸근하다. 그래서 차에 등산화를 싣고 다니며 지방 강의가 있을 때마다 근처 명산에 오르고는 한다. 어느 해에는 국립공원으로 지정된 산 16곳 중 13곳의 정상에 오르기도 했다.

섬진강은 전라도와 경상남도의 11개 시군에 걸쳐 200여 킬로미터를 흐르는데 우리 집은 섬진강 상류에 있었다. 초등학교 때는 교실

이 부족해서 여름이면 강가에서 수업을 하기도 했다. 강에는 1급수에서만 서식하는 은어, 참게, 재첩, 다슬기, 모래무지 등 많은 물고기가 살았다. 섬진강은 우리의 놀이터이기도 했다. 다슬기를 잡아 국을 끓이고 물고기를 잡아 매운탕을 해 먹었다. 어머니가 끓여주시던 파란색 다슬깃국은 생각만 해도 침이 고인다.

몇 년 전 안동에서 강의를 마치고 병산서원에 갔다. 앞으로는 낙동강이 흐르고 병산의 푸른 절벽은 병풍처럼 펼쳐져 있었다. 강을 따라 걷다 흐르는 물에 손과 얼굴을 씻었다. 만대루에 앉아 책을 읽다 보니 깜박할 사이에 여섯 시간이 흘렀다. 아쉽지만 발걸음을 돌려야 했다. 서울로 돌아오며 다음번에는 이곳에서 하룻밤을 자야겠다고 생각했다.

이듬해 다시 안동에서 오후 강의를 마치고 병산서원 부근에서 민박했다. 새벽에 일어나 서원에 갔더니 관리하는 분이 청소를 하고 계셨다. 그분에게서 서애 류성룡 선생에 관한 이야기를 듣다 보니 병산서원이 더욱 특별해졌다. 그 후 여러 번 병산서원을 찾았다. 자녀들과 손녀까지 함께했다. 가족과 좋은 추억을 공유하고 싶었다. 나의 마음을 풍요롭게 해주었던 공간을 공유하고 싶었다.

공간이 주는 행복을 생각한다. 자연이 사람에게 주는 편안함이 좋다. 그래서 차를 한잔 마시더라도 풍경이 좋은 카페를 찾아다닌다. 「땀끼 강가의 추억」을 본다. 짙고 무거운 구름 사이로 햇빛이 주위를 비춘다. 강과 강변은 환하게 웃는 듯 색이 밝다. 걱정하지 말고 편한 마음으로 잘해보라며 격려하는 듯하다. 바라보고 있노라면 저절로 기분이 좋아진다.

하지만 현대인은 바쁘다. 나도 이곳저곳을 다니며 강의하는 일을 하게 된 덕에 다양한 곳을 둘러보게 된 것이지, 그전에는 편안함과 행복을 찾아 돌아다닐 만한 시간과 여유를 내기가 어려웠다. 시간과 여유가 없다면 그림을 보며 숨을 돌리는 것도 방법이다. 좋은 공간을 찾을 시간이 부족하다면 「땀끼 강가의 추억」으로 대신해도 좋을 것 같다. 땀끼 강가를 보며 내가 꿈꾸는 공간, 그곳에서의 행복을 마음속에 그려보며 여유를 즐겨도 좋겠다. 최병일

떠도는 고향

김홍도 「옥순봉도」

강원도 경포해변을 좋아했다. 낡은 민박집에서 잠이 들면 새벽에 들리는 파도 소리에 잠이 깼다. 부산에서 태어났지만 북적이는 해운대나 광안리가 아니면 바다를 가까이서 느낄 수 없는 터라 동해의 한적한 바닷가를 사랑했다. 유명한 곳이 아니어도 파도 소리와 모래와 친구만 있다면 충분했다. 하지만 몇 년 전 경포해변에 다시 가본 뒤로는 잘 가지 않게 되었다. 미끈한 숙박시설과 화려한 네온사인, 잘 닦인 도로가 낯설었다. 낡은 민박집은 사라졌고 모래사장은 자꾸만 침식되어 모래를 매해 다시 뿌린다고 했다.

10여 년 동안 전국을 여행했다. 시간이 흐를수록 내가 좋아하고 아꼈던 풍경들은 사라졌고 관광객을 맞기 위한 수산시장과 주차장, 편의시설이 가득 찼다. 종종 예전의 모습이 떠오르지 않아 사진첩을 더듬거리기도 했다. 출렁다리가 유행할 때는 많은 곳에서 출렁다리를

김홍도, 「옥순봉도」

만들기 위해 공사를 했다. 출렁다리가 관광의 주요 코스가 되었고 유사한 이정표가 만들어졌다.

한때는 '세련됐다'는 말을 좋아했다. 나를 촌스럽다고 놀리던 이들도 있었기에 부산에서 올라온 티를 내지 않으려고 했다. 강사로 남앞에 서게 되자 사투리도 자연스럽게 사용하지 않게 되었다. 이제 대부분은 내가 어디에서 왔는지 잘 모른다. 그래서 좋기도 하지만 고향의 말투가 그립다. 모두가 똑같은 말투를 쓰는 것이 좋지만은 않은 이유다.

시설은 이용자가 이용하기 편하게 바뀌면 좋다. 장애인 주차장이 넓어지는 것도 좋다. 휠체어가 다닐 수 있도록 하면 더욱 좋다. 하지만, 나에게는 하지만이 남는다. 물론 내가 여행자이기 때문에 그렇게 생각하는 것일 수도 있다. 관광 수입으로 생계를 이어가야 하는 이들에게는 관광객이 많이 오는 것이 이로울 것이다. 하지만 사람들이 수많은 여행지를 다니는 이유는 여행지마다 각기 다른 매력이 있기 때문일 것이다. 그 지역만의 특색이 없어지고 어디서나 볼 수 있는 곳이 되는 게 좋은 걸까? 잘사는 것만을 추구하다 보니 개성이 있는 것은 오히려 초라해진다. 화려하고 큰 것 사이에서 보잘것없어진다.

새우튀김이 맛나던 대포항도 단골 여행 코스였다. 몇 년 전 대포항을 못 알아보고 놀랐던 기억이 난다. "이럴 수가"를 되뇌는 나를 보고 일행은 "관광지는 원래 비슷비슷하지 않느냐"며 웃었다. 나만의 향수일까? 사람들은 아무렇지 않은 걸까? 그날 내내 기분이 가라앉았

다. 옛것을 오래 기억하고 잘 잊지 못하는 탓에 향수에 젖는 일이 잦은 나에게 깔끔하게 단장한 대포항의 모습은 많은 아쉬움을 남겼다.

김홍도가 병진년에 그린 〈병진화첩〉은 그의 대표작을 모은 것이다. 그중 「옥순봉도」는 충북 옥천의 옥순봉을 그린 작품으로 뾰족하게 솟은 산의 모습이 웅장하다. 이 그림이 유독 눈에 띄었던 이유는 산허리가 개발이라는 명목으로 파헤쳐지는 모습이 눈에 들어왔기 때문일 것이다. 도로를 지날 때마다 파헤쳐진 산들을 보는 게 때로는 너무 아프다. 깊은 산속에 살았을 많은 동물이 레일바이크, 출렁다리, 케이블카 건설을 명목으로 사라진다. 제천의 옥순봉에도 출렁다리가 만들어졌다. 사라진 것들은 모두 이 그림에 숨어 있을 것 같다.

「옥순봉도」를 들여다본다. 김홍도가 그린 산길을 걸어가는 내가 보인다. 해마다 산의 모양은 빠르게 변하고 있다. 산이 붉은 흙을 그대로 드러내고 있으면 고개를 돌리게 된다. 차마 마주하기 어렵다. 짧은 순간 우리가 자연에 낸 상흔이 치유되는 데는 오랜 시간이 걸린다. 이제는 그걸 알아야 한다. 우리는 자연이라는 경이 속에서 살아간다. 이 그림의 이야기에 귀 기울이며 힘을 모아야겠다. 깊은 산속에서 새들이 운다. 이혜령

5분 감응, 하루 행복

모리스 드니 「황혼의 수국」

 단연 잊을 수 없는 여행 풍경이 있다. 그랜드캐니언에 갔을 때였다. 거대한 붉은 협곡이 셀 수 없이 펼쳐졌다. 탄성과 함께 온몸에 전율을 느꼈다. 벅찬 감동을 자아냈다. 구불구불하고 거대한 산비탈을 지나 숨을 고르며 도착한 곳의 풍광은 기대 이상이었다. 협곡은 붉게 물드는 노을빛에 따라 시시각각 달라졌다. 놀랍고 경이로웠다. 거대한 자연 앞에서 인간이 얼마나 미미한 존재인지 온몸으로 체감할 수 있었다.

 20년이 지났지만 그때의 노을은 아직도 나를 설레게 한다. 설레는 노년을 꿈꾼다. 나이가 들어갈수록 붉게 물드는 인생. 요즘은 하루하루 꿈을 더하며 살고 있다. 지천명이 되기 전에 그림을 전시하겠다는 꿈은 이뤘다. 이 꿈은 매일 함께 그림을 그리는 벗들과 진행 중이다. 게다가 예술 수업을 통해 어린이, 청소년, 취업 준비에 지친 20대,

모리스 드니, 「황혼의 수국」

노인, 경력 단절 여성 등 다양한 사람들과 예술로 교감하고 있다. 수강생들이 그림 한 점에 울컥하고 감탄을 내뱉는 순간 강사인 나도 감동이 굽이굽이 차오른다. 온몸의 세포가 깨어난다.

"이런 수업은 처음이에요. 그림 한 점을 두고 하는 일방적인 강의 방식이 아닌 쌍방향 소통 방식이 놀라워요." "매일 목요일이면 좋겠어요. 예술 수업하는 시간이 기다려져요!" "같은 그림인데 어떻게 모두 다르게 느끼고 다른 생각할까요? 신기해요."

예술은 놀랍다. 같은 그림을 보고도 사람이나 상황에 따라 다른 감상을 전할 수 있다니 얼마나 근사한가. 매일 다르게 보이는 노을처럼 말이다. 프랑스의 상징주의 화가 모리스 드니의 「황혼의 수국」 속 저녁노을은 볼 때마다 다르게 다가온다. 신이 난 아이들은 뛰놀고, 두 여인은 오늘 있었던 일을 속삭인다. 다른 한 여인은 난간 밖으로 몸을 내민 채 붉은 하늘과 바다와 같이 물든다. 고단한 하루로 칙칙해진 마음이 노을빛으로 채색되는 순간이다. 10분 아니 5분이면 족하다.

예술은 매일 쌓이는 내면의 먼지를 닦아준다. 복잡한 일상에 희미하게 잊히는 삶을 바라보게 한다. 드라마 「나의 해방일지」의 주인공 염미정은 하루 중 5분을 행복으로 채우는 일이 죽지 않고 사는 법이라고 말한다. 볼 것이 넘치는 요즘, 하루 중 5분은 마음먹기에 따라 길 수도, 짧을 수도 있다. 그러나 그림을 응시하다 내뱉는 감동, 감탄, 감사의 한마디는 5분이면 충분하다.

다시 「황혼의 수국」을 천천히 바라본다. 여인들과 아이들, 노을

까지 가슴에 담는다. 그 순간 보이지 않던 장면이 눈에 들어온다. 황혼의 풍경에 취한 여인의 모습에서, 시간을 잊고 즐겁게 뛰노는 아이들로, 흐드러진 연보라색 수국들로 시선이 이동한다. 멀리서 파도 소리, 새소리, 아이들의 웃음소리가 들려온다. 순식간에 닫혔던 오감이 열리고 어느새 그림 속 아이가 된다. 황홀한 노을을 바라보며, 친구들과 술래잡기를 하며 신나게 놀던 열 살의 나, 그때의 밝은 열정과 꿈이 차오른다. 그랜드캐니언의 거대한 붉은 협곡에서 느꼈던 감동과 전율이 자연을 담은 그림 앞에서 다시금 느껴진다.

자연이 주는 감동으로 마음을 돌볼 시간이 충분하면 좋겠건만, 복잡한 일상을 살다 보면 당장 내 마음의 분노나 슬픔, 우울감이나 괴로움을 견디지 못해 좌절할 때가 훨씬 더 많다. 그럴 때는 예술작품으로 눈을 돌려 잠시나마 마음을 가다듬어보자. 피카소는 "나는 어린아이처럼 그리는 법을 알기 위해 평생을 바쳤다"고 말했다. 아이 같은 순수한 감각, 창의력을 발견하기 위해 노력한 피카소처럼 행복을 위해 하루 5분, 그림에 눈과 귀를 기울여보는 것도 좋겠다. 육은주

길을 잃어도 괜찮아

지석철 「부재」

　　낯선 장소에 갈 때면 길을 자주 잃는다. 내비게이션이 친절하게 알려줘도 의심한다. 내가 정한 길로 가야만 할 것 같은 확신이 의심보다 강하다. 이렇다 보니 낯선 장소로 향할 때는 일찍 나서야 한다. 나가기 전 심호흡부터 한다. 지도를 보며 머릿속으로 가는 방법을 여러 번 연습한다. 그리고 문을 나서기 전 마음에 되새긴다. 의심 없이 내비게이션이 알려주는 길로 가겠다고 말이다.

　　오늘도 낯선 약속 장소로 향하기 전 잠깐 심호흡을 하며 '카페 아트앤'에 들렀다. 아기자기한 갤러리에는 지석철 작가의 작품이 전시되어 있었다. 작지만 잔잔한 울림을 주는 「부재」가 눈에 들어왔다. 낯선 해변, 큰 돌 사이에 우두커니 있는 작은 의자. 언제 파도에 휩쓸려 사라질지 모르는 위태로운 존재, 하지만 오래 들여다볼수록 이 의자의 존재감은 작지 않다. 시간이 흘러 낡고 허름하지만 네 다리를 꼿꼿

지석철, 「부재」

이 세우고 있다. 밀려오는 물결에도 버텨낼 수 있다는 자신감과 포부를 안고 있다. 그 자리를 지키느라 외롭지만 어느 것에도 흔들리지 않고 당당하게 거기 있다.

그림 속 작은 의자를 보며 마음이 단단해진다. 불현듯 어릴 적 추억이 떠올랐다. 어느 날 마을버스를 타고 가다 실기시험이라 꼭 챙겼어야 했던 실로폰을 집에 두고 온 사실을 알았다. 기사 아저씨에게 급하게 세워달라고 소리를 지른 뒤 꽉 찬 버스를 비집고 내렸다. 집으

로 돌아가 겨우 실로폰을 챙긴 나는 혼자 학교까지 걸어가기로 했다. 동생들을 돌보느라 바쁜 엄마를 힘들게 하고 싶지 않았다. 금방 갈 수 있을 거라고 판단해 생각해둔 지름길로 달려갔다. 그런데 내가 생각한 길은 없고 처음 보는 광경만 눈앞에 펼쳐졌다.

온통 공사판이라 돌아서 가라고 알려주는 아저씨한테 학교 가는 길을 물어보지만 아저씨는 알아듣지 못할 말뿐이었다. 얼마나 아찔한지 오늘 학교는 못 가겠구나, 싶었다. 멀지만 큰길로 돌아서 가는 게 낫겠다고 생각하는 찰나 마을버스가 지나가고 있었다. 아까 나를 내려주었던 마을버스 아저씨가 다행히 태워 주었다. 어린 마음에 죽다 살아난 느낌이었다.

이때의 기억 때문일까? 낯선 길에 대한 트라우마가 있다. 사람들과 함께 가는 여행이나 모임은 좋은데 혼자 떠나는 길은 심박수를 증가시킨다.

「부재」의 주인공은 큰 돌이 아니다. 작지만 존재의 부재라는 큰 무게를 이겨낸 의자다. 예전의 나에게 낯선 장소에 무사히 찾아갈 수 있다는 희망은 저 조그마한 의자만 했다. 그러다 마음을 고쳐먹었다. 어떤 길이라도 내 인생의 즐거운 여정에 포함하기로 했다. 낯선 장소

에 갈 때도 여행이라고 생각하면 마음이 조금은 가벼워질 것 같았다. 내가 어디에 있든 나는 나다. 내가 나임을 잃지 않는 한 길을 잃는 것 따위는 큰 문제가 아닐 것이다.

때로는 삶의 무게에 휘청거리기도 한다. 어릴 적의 작은 경험이 트라우마가 되어 큰 돌처럼 전 생애를 가로막기도 한다. 그러나 그 너머에는 여러 길들이 우리를 기다리고 있다. 그럴 때면 심호흡을 하며 이 작은 의자에 앉아 마음을 충전하자. 낯섦이 주는 설렘, 익숙한 것에서 벗어난 자유, 새로운 것을 받아들이는 여유, 앞으로 일어날 일에 맞설 담대함과 용기를 채우면서 말이다. 김현수

희망

미래를 준비하다

정효순 「Treats to myself」

자화상은 "스스로 그린 자기의 초상화"(표준국어대사전)다. 거울을 보며 그리기도 하고 상상하며 그리기도 한다. 있는 그대로의 모습이나 감정이 실린 얼굴을 표현하기도 한다. 고흐나 렘브란트처럼 나이가 들며 변해가는 자기 모습을 그리는 작가도 있다. 정보경 작가처럼 내면을 삐뚤어진 얼굴로 묘사하기도 한다. 에곤 실레의 '이중 자화상'이나 르네 마그리트의 '사물 자화상'같이 독특한 방식으로 표현하기도 한다. 정효순의 「Treats to myself」 속 주인공은 잔디밭에 누워 하늘을 보고 있다. 미국에 사는 동안 힘겨웠던 세월을 견디느라 애쓴 자신을 대접해주고 싶어 시애틀에서 그린 그림(Seattle Story 30.)이라고 한다.

정효순 작가와는 대학교와 대학원 선후배 사이다. 그는 미국으로 떠난 지 22년 만에 화가가 되어 돌아왔다. 미국에서는 헬스케어 분야에서 일하며 워싱턴 주 한인미술인협회 회장을 지내기도 했다.

2023년 초부터는 대구 미군병원에서 미국 연방 공무원으로 근무하고 있다. 한국에서 귀국전을 한 지 얼마 되지 않았는데 〈2023 KPAM 대한민국 미술제〉에 참가한 것을 보니 진짜 화가구나 싶었다. 자신이 어렵고 힘든 생활을 했기에 주변의 힘든 사람들에게 도움이 되는 일을 하고 싶다며 자선 전시회에 참여하기도 했다. 모진 세월을 견뎌내고도 장난기 가득한 얼굴로 돌아온 후배가 자랑스럽다.

그림 속 주인공을 따라 활짝 웃어본다. 나는 어떤 사람인가? 나의 철학은? 인생관은? 나에 대해 정리해본 적이 있었던가? 나는 부모님이 결혼한 지 3년 만에 딸이 귀한 집안의 장녀로 태어났다. 한국전쟁이 끝난 지 얼마 되지 않아 온 나라가 폐허 상태였고 너나없이 가난했던 시절이었지만 사랑을 듬뿍 받고 자랐다. 가정에서 남녀 차별을 받지 않았고 공정과 공평이라는 가치를 중요하게 생각했기에 내가 싫어하는 이도, 나를 싫어하는 이도 별로 없었던 것 같다. 군 복무 기간에는 견문을 넓히기 위해 미국 연수를 다녀왔고, 부족한 지식을 보충하기 위해 대학 졸업 후 10년이 지나 석사 학위를, 그 후로 또 10년 이상이 지나 국회에 근무하며 박사 학위를 받았다.

그렇다면 나는 나를 어떻게 표현할까? 자신을 표현하는 방법으로 말과 글, 그리고 옷차림이나 태도 등이 있다. 나의 경우 말은 가능하면 정직하게 하려 하고, 글은 미사여구보다 솔직담백하게 쓰기를 좋아한다. 그렇지만 아름다운 표현법은 배우려고 애쓰는 편이다. 옷차림은 단정하고 깔끔하되 평범하지 않은 색 하나를 넣어 쨍함이 있기를

정효순, 「Treats to myself」

바란다. 모르는 사이 누군가를 무시하는 마음의 씨앗이 발아하지 않기를 바라고 누구든 존중하는 자세와 태도를 지니려고 노력한다. 나도 누구에게든 무시당하고 싶지 않기 때문이다. 책임감 있고 믿음이 가는 사람이 되고 싶기에 말과 글, 옷차림에 신경을 쓰며 행동한다.

나는 어떤 사람으로 살고 싶은 걸까? 내가 되고 싶은 나에 대해 생각해본다. 마음 가는 대로 가치 있게, 행복하게 살고 싶다. 자유로운 영혼으로 살고 싶다. 건강이 허락하는 한 하고 싶은 것을 마음껏 하

면서 사는 것이다. 나답게. 그런데 나다운 건 무얼 말하는 걸까? 나는 내 인생의 주인으로 살고 있을까? 행복지수는 높을까? 내가 나의 발목을 잡는 건 아닐까? 내가 남에게 민폐가 되는 행동을 하는 건 아닐까? 예술을 만나고는 오롯이 나의 의지로 시간을 보내고 싶어졌다. 나를 위해, 남을 위해 내가 계획해서 시간을 쓴다. 사실 이전에도 이렇게 살았어야 했다. 최소한 긴장감이라도 없이 살았어야 했다. 하지만 이제라도 긴장하지 않고 잔잔한 미소를 머금고 살면 된다. 이게 내가 원하던 삶이다.

그림을 보고 와 노후를 계획했다. 예술을 만나 행복하게 살기 위해서는 조건이 있다. 취미 생활은 자연 친화적일 것, 나이 들어도 체력적으로 부담 없이 즐길 수 있을 것, 시간이 흐를수록 경제적으로도 도움이 될 것 등이다. 무엇보다 민폐 끼치기 쉬운 건강 문제를 스스로 해결해야 하는 것이 가장 중요하다. 지금까지 세상과 잘 지내려고 노력했다. 앞으로도 예술을 통해 이성과 감성의 균형을 유지하면서 건강하고 행복하게 미래를 가꿔나갈 것이다. 그것이 미래의 나를 대접하는 방법이다. 이영서

건강한 노년을 위하여

윤정원 「당근 교육」

　　라디오를 듣고 있는데 한 전문가가 '마처 세대'라고 말했다. 무슨 의미인지 이해하지 못해 고개를 갸우뚱했다. 그는 "마처 세대란 부모를 모시는 마지막 세대이면서 자식들로부터 버림받는 첫 세대"라고 덧붙였다. 우리가 바로 그런 세대라는 말이었다. 우리는 '샌드위치 세대'라고도 불린다. "부모와 자식을 함께 부양해야 하는 세대"라는 뜻이다. 들으면서 씁쓸하고 답답해졌다. 노후 걱정도 버거운데 그런 짐까지 져야 하다니, 젊었을 때 열심히 일하면 노후는 편안하리라 생각했는데 그것은 꿈이란 말인가.

　　노년에는 네 가지 불청객이 찾아온다. '병고病苦', '빈고貧苦', '고독고孤獨苦', '무위고無爲苦'가 그것이다. 이 중 몇 가지와 함께하느냐에 따라 삶의 질이 달라진다. 대부분의 노인은 우아하고 품위 있게 늙고 싶어 한다. 나도 그렇다. 그러나 살다 보면 마음대로 되는 일이 얼마나 있던

가. 젊어서부터 준비해온 사람도 예기치 않은 상황으로 비틀거린다.

나는 '무위고'와 거리가 멀다. 여전히 할 일이 많다. 70대지만 강의 일정이 빼곡하다. 동창 중에서는 교장으로 정년퇴직한 친구가 가장 오래 일했다. 지금은 모두 은퇴했지만 나는 아직 현역이다. 『은퇴자의 공부법』(2015)에는 75세까지 현역으로 일하겠다고 썼지만 지금은 5년 늘려 80세까지 현역으로 일하고 싶다고 말하고 다닌다. 큰소리를 치지만 앞으로 어찌 될지는 나도 모른다. 자기암시인지도 모른다. 젊은이들의 일자리를 빼앗는 것 같아 미안하기도 하다.

늘 새로운 사람을 만나 강의하니 '고독고'에 빠질 염려는 없다. 평생 교육 분야에서 일한 덕에 오래전부터 알아온 사람부터 새롭게 알게 된 사람까지 인연이 많다. 인연이란 흘러가기도 하지만 쌓이기도 한다. 사람을 만나 평생 좋은 관계를 유지기란 어렵다. 좋은 인연으로 만나 관계를 이어오다 한순간 멀어지기도 한다. 오해가 생겼을 때 풀면 좋겠지만 그렇지 못할 때가 더 많다. 그래서 얼마나 많은 사람과 관계를 맺느냐보다 중요한 건 관계의 질이라고 생각한다. 어떻게 하면 상대에게 도움이 될지를 생각하고 실천하면 관계는 지속된다.

매일 강의하며 경제활동을 하고 있으니 '빈고'와도 가까운 편은 아니다. 돈이란 목마를 때 없어서는 안 되는 물처럼 중요하지만 너무 욕심을 부리다 물에 빠졌다가는 인생을 망칠 수 있다. 많은 돈을 저축한 건 아니지만 남에게 빚진 것 없고 돈을 빌리러 다니지 않으니 다행이다. 게다가 어려운 사람에게 작은 도움이라도 줄 수 있으니 이만하

윤정원, 「당근 교육」

면 마음의 부자가 아닐까 싶다.

　아직은 괜찮지만 '병고'는 가장 어려운 숙제다. 최근 젊은 시절부터 친했던 지인이 암으로 갑자기 세상을 떠났다. 주위에 하늘나라로 떠난 사람들이 점점 많아진다. 고등학교 때부터 형제처럼 지냈던 친구, 누구보다 건강하다고 자부하던 후배도 세상과 이별했다. 많은 부

고를 접하면서 잊었던 건강을 다시금 생각한다.

윤정원 작가는 전시회에서 만났다. 독일과 한국을 오가며 작품 활동을 한다고 알고 있었는데 지금은 제주도에서 작품 활동을 하고 있다고 한다. 구좌의 당근밭에 집을 짓고 살면서 그림을 그린다고…. 작가는 구좌 당근이 맛있다며 환하게 웃었다. 작가에게서 예술가로서의 독특한 개성이 느껴졌다. 분위기에 신경 쓰지 않고 자신 있게, 거침없이 말하는 작가에게 매력을 느꼈다.

작품 중 「당근 교육」은 많은 생각을 하게 했다. 제목도 흥미로웠다. 노년의 불청객 중 '병고'는 가장 큰 걱정거리다. 친구들도 이구동성으로 나이가 들수록 건강이 최고라고 말한다. 건강해지려면 양질의 음식을 먹고 적당히 운동하고 숙면을 취해야 한다고 전문가들은 말한다. 정신건강의학 전문의 이시형 박사는 건강의 비결로 몇십 년 동안 매일 아침 당근과 사과를 갈아서 먹는다고 소개하기도 했다. 우리나라 당근은 네덜란드에서 개발된 주황색 품종이 많으나 빨간색, 노란색, 자주색, 보라색, 갈색 당근도 있다고 한다. 당근은 인간에게 건강을 선물한다. 「당근 교육」 속 당근은 인간에게 어떤 내용으로 교육하는 것일까? 자기만의 정체성을 갖고 살되 남에게 도움을 주는 삶을 살려면 먼저 건강부터 챙기라고 당부하는 건 아닐까. 최병일

무한 반복에서
벗어날 수 없다면

티치아노 베첼리오 「시시포스」

 습관의 중요성을 생각하며 살았다. 부지런해서도 아니고 의욕이 넘쳐서도 아니다. 그렇게 사는 것이 편했기 때문이다. 어쩌면 나의 강박 때문일까? 늘 하는 일이 있다. "웃는 낯으로 사람 대하기", "매일 1만 보 걷기", "매일 블로그에 글 하나 올리기", "월·수·금과 화·목·토에 술 마시기" 등이다.

 한결같다, 나를 따라다니는 미사여구였다. 칭찬이겠지만 스스로는 정체감이 들기도 했다. 이런 이미지에서 벗어나고 싶을 때가 많았다. 변화를 추구하는 다이내믹한 사람이라는 평판을 듣고 싶기도 했다. 사실 성실함은 평범함을 숨기기 위한 나의 계략이었다.

 올해 '명예퇴직' 대신 '임금피크제'를 선택했다. 25년 이상 다닌 회사에 대한 미련 때문일까? 그럴지도 모른다. 은퇴 후가 준비되어 있지 않기도 했다. '우선 그만두고 미래를 구상해볼까?' 하는 유혹에 사

로잡힌 적도 있었다. 하지만 일상을 조금 더 이어가며 앞으로의 일을 모색하기로 했다. 미래학자들은 인류가 인간 게놈을 조만간 해독할 것이고 인간 수명이 150세까지 늘어날 거라고 말한다. 그렇다면 나에게는 아직 100년에 가까운 시간이 남아 있다. 인생은 생각보다 길다.

이탈리아 화가 티치아노 베첼리오가 그린 「시시포스」는 그리스 신화를 소재로 한 작품으로 신이 시시포스에게 내린 형벌의 무게가 느껴진다. 무의미하고 희망 없는 일을 무한 반복하는 것보다 더 고통스러운 형벌은 없으리라. 사람들이 흔히 "아이고 의미 없다"라고 하는 말은 괜한 넋두리가 아니다. 이 그림을 보는 순간 멈칫했고 꼼짝할 수 없었다. 시시포스와 달리 그럴듯하게 차려입었지만 실상 나는 그와 다를 바 없는 삶을 살고 있었다.

지금 하는 일 또한 시시포스의 그것과 유사하다. 회사 홈페이지에 전자 민원이 접수되면 내가 근무하는 금융소비자보호실로 이첩된다. 대부분 업무와 관련된 고객의 불만이나 개선 요구 사항이다. 나는 답변을 작성한 뒤 회사 변호사에게 법률적인 부분을 확인받은 다음 내부 결재를 받아 민원인에게 회신한다. 민원 접수 후 14일 이내에 결과를 송부해야 한다. 시시포스가 돌을 굴리는 것처럼 늘 반복되는 일이다.

굴러떨어지는 바위를 매번 산꼭대기로 밀어 올려야 하는 시시포스는 '인생 이모작', '인생 삼모작'이라는 말로 끊임없이 일할 것을 강요당하는 우리의 모습과 닮았다. 그러나 나는 이런 진지한 충고에

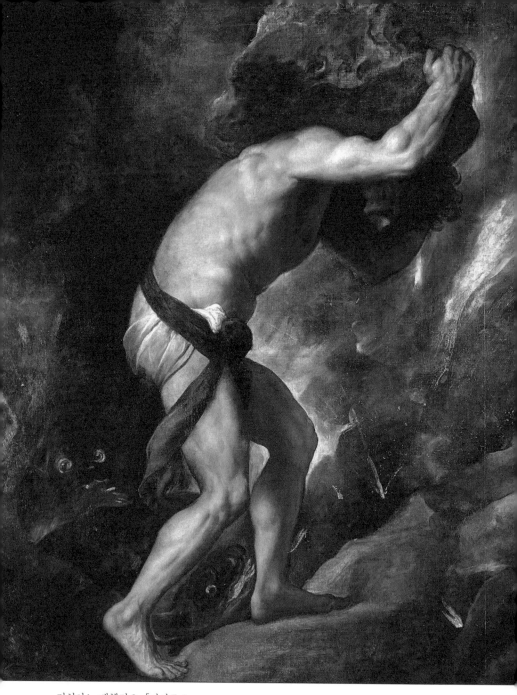

티치아노 베첼리오, 「시시포스」

동의하기 어렵다. 시시포스처럼 돌을 계속 굴려서 산꼭대기로 올려야 하는 상황이라면 재미있게 일하고 싶다.

매일 돌을 굴려 산꼭대기로 올리는 삶, 직장 생활에 길들여진 나의 모습이기도 하다. 임금피크제를 선택한 후 직장 생활을 이어가며 해방감에 사로잡힌 나의 성향과도 관련이 있을 것이다. 자존감은 떨어졌지만 업무에 대한 중압감은 낮아졌다. 업무 관련 회의는 사라졌고 내가 맡은 일만 처리하면 되는 방식이다. 인간관계에서 오는 피로감도 사라졌다.

명예퇴직을 한 입사 동기는 송별식에서 이렇게 이야기했다. "지쳤어. 회사 생활 지긋지긋하다. 이제 편하게 쉬고 싶어." 나는 그의 말에 당황했다. 나보다 승진도 빨랐고 요령껏 회사도 잘 다니던 친구였다. 그러나 가끔 은퇴한 선배들을 만나면 몰라보게 노쇠해진 모습에 기분이 묘해진다. 그들은 삶의 리듬이 깨졌다고 토로한다. 아침에 회사로 출근하지 않기 때문일까? 그들은 무료한 삶에 당황스러워하고 있었다.

인생의 모든 숙제를 마치고 달콤한 저녁 시간을 누리는 삶은 내가 간절히 바라는 삶이다. 그림 속 근육질의 시시포스는 보란 듯이 신을 조롱하며 매일 돌을 이고 산꼭대기를 오른다. 어쩌면 즐기고 있는지도 모르겠다. 그렇다면 그를 벌주려 했던 신은 아연실색하고 있을 것이다. 내가 바로 그 위풍당당한 시시포스가 될 것이라 믿고 싶다. 그러니 마음을 단단히 먹자! 김승호

불후의 명작

노수현 「관폭도」

선비는 명석했다. 어릴 적부터 동네에서 신동으로 인정받았다. 젊은 날 단번에 과거에 급제했고 관직에 진출했다. 왕의 무한한 총애를 받아 '일인지하 만인지상'이 되었고 권력의 힘을 만끽했다. 거칠 것 없이 화려한 나날이었다. 하지만 누구나 그렇듯 인생에는 굴곡이 있었다. 선비는 치열한 권력투쟁에서 패배했고 정처 없는 유배길에 올랐다.

권력과 명예를 잃어버린 후 보잘것없는 신세가 된 선비는 폭포 앞에 섰다. 그러나 자신의 쇠락을 절감하고 폭포에 뛰어내려 파란만장한 삶을 마감하지 않았다. 대신 자신에게 닥칠 초라한 삶을 응시했다.

선비는 마음을 다잡았다. '책을 써야겠다'고 결심했다. 더불어 슬기로운 유배 생활을 하겠다는 결의를 다졌다. 선비는 유배지

에서 역사에 회자될 불후의 명작을 남겼다. 그리고 이후 50년을 건강하게 살았다.

노수현의 「관폭도」를 보며 이런 상상을 했다. 나 또한 부귀영화와는 거리가 있었지만 비교적 안정된 생활을 영위했다. 하지만 이제는 갈림길에 서 있다. 은퇴 후의 삶은 녹록지 않을 것이다. 새로운 일을 시작해야 하는 부담감도 있다. 그렇지만 담백하게 살고 싶다. 내가 그림 속 선비라면 유배지에서 불후의 명작을 남길 수 있을까? 아직은 몰두의 시간이 남아 있다고 믿는다.

절벽 앞에 선 선비는 어떤 상념에 사로잡혔을까? 자신이 살아온 인생에 회한을 느낄 수도 있고 삶의 덧없음에 괴로움을 느낄 수도 있다. 어쩌면 절치부심해서 한양에 복귀하겠다는 마음을 결의하는지도 모른다. 자신을 내친 왕과 정적에게 원망과 저주를 퍼붓는 것 같기도 하다.

그중에서도 선비가 가장 크게 느낀 감정은 삶의 덧없음이 아닐까? 그림에서 젊은 시절을 보내고 권력과 명예를 잃은 후 낙향하는 한 선비의 마음이 보인다. 잘나가던 때의 추억을 떠올리며 회한에 젖지만 그것 또한 의미 없다는 생각에 도달했을 것이다. 절대자인 왕도 반대 세력에 의해 독살당할 수 있다. 선비의 권력은 반대파에 의해 허망하게 꺾였는지도 모른다.

'성찰'은 인간에게 중요한 덕목 중 하나다. 지나온 날을 돌아보고

노수현, 「관폭도」

현재를 직시하며 남은 삶을 어떻게 살아갈 것인가, 생각해야 한다. 미래에 대한 계획은 나이가 들수록 더욱 필요하다. 삶에는 끝이 있기 때문이다. 하지만 현실은 반대인 경우가 많다. 나이가 들수록 편협해지는 건 자신이 살아온 삶을 부정당하는 것이 두렵기 때문일 수도 있으리라.

폭포수를 바라보며 은퇴 후 어떤 것이 갖춰져 있으면 즐겁게 살 수 있을까, 생각한다. 건강, 친구, 할 일이 있다면 나의 미래가 안온할 확률은 높아진다. 하지만 세 가지를 모두 갖추긴 힘들 것이다. 배부른 돼지로 살아도 나쁘지 않지만 허망할 수도 있겠다. 나에게 의미 있는 일을 하며 살 때 더 큰 만족감을 얻을 것이다.

즐겁게 할 수 있는 일을 만들어야겠다. 화가 파블로 피카소는 부와 명예를 얻은 후에도 매일 그림을 그리며 자신을 연마했다. 80대가 넘어서도 그런 삶의 태도를 유지했다. 그에게는 그림이 삶의 전부였고 '워라밸'은 중요하지 않았다. 나도 그렇게 살고 싶다. 여생 동안 종일 해도 질리지 않은 일을 했으면 한다. 나에게는 예술을 향유하는 것이 그 대안이 될 것이다. 예술 수업을 들으면서 아트코치에 대한 열망이 생겼다. 퇴직 후에는 이 길로 들어서서 배운 것을 나누며 사람들과 함께 살고 싶다. 이 일에는 워라밸이 필요하지 않을 것이다. 주말에 일해도 즐거운 삶이 되리라고 믿는다.

그러기 위해서 나는 어떻게 해야 할까? 예술을 느끼며 작품 속 인물들과 교류하고 세상을 다시 바라보고 싶다. 세상을 관조할 수 있

는 유연한 자세가 필요하다. 이제까지 살아왔던 방식과는 다른 접근법이 시급하다. 중년의 끝자락에 다다른 나에게 방학 숙제처럼 던져진 과제다. 몸과 마음을 유연하게 만들고 새롭게 도전하는 삶, 계속 노력하고 축적하면 가능하지 않을까? 그렇다면 상상 속 선비처럼 나 또한 불후의 명작을 완성할 수 있으리라. 김승호

달님은 알고 있지

어몽룡 「월매도」

그림과 인생은 포개진다. 내가 그림을 감상하는 게 아니라 그림이 나를 어루만질 때가 있다. 고서화가 등을 두드려줄 때 그 위로는 더 하다. 어몽룡의 「월매도」를 바라보고 있자면 초조하고 불안했던 마음이 차분해진다. 마음 한 귀퉁이에 고리를 달아 끌어내리듯 출렁이는 마음이 가라앉는다. 묵의 농도를 이용해 표현한 부드러움과 강렬함이 마음을 다독인다. 그림에서 퍼지는 묵향도 그렇다. 벼루와 먹이 서로를 갈아내어 매화꽃을 피우고 짙은 묵향은 무심했던 마음을 일렁이게 한다.

「월매도」의 둥근달을 마주하다 며칠 전 보았던 보름달이 떠올랐다. 내가 보았던 '저 달'이 조선 시대 어몽룡이 바라보던 '그달'이었구나, 싶은 생각에 반가움이 스민다. 이른 봄밤 휘영청 밝은 달을 보던 그는 어떤 마음이었을까? 매화꽃은 겨우내 추위가 다 가기 전에 피는

어몽룡, 「월매도」

데, 시린 날에도 꽃은 피고 달은 차오른다는 것을 전하고 싶었던 게 아닐까. 달을 바라보며 붓끝을 적셨을 그이의 마음이 지금의 저 모양이 되어 나의 마음을 비추는구나, 싶다. 시대는 달라도 마음은 닮은꼴인가 보다.

"내 원체 무용하고 아름다운 것들을 좋아하오. 달, 별, 꽃, 바람, 웃음, 농담, 그런 것들…." 드라마 「미스터 션샤인」의 등장인물 김희성이 읊은 명대사다. 자본주의 시대를 살며 돈으로 환산할 수 있고 유용하며 효율적인 것을 탐하던 나에게 일침을 날리는 말이었다. 생의 감각은 숨 쉬는 것에 깃들어 있는데 마음은 속물근성에 사로잡혀 있다. 사사로운 욕망은 더 큰 갈망을 요구하고 삶을 통째로 삼킬 태세로 날마다 나를 쪼아댔다. 자연은 무위하여 무얼 하지 않아도 된다고 외쳐대는데 왜 나는 뭘 못 해서 안달이 났는지, 싶었다. 고서화에 담긴 한 폭의 그림만으로도 삶은 충분한데 말이다.

'젊은이'라 불리던 시절이 있었다. 앞뒤 재지 않고 덤볐고 호되게 당하기도 했다. 무수히 많은 것을 품었던 때는 뒤돌아볼 새 없이 빠르게 흘렀다. 그때 난 있어 보이고 좋아 보이는 것, 화려한 것을 손에 넣으려 애썼다. 그것들이 나를 대변해준다고 믿었다. 그럴수록 내 것은 한없이 초라해졌고 열패감은 커졌다. 이름만 대면 알 만한 회사에 들어간 친구는 기피 대상 1호였다. 제 것을 빼앗긴 사람처럼 억울해하며 날을 세웠다. 돈과 명예를 거머쥔 이들이 부러웠고 그렇지 못한 나는 뒤처진 것 같아 불안했다. 불안함은 사람을 팍팍하게 했고 여유를 몰

아내게 했다.

그러나 이제는 다른 것들을 품는다. '인생'이라는 이름으로 글을 쓰려 한다. 그것이 꿈이다. 『열두 살 장래 희망』(박성우, 2021)에서는 '잘 우는 것', '잘 살피는 것' 등이 장래 희망이 될 수 있음을 알려준다. 멋지고 화려하지 않아도 괜찮다고 이야기하는 책을 읽으며 어른인 나의 마음이 뿌듯해졌다. 책을 읽고 글을 써서 무언가 되는 것도 좋겠지만 아무것도 되지 않아도 괜찮다. 글자를 새기는 삶은 고요하다. 소란스럽고 초조했던 날들을 게워내듯 글로 오롯이 서려 한다. 글을 쓰고 문장을 매만지는 순간 이미 어제와 다른 내가 되기 때문이다.

달밤에 걷기를 즐겨왔다. 내 마음의 너비가 그만하다고 고백하며 부끄러워했던 젊은이가 보았던 손톱만 한 초승달. 갖지 못하고 이루지 못한 꿈들을 향해 소리쳤던 밤과 간절한 소망을 바랐던 날까지 인생의 모든 날을 달님에게 고했다.

이제는 중년이 되어 차오를 달을 반짝이는 눈으로 바라본다. 허망한 것을 좇을 체력도 두둥실 부푼 꿈도 없지만 넉넉함을 두르고 바라볼 힘은 생겼다. 고서화의 달을 보며 고백한다. '내 꿈은 글을 쓰는 삶이야.' 인생의 고비를 넘을 때마다 원망 아닌 원망을 쏟았던 달에 꿈을 품어 살포시 전한다. 이뤄진 꿈, 어그러진 꿈, 아직도 꾸는 꿈…. 달은 모든 꿈을 알고 있기에. 오숙희

인생 2막을 디자인하다

이수현 「이상한 존재의 숲」

이수현의 「이상한 존재의 숲」을 보면서 그림 속 주인공이 되어 자연과 나와의 관계를 생각한다. 자연의 일부인 나는 어떻게 살아왔던가? 요즘처럼 내가 살아 숨 쉬고 있음에 감사한 적이 있었던가? 하늘의 구름은 어쩌면 저리도 아름다운가? 비 내린 뒤 상큼한 공기로 숨을 쉬는 기분은 어떤가? 미풍이 피부를 간지럽히면 마음이 따뜻해지며 세포들이 기분 좋게 깨어난다. 자연의 소리에 귀 기울이며 출근길 새소리에 기쁜 소식이 들려오리라 믿기도 하고, 산책길 공원에 흐르는 개울물 소리에 희망을 품기도 한다. 때로는 아파트 단지 옆 호숫가에 앉아 시인이 되기도 하고, 화가가 되기도 한다.

60대가 되어 반환점을 지나며 인생을 리셋해야겠다고 생각했다. 버킷리스트를 작성했다. 제일 먼저 이름을 바꿨다. 육십 평생 불렸던 이름은 가는 곳마다 같은 이름을 가진 사람과 마주치게 했다. 인생

이수현, 「이상한 존재의 숲」

2막은 내 마음에 드는 새로운 이름으로 살고 싶었다.

이름을 바꾸고 난 뒤 하고 싶었지만 못했던 것들을 하나씩 하는 중이다. 대학 졸업 후 짧은 머리를 유지했는데 아침에 만지고 나온 머리 모양이 망가질까 봐 모자는 쓸 엄두를 못 냈다. 더 늦기 전에 모자를 써보고 싶어 머리를 기르고 다양한 모자를 써보았다. 그림을 그리고 싶어 문화센터에 등록해 유화를 그렸다. 이사하면서 중단했지만 다시 시작할 것이다. 발레도 배웠다. 동네 문화체육센터 성인반에서 속성으로 배워 발표회까지 했다. 못 해봐서 아쉬웠거나 부러웠던 감정도 하나씩 털어냈다. 그런 실천이 정신건강에 좋다는 사실을 체감하고 있다. 즐겁고 행복한 인생이다.

인생 2막은 미학적 표현으로 세상을 아름답게 만드는 예술과 함께 디자인하려 한다. 자연을 담은 그림, 사람의 마음을 표현한 예술, 인간의 표현력으로 감동을 자아내는 예술에 매력을 느꼈다. 예술 관련 책을 읽고 독서토론을 하면서 작가들에게 좀 더 깊이 공감하게 되었다. 작은 그림 하나도 바로 보고 거꾸로 보며 구석구석 살피면 일상생활에서도 세세하게 살피는 습관을 기를 수 있을 것이다.

예술에 관심을 가지면서 작은 것 하나도 다르게 보기 위해 애쓰다 보니 자연의 소중함을 느꼈고 자연의 일부인 내가 지녀야 할 태도를 생각하게 되었다. 감성이 풍부해지고 새로운 꿈을 꾸게 되었다. 향유자로서 느끼고 누리는 인생 여백의 아름답고 향기로운 감동을 다른 이에게도 전하고 싶어졌다. 취미를 함께하는 사람들과 예술 여행도

하며 삶의 패턴이 달라졌다.

　　인생 2막에는 이수현의 「이상한 존재의 숲」에 앉아 있는 주인공이 되어 자연을 닮은 예술과 함께 미래가 기대되는 행복한 꿈을 꾸리라. 도반들이 있어 외롭지 않은 노후가 준비된 셈이니 벌써 행복지수가 올라간다. 이제 이웃들을 행복하게 해줄 차례다. 이영서

상상을 현실로

안명혜 「내 마음에 우주를 열다」

『느리게 걷는 미술관』(임지영, 2022)을 읽다 안명혜의 「내 마음에 우주를 열다」를 보았다. 하나씩 점을 찍어 완성한 그림은 작가의 온 마음이 담긴 듯 다채로운 색으로 반짝이고 있었다. 작은 돌을 깔아 만든 유럽의 길 같은 '점묘' 기법에 매료되었다. 꽃송이 하나하나에서 향기가 나는 듯했다. 점 사이사이로 시원한 바람이 불어와 마음까지 상쾌해지는 것 같았다. 나를 어린 시절로 소환하는 듯한 「내 마음에 우주를 열다」에 눈길이 한참 동안 머물렀다.

그림은 자전거 도시라 불릴 만큼 자전거 이용 인구가 많던 고향 진해가 떠오르게 했다. 어릴 때 나 역시 쭉 뻗은 아스팔트 길을 자전거를 타고 달렸다. 그렇게 계속 달리다 보면 길 끝에서 하늘로 이어질 것도 같았다. 영화 「이티ET」에서처럼 달까지 갈 수도 있을 것 같았다. 그러나 나에게 진해는 너무 좁았고 이대로 세계를 누비고 싶었다. 어

안명혜, 「내 마음에 우주를 열다」

느 날인가 자전거를 타고 진해의 온 동네를 누볐지만 결국 당도한 곳은 하늘도 달도 세계도 아닌 우리 집이었다. 자전거로 세계 일주는 아무래도 무리인 것 같았다.

좁은 진해를 벗어나기로 마음먹고는 서울이나 부산의 고등학교로 가고 싶었으나 나를 돌봐줄 사람이 없어 결국 마산의 고등학교에 진학해 버스로 통학했다. 당시에는 한국전쟁이 끝난 뒤라 집집마다 형편이 어려워 마산 수출자유지역에 돈을 벌러 다니는 아이들이 많았다. 하지만 부모님은 어려운 형편에도 마산으로 통학하는 나를 뒷바라지해주셨다. 지금 생각해도 다섯 아이의 학비에, 내 통학비까지 부담하기가 힘드셨을 텐데 참으로 감사하다. 대학은 국비 장학생으로 공부할 수 있는 대구의 국군간호사관학교에 진학했다. 그렇게 조금씩 나의 세계를 넓혀나갔다.

어릴 적 자전거를 타고 진해를 돌아다니던 때부터 마음속에 숨어 있던 세계 일주의 꿈은 기회만 보이면 꿈틀댔다. 1979년에는 군에서 OJT 교육on the job training을 받으며 영어 발음을 교정했고, 미8군 병원 실무교육을 받으며 미국인들의 생활을 엿보았다. 1985년에는 미국 건강과학원에 연수를 다녀와 미국의 군 보건의료 시스템 중 예방 관련 시스템 일부를 한국에 적용해보려 하기도 했다. 그 후에도 다양한 일로 일본, 북유럽, 지중해 연안 등에 갔고 중국과 덴마크로 해외 출장을 가기도 했다. 그리고 때로는 여행도 하며 세계 일주의 갈증을 해소해왔다.

아직 세계를 완주하지는 못했다. 하지만 꼭 내 두 발로 세계를 돌아야 세계 일주인 걸까? 「내 마음에 우주를 열다」를 보고 있자니 여기가 바로 세계가 아닌가, 하는 생각이 든다. 알록달록 너른 벌판과 생동하는 나무, 꽃밭 가득 활짝 핀 꽃, 푸른 하늘, 따뜻한 햇빛, 꽃을 가득 실은 자전거를 타고 행복에 겨워 한껏 페달을 밟는 나, 그런 나를 따라오는 나비…. 그림 안에서 세계를 만나고 우주를 만날 수 있으니 이것이야말로 세계 일주가 아닌가.

이제 남은 인생은 우리나라 구석구석을 여행하고 다른 나라로 예술 여행도 다니며 보내고 싶다. 어릴 적 자전거로 시작된 세계 일주의 꿈을 이루어가며 마음속 우주도 조금씩 열리고 있음을 느낀다. 사랑을 담을 수 있는 마음의 그릇이 커야 대인배라고 생각한다. 꿈도 그 마음의 그릇에 달린 것 같다. 마음의 그릇을 열심히 빚어 상상을 현실로 만들어보리라. 내게 남은 시간 동안 알차게. 이영서

우리를
치유하는
그림
글쓰기

언제나 예술을 말하지만 결국 사람 이야기고 우리의 삶으로 귀결된다. 예술은 더 좋은 삶을 위한 가장 좋은 매개이기 때문이다. 유용한 가치와 효율만을 따지는 세상에서 예술은 자칫 무용해 보일 수도 있다. 그런데 참 신기하다. 인공지능이 글도 쓰고 그림도 그리는 시대이건만, 예술 감성은 우리에게 꼭 필요한 역량이 됐으니 말이다.

우리는 소통 단절의 시대에 살고 있다. 세대 간 단절, 지역 간 단절 등 다양한 문제를 안고 있다. 지금이야말로 감성을 회복해야 하는 시간이다. 절실하고 간절하게 모두를 위해 그리해야 한다. 예술을 말하며 너무 거창한 담론을 꺼낸 것 같지만 사실이다. 우리에게는 서로를 위한 공감과 존중이 그 어느 때보다 필요하다.

사람은 관계 안에서 행복을 찾을 수 있다고 한다. 그런데 매일 같은 얼굴로 비슷한 일상을 살며 행복을 발견하기란 쉽지 않다. 새로운 콘텐츠가 필요하다. 그림이라는 설레는 세계, 예술이라는 멋진 세상이 우리를 기다리고 있다. 어떤 자격이 있어야 예술을 향유하는 건 아니다. 담대하고 당당한 마음만 있다면 누구라도 향유할 수 있다.

2부 '우리를 치유하는 그림 글쓰기'에는 나에서 우리로 나아가는 이야기를 담았다. 지금의 나를 만든 건 가족, 추억, 사랑했던 기억과 상실의 아픔까지, 귀하지 않은 순간이 없다. 그림 한 점을 통해 삶의 소중한 사람들이 걸어 나온다. 잊었던 기억이 생생하게 되살아난다.

예술은 우리 삶을 투영하고 더 좋은 삶으로 나아갈 수 있도록 손을 잡아준다. 예술로 더 좋은 사람이 된 이들의 이야기를 들어보자. 그리고 함께 실린 그림들을 다시 보기 전에 노트 한 권을 장만해도 좋겠다. 그림 한 점에는 천 개의 단어가 들어 있다고 한다. 책을 읽는 당신도 그림 속 단어들로 얼마든지 자유롭게 쓸수 있다. 임지영

추억

내 안의 어린아이

감만지 「일곱 살의 욕망」

나는 왜 청개구리 심보가 자주 발동하는 걸까? 나에게는 남들이 고개 저으며 하지 않는 일을 기어이 하는 심보가 있다. 그렇다고 남들이 "예스"라고 할 때 당당하게 "노"라고 할 만한 배짱도 없으면서 말이다. 소인배면서 종종 큰일을 덥석 맡아 해보겠다고 끙끙거리기도 한다. 왜 고생을 사서 하느냐며, 남들 하는 대로 살라고 하는 가족들의 핀잔을 들으면서도 말이다.

어릴 적 존재감 없이 살았던 불안과 억울함 때문이 아닐까, 싶다. 나에게는 여동생이 둘, 남동생이 하나 있다. 네 남매 중 첫째인 나는 유치원이나 학교에 다녀오면 동생이 태어나 있었다. 그때마다 생명의 소중함이나 새 동생을 만났다는 반가움보다는 '나의 미래는 어떻게 될까?', '나 혼자 힘으로 험난한 세상을 살아갈 수 있을까?' 하는 실존적인 물음에 직면하고는 했다. 너무 어린 나이에 미래에 대한 고

민을 끌어안고 세상의 모든 짐을 혼자 진 듯했다.

엄마의 손이 한창 필요하다는 초등학교 1~2학년 때였던 데다 남들보다 1년 일찍 학교에 입학했던 터라 어린 내가 마주한 세상은 막막하기만 했다. 그 스트레스가 얼마나 컸는지 3년 동안 같은 꿈을 반복해서 꿀 정도였다. 누군가에게 말할 때마다 이빨이 우수수 빠지는 악몽에 시달린 것이다. 맏이에 대한 부모님의 기대가 있어 뭐든 잘해내야 했고 동생들도 잘 챙겨야 했다. 늘 양보하고 모범적인 '착한 아이 증후군'이 뼛속 깊이 박혀 있었다.

그러다 초등학교 4학년 무렵 이런 생각이 들었다. 나의 삶을 누군가에게 맡기지 말자고, 세상에 태어난 데는 이유가 있을 거라고, 이렇게 재미도 없고 의미도 없이 살 수는 없다고 말이다. 누군가에게 보여주기 위해서가 아니라 하나밖에 없는 소중한 인생을 위해 실력도 키우고 눈치도 챙기기로 결심했다. 중학생이 되면서 내 삶을 멋지게 만들어보겠다고 계획을 세워 수첩에 빼곡하게 꿈 목록을 만들었고 실현하며 지워나갔다.

얼마 전 지인과 삼청동 미술관에 갔다가 감만지의 「일곱 살의 욕망」을 보고는 어릴 적 지나치게 엄격하고 진지했던 내가 떠올랐다. 노란 발레복을 차려입은 일곱 살 소녀는 뭔가가 자신의 뜻대로 안 된 모양이다. 내리깐 눈, 축 처진 팔과 어깨가 심상치 않다. 유치원에서 가족들을 초대한 발표회에 나갔다가 실수를 했나 보다. 보통의 일곱 살이라면 울고불고한 뒤 발레는 쳐다보지 않을지도 모른다. 어쩌면 안

감만지, 「일곱 살의 욕망」

절부절 '왜 그랬을까?' 자책할 것도 같다. 하지만 이 소녀는 너무나 차분하다. 파란 배경색은 시간이 멈추고 세상에 혼자 남은 듯 고독해 보이게 한다. 하지만 소녀는 아랑곳하지 않고 두 손을 꼭 쥔 채 굳은 결심을 한다. '오늘의 실수를 잊지 않겠다.' 다음에는 잘 해내고 말 거라는 강한 의지가 앙다문 입술과 다부진 손에서 느껴진다.

나는 이제 스스로를 다그치지 않는다. 많은 시행착오를 거치며 얻은 유익이 더 많으니까. 실수해도 괜찮고 다른 선택을 해도 괜찮으니 조급해할 필요가 없다는 걸 시간이 증명해주었다. 이제 삶의 속도와 방향을 타인에게 맞추지 않는다. 나다운 모습을 잃지 않는 것이 중요함을 깨달았기 때문이다. 더 이상 무리한 선택으로 나를 증명할 필요가 없다며 스스로를 안아준다. 이제는 혼자가 아니다. 실패해도 괜찮다고 응원해주는 친구들과 동료들, 가족들이 곁에 있다. 이들 덕에 겁내지 않고 담대하게 살아간다.

그림 속 소녀에게 조심스레 말을 건넨다. 꼭 쥔 손을 풀어도 된다고, 누구나 실수는 하는 거라고, 조급해할 필요가 없다고 말이다. 다른 무언가가 손을 흔들며 반갑게 기다리고 있을 거라고 전해주고 싶다. 이제 눈을 뜨고 먼 산을 바라보면서 잠깐 쉬어가도 괜찮다고 말해주고 싶다. 김현수

친구 따라 강남으로

공미라 「고샅의 추억: 고무줄 놀이」

공미라의 「고샅의 추억: 고무줄 놀이」는 나를 유년 시절로 안내
한다. 초등학교 시절 추억을 소환한다. 그때가 내게는 가장 나다운 시
기였다. 내가 살던 동네는 서울 성북구 석관동이었다. 어린 시절 추억
은 초등학교 4학년 때 전학을 기점으로 나뉜다. 강북에서 보냈던 4학
년 때까지의 나와 강남에서 보냈던 초·중·고 시절의 나는 성향이 아
주 다르다.

그림을 보면서 일곱 살 때까지 살던 골목이 떠올랐다. 우리 집은
옆집과 담이 붙어 있고 앞집이 있는 골목의 주택가였다. 이후 더 큰
집으로 이사했는데 도로변의 주택 여덟 채 중 일곱 번째가 우리 집이
었다. 초등학교 입학과 동시에 엄마의 치맛바람은 유난스러웠다. 학교
의 모든 선생님이 나를 알 정도였다. 3학년 때는 교장 선생님과 다른
선생님들을 집으로 초대해 식사까지 대접했다. 엄마와 학교 일을 하

던 학부모들이 우리 집에서 음식을 장만했다. 그때 엄마 곁에 앉아 새우튀김을 먹다 체했었는데 지금은 그마저도 웃음이 나는 추억이다.

그렇게 날고 기던 엄마는 늦둥이 동생을 낳고 학교 일에 무관심해졌다. 엄마 친구가 청담동으로 집을 지어 이사 간 후 엄마는 우리에게 전학할 수도 있다고 이야기했다. 엄마는 온갖 감언이설로 나와 동생에게 강남에 대한 호기심과 환상을 갖게 했다. 그래서였을까? 전학하면서는 친구들과 헤어지는 속상함보다 새로운 학교와 동네에 대한 설렘이 더 컸다. 나는 5학년이 되자마자 전학했다. 같은 반 친구들은 대부분 4학년 말 즈음에 전학을 왔고 수시로 전학생이 와 별 어려움 없이 친구들을 사귀었다.

그러나 우리는 강북에서 살 때나 부자였지 강남에서는 평범한 수준이었다. 전학 오기 전에는 사업을 하던 아빠 덕에 풍족한 유년을 보냈고 남들이 선망하던 집에서 살았다. 하지만 학교를 옮긴 후 쾌활했던 나는 점차 내성적이고 조용한 성격으로 변했다. 경제적으로도 풍족했던 아이들은 공부도 취미도 못 하는 게 없었다. 부족할 것 없는데도 위축되었고, 아빠의 사업이 조금씩 어려워지자 점점 더 소심해졌다. 학교 선생님들도 부모의 교육열에 따라 아이들을 차별했고 경쟁 위주의 공부는 친구 간에 시기와 질투를 만들었다.

골목에서 다방구와 딱지치기를 하던 순박한 강북 아이들에 비해 강남 아이들은 어떤 브랜드의 옷을 입었느냐에 따라 친구를 소외시키기도 했다. 남들이 그토록 선망하던 곳에서의 유년 시절이었지만

공미라, 「고샅의 추억: 고무줄 놀이」

그것은 내 상황이 변하지 않았을 때나 가능한 얘기였다. 강북에 살며 느끼던 어리석은 우월감과 자부심은 아빠 사업의 부도와 함께 열등감과 우울감의 늪에 빠지게 했다.

「고샅의 추억: 고무줄 놀이」를 한참 동안 들여다보고 있자니 어릴 적 친구들의 목소리가 들려오는 듯하다. 다방구와 딱지치기를 하며 뛰놀던 친구들은 지금 어디에서 어떻게 살고 있을까? 나처럼 그 시절을 그리워하고 있지는 않을까? 종일 뛰놀며 행복했던 그때의 내가 새삼 그리운 것은 그때 우리 집이 경제적으로 여유로웠기 때문만은 아닐 것이다.

남들이 좋다고 한다고 해서 모두에게 좋은 곳은 아니다. 어디에 사는지보다 어떤 마음으로 사는지가 더 중요한 것임을 나이가 들어서야 깨닫는다. 남들이 좋다는 동네에서 살아보지 않았으면 그런 곳에서 살고 싶었을지도 모른다. 하지만 그곳에서 살아 보니 별것 아니었다. 가지지 못한 것을 욕심내기보다 지금 내가 가진 것에 감사하며 살라고들 한다. 이 말이 진부하다는 사람도 있겠지만 행복해지기 위해서는 기억해두는 것도 좋겠다. 노서연

추억은 나의 힘

조이스 진 「달까지도」

나는 달리기를 좋아하고 잘하는 아이였다. 숨이 턱 막힐 때까지 심장이 터질 듯 뛰는 게 즐거웠다. 초등학교 5학년 때까지 산으로 들로 골목으로 시골 동네를 누비며 잡기 놀이를 했다. 봄에는 아카시아 향이 가득한 뒷산에 갔다가 벌떼를 만나 죽어라 도망쳤던 추억이, 여름에는 남의 집 복숭아나무에서 과일을 몰래 딴 게 들킬까 봐 아지트로 줄행랑을 쳤던 기억이, 가을에는 황금빛으로 물든 논두렁과 억새밭 사이를 가로질렀던 시간이 내 몸과 마음에 아로새겨졌다.

삶이 팍팍하고 힘들 때면 유년의 행복했던 추억 속으로 시간 여행을 떠난다. 조이스 진의 「달까지도」를 본다. 수풀 사이를 가로지르며 뛰는 두 소녀를 보니 나도 그림 속으로 뛰어들어 "같이 달리자!"고 말을 걸고 싶어진다. 날이 어둑해져 밤이 될 때까지 목적도 이유도 없이 뛰면서도 행복했던 그 시절, 점점 빨라지는 심박수를 느끼며 살아

숨 쉬는 내 존재를 느꼈는지도 모른다. 이마에 맺히는 땀방울도 좋았고 그 땀을 식혀주던 바람과 함께 스쳐 지나가는 계절의 냄새도 사랑했다.

어린 시절 가장 좋아했던 만화영화는 「달려라 하니」였다. 어린 나이에 엄마를 여읜 하니가 역경을 이겨내고 육상선수로 성장하는 이야기는 그 자체로 감동이었다. "달려라, 달려라, 달려라 하니. 이 세상 끝까지 달려라 하니." 주제곡을 자주 따라 불렀다. 엄마에 대한 그리움과 슬픔을 달리기로 잊으려 했던 하니를 응원하고 싶었다. 오랫동안 잊고 있었던 이 노래를 스물네 살에 첫 직장 신입사원 연수에서 다시 소환했다.

연수 첫날, 본명이 아닌 별명으로 자기소개를 해야 했다. 나는 평범한 아이였다. 무색무취로 살아왔기에 별명조차 없었는데 불현듯 생각났다. 달려라 하니! 어떤 어려움이 있어도, 달리다 넘어져도 다시 일어나던 하니가 생각났다. 그리고 난 여전히 달리기를 잘하니까. "저는 달리기를 잘합니다. 만화영화 「달려라 하니」를 좋아했어요. 넘어져도 다시 일어서는 하니처럼 씩씩하고 밝은 사람이 되고 싶어서 하니라는 별명을 지었어요." 그날부터 나의 또 다른 이름이자 별명, 애칭이자 내가 만든 정체성이 생겼다. '하니'라는 별명을 스스로 짓고 나서 나는 더 밝고 긍정적인 사람이 되었다.

힘들 때면 유년 시절 산으로 들로 뛰어다녔던 추억들과 「달려라 하니」의 하니를 생각한다. 자연에서 뛰놀며 생동하는 존재임을 느꼈

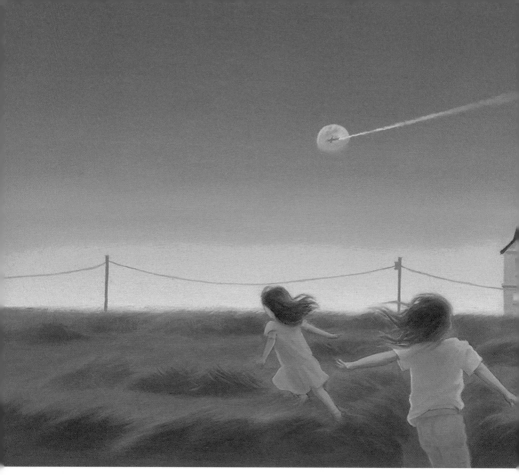

조이스 진, 「달까지도」

던 시간을 통과해 넘어져도 씩씩하게 털고 일어난다. 하니와 함께 "나쁜 기집애, 나애리!"라고 외치며 한바탕 뛰고 오면 다시 일어설 힘이 생긴다.

경험의 힘, 추억의 힘을 믿는다. 좋았던 기억은 오래 남아 힘들 때 곁을 내준다. 우리를 견디게 하는 건 대단한 것들이 아니다. 작고

사소한 추억과 기억이 우리 삶의 이정표를 바로 잡아주고 더 나은 삶으로 이끈다. 숨이 막힐 정도로 심장이 터질 듯 뛰면서 행복했던 추억처럼, 끝까지 뛰는 것을 포기하지 않았던 '달려라 하니'에 대한 기억처럼 말이다.

추억은 힘이 세다. 유년의 추억 속으로 나를 순간 이동시키는 조이스 진 작가의 그림은 따뜻하면서도 단단하다. 누구나 어린 시절을 보내지만 어른이 되면서 많은 것을 잊고 산다. 마음이 힘들거나 어린 시절이 그리울 때 추억의 사진첩을 펼쳐 내게 힘이 되어주는 사진 한 장을 골라보는 건 어떨까? 아니면 조이스 진 작가의 그림에서 골라봐도 좋겠다. 박은미

별빛을 볼 줄 아는 사람

르누아르 「이렌느 카엥 당베르의 초상」

르누아르의 「이렌느 카엥 당베르의 초상」을 본다. 원피스를 입고 긴 머리를 늘어뜨린 소녀가 있다. 앞머리를 내려서 그런지 앳돼 보인다. 소녀는 두 손을 무릎에 단정히 올리고 어딘가를 응시하고 있다. 살짝 내려간 눈썹과 우수에 찬 듯한 눈이 슬퍼 보인다. 짙은 색 배경에 하얀 얼굴이 도드라진다.

학창 시절 나는 조용한 모범생이었다. 커다란 가방을 메고 학교와 도서관을 오가며 공부만 해 부모님께 특별한 걱정을 끼치지 않았다. 시험 기간이면 쏟아지는 잠을 쫓으려고 한밤중에 마당을 혼자 서성이거나 머그잔 가득 커피를 마셨다. 책상에는 계획표가 붙어 있었고 한 과목씩 공부를 끝낼 때마다 엑스 표를 그으며 안도의 한숨을 쉬었다. 선생님들은 성실한 나를 대견스럽게 생각했지만 나의 마음은 터지기 직전의 풍선처럼 긴장으로 가득 차서 스트레스에 시달렸다.

나는 한약과 영양제로 에너지를 짜내며 그 시간을 버텼다.

엄마는 공부에 몰두하는 나를 위해 모든 걸 해줬다. 나는 방 청소도 해본 적이 없었고 내 옷을 직접 골라서 산 적도 없었다. 엄마가 사 온 옷이 마음에 들지 않아도 불평하지 않았다. 그림 속 소녀의 얼굴에서 공부 외에는 모든 것에 어수룩했던 그때의 내가 오롯이 보인다. 학교 복도 벽에 붙을 성적표를 두려워하며 창백한 얼굴로 책상 앞에 앉아 있던 나. 구르는 낙엽에도 웃음이 터진다는 사춘기 소녀는 어디로 갔을까? 나는 왜 그렇게 공부만 붙잡고 살았을까?

나는 웃음이 없는 무채색 가정에서 표정 없는 얼굴로 지냈다. 아빠는 집에 오면 흔들의자에 앉아 신문만 보셨고, 엄마는 묵묵히 집안일만 하셨다. 나는 주방에 서 있는 엄마의 뒷모습만 볼 수 있었다. 식사 시간이면 식탁에 흐르는 침묵을 견디기 어려워 밥을 욱여넣고 방으로 도망가고는 했다. 내 방에 있어도 안방에서 종종 흘러나오던 엄마, 아빠의 싸움 소리에서는 자유로울 수 없었다. 그럴 때면 나는 참고서에 코를 박았다. 공부에 몰두하면 모든 걸 잊을 수 있었고 어른들에게도 인정받을 수 있으니 최상의 선택이었다. 공부에 집중하며 내 감정을 잊었고 함수와 영어 단어로 머릿속을 채웠다. 공부는 현실을 잊기 위한 도피처였다. 입시를 끝내고 대학생이 되어 서울에 왔을 때 공부할 이유를 찾을 수 없었던 건 예정된 수순이었는지도 모른다. 부모님이 싸우는 소리와 세간살이 부서지는 소리가 없는 조용한 하숙방에서 무력감에 시달렸다.

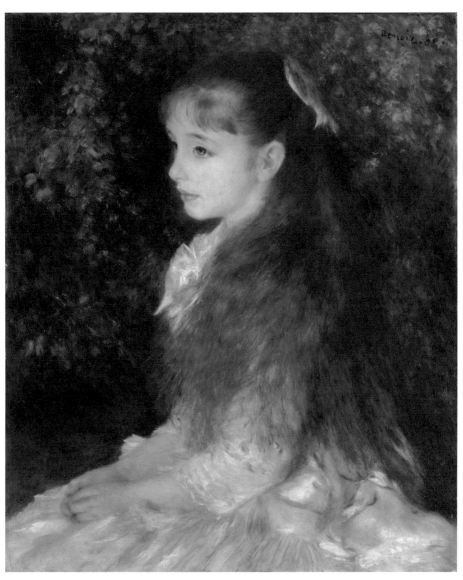

르누아르, 「이렌느 카엥 당베르의 초상」

「이렌느 카엥 당베르의 초상」 속 소녀는 나와 같다. 반듯하고 성실해 보이지만 사실은 깊은 외로움을 가지고 있던 나. 엄마가 사다 준 예쁜 원피스를 입고 어른들의 귀여움을 받았지만 정처 없는 마음을 어쩔 줄 몰라 했던 나. 소녀에게 말하고 싶다. 아무리 구겨 넣어도 올라오는 외로움 때문에 한없이 영어 단어를 중얼거렸던 거라고, 그때는 네 마음을 바라볼 자신이 없었던 거라고, 하지만 곧 너를 돌볼 때가 올 것이니 안심하라고….

누구나 삶은 어렵다. 정신과 의사이자 작가인 스캇 펙은 "대부분의 사람들은 삶이 어렵다는 쉬운 진리를 깨닫지 못하고 살아간다"고 말했다. 내 삶만 고해인 줄 알았던 나는 오랜 시간이 흘러서야 사람들은 각자 고통을 안고 살아간다는 걸 알게 되었다. 삶이란 원래 어려운 것이라는 쉬운 진리를 받아들이기까지 단단한 마음의 근육을 준비해야 했다. 오스카 와일드는 "우리는 모두 시궁창에서 살아가고 있지만, 그 와중에도 몇몇은 별빛을 바라볼 줄 안다"고 말했다. 별빛이 있는 줄도 몰랐던 나는 고개를 들어 별빛을 볼 줄 아는 사람이 되었다. 그림 앞을 서성이다 소녀에게 조용히 속삭였다. "조금만 기다리렴. 너는 별빛을 볼 줄 아는 사람이 될 테니…." 우신혜

아름다운 추억은 희망이 된다

장부남 「희망」

"안녕, 잘 지냈어?" 파란색이 나에게 말을 건다. 나는 파란색을 제일 좋아한다. 파란색을 보고 있으면 마음이 평온해진다. 평화의 한가운데를 부유하는 느낌이다. 파란색은 튀거나 눈에 거슬리지 않고 안전하고 믿음이 간다. 그러나 따뜻한 색에 대비되기 때문일까? 슬픔, 우울, 향수, 그리움도 느껴진다.

장부남의 「희망」 속에 덩그러니 놓인 커다란 나무와 핸들이 뒤로 돌려진 채 멈춘 자전거, 둘 사이의 거리만큼 침묵이 흐른다. 무슨 연유로 떨어져 있는 걸까? 서로 좀 더 가까워질 수는 없을까? 파란색 물감이 뚝뚝 떨어질 것만 같다. 슬픈 사연이라도 있는 걸까? 울고 있는 것 같다.

소년은 나무와 함께 자라면서 꿈을 키우고 희망을 간직했으리라. 이제 꿈에서나 만날 수 있는 고향의 나무는 그 자리에서 그를 기

다리고 있을지도 모른다. 그림 모퉁이에서 고개를 살포시 내미는 노란색과 주황색은 소년의 지난 시간을 알고 있다는 듯 수줍은 미소를 내비친다. 시간은 소년을 백발의 노인으로 만들었다.

작가의 고향은 북한이다. 오래전에 돌아가신 시아버지의 고향도 북한이다. 아버님도 항상 고향을 그리워하셨다. 일가친척이 모이는 명절 때가 되면 그리움은 더욱 커졌다. 남편과 나는 아버님을 모시고 임진각에 다녀오거나 고향 음식인 평양냉면을 먹으러 갔다. 진지한 표정으로 냉면을 드시는 아버님을 뵈면서 실향민의 마음을 조금이나마 짐작할 수 있었다. 작가 또한 지척에 두고 마음대로 갈 수 없는 고향을 많이 그리워했을 것이다. 어릴 적 추억을 함께한 나무는 또 얼마나 보고 싶을까. 핸들이 돌아간 자전거는 그곳에 닿을 수 없는 안타까움을 전하는 것 같다.

'그리운 내 고향…. 보고 싶은 나무야, 너는 잘 있니?' 작가는 언젠가 그곳에 갈 수 있기를 희망하며 색칠하고 그 위에 그리움을 덧칠하지 않았을까. 그리움이 깊어질수록 덧칠이 계속됐을까? 덧칠이 더해져 두꺼워진 질감이 느껴진다. 그리움이 쌓여 복받친 파란색 눈물이 떨어질 것만 같다. 덩그러니 서 있는 나무는 소년을 기다리는 것 같다. 소년이 어떤 모습으로 변했는지, 언제 다시 돌아올지 궁금해하며, 긴 목을 더욱 길게 빼고 소년의 시간을 간직한 채 자리를 지키고 있다. 나무와 소년의 서로에 대한 그리움이 아릿하다.

어릴 적 푸른 추억은 어른이 되어도 마음속 깊이 남아 있다. 아

장부남, 「희망」

름다운 추억은 힘겨운 세상을 살아가게 하는 희망이다. 그래서 어릴 적 행복했던 추억이 중요하다. 그림 속 파란색 배경의 나무와 멈춰버린 자전거를 보니 교실에서 만난 학생들이 떠오른다. 우리 학교에는 특별 예술 교육 프로그램이 있다. 교실에 온 아이들에게는 현재 자신의 상태를 나타내는 감정 카드 다섯 장을 고르게 한다. 감정 카드에는 '혼란스러운', '짜증 나는', '실망스러운', '서운한', '긴장한', '막막한', '답답한' 등이 적혀 있다. 그중에서도 아이들이 공통으로 고르는 감정 카드는 '피곤한'이다.

아이들은 늘 피곤하다. 마음껏 뛰놀아야 할 시간에 무거운 가방을 메고 학원으로 향한다. 책상과 의자에 갇혀 공부의 노예가 되어가고 있다. 아이들은 무엇을 하고 싶을까? 커서 어떤 일을 하고 싶을까? 자라서 추억할 만한 것이 많이 있을까? 수학 문제 하나 더 풀고 영어 단어 하나 더 외우느라 정작 중요한 것은 놓치며 사는 건 아닐까? 아이들의 소중한 동심과 자유로운 창의성을 지켜줄 수는 없는 걸까?

어른들은 아이들의 이야기에 귀 기울여야 한다. 위로가 필요하다면 어깨를 내줄 수 있어야 한다. 마음에 상처가 가득한 아이들이 넘쳐나는 작금의 교육 현실을 걱정하는 사람이 많다. 아이들의 인생이라는 그림에 즐거움과 희망을 가득 채워주고 싶다. 외로이 서 있는 나무와 멈춰버린 자전거 대신 웃음 가득한 아이들의 모습으로 채워주고 싶다. 이재영

추억은 방울방울

정영주 「여름 저녁」

어린 시절 여름밤의 추억이 떠오른다. 시골집의 마루, 모깃불, 수박, 하늘의 별…. 우리 집은 사거리에 있는 기와집이었다. 원래 여관을 하던 곳이었다는데 '디귿 자' 형태로 가게 두 칸과 방 일곱 칸이 있었다. 그중 우리 가족이 사용하는 방은 세 칸이었고, 큰길 앞쪽으로 방이 딸린 가게 두 칸과 방 두 칸은 세를 줬다. 안채의 앞뒤로 마루가 있었는데 여름밤에 모깃불을 피우고 수박을 먹으며 누워서 별을 보는 장소였다.

정영주의 「여름 저녁」은 저녁나절 가로등이 켜진 어릴 적 우리 동네 모습 같다. 동네에는 기와집이 몇 채 있었고 건너편 산기슭에는 슬레이트 지붕과 초가지붕으로 된 집이 있었다. 1960년대 읍 소재지의 전형적인 모습이다. 연지蓮池동, 옛날 이 마을에 큰 연못이 있었다고 해서 붙여진 이름이다. '연꽃 연 자'가 쓰인 걸 보면 연못에 연꽃이 많

왔나 보다. 집 앞뜰에 있던 우물은 깊었고 물은 시원했다. 하지만 바로 먹을 수는 없었다. 철분이 많아 붉은색이었고 쇳내가 났다. 우물 옆에 자갈과 모래, 숯 등을 겹겹이 넣은 드럼통을 두고 걸러서 마셨다. 집에 수도가 들어오기까지 오랫동안 그렇게 살았다.

당시에는 대가족이 많았다. 할아버지와 할머니, 아버지와 어머니, 삼촌과 고모가 한집에 사는 친구도 있었다. 식구가 많고 먹을 것이 없어 봄이면 보릿고개를 넘어야 했다. 밥을 제대로 먹지 못하는 친구도 있었고 무밥이나 감자밥에 간장만을 반찬 삼아 먹는 친구도 있었다. 아이들은 산과 들, 골목을 누비며 밥때를 잊고 신나게 놀았다. 딱지치기, 구슬치기, 땅따먹기, 자치기, 전쟁놀이, 연날리기, 썰매놀이, 눈싸움…. 사시사철 놀거리는 너무도 많았다. 저녁 무렵 해가 서산으로 넘어가고 땅거미가 내릴 때 골목은 아이들을 찾는 메아리로 채워졌다. "영철아, 밥 먹자!" "형, 엄마가 밥 먹으래!" 집은 사람들의 안식처이자 삶의 마지막 보루였다. 저마다의 삶이 숨 쉬고 인생이 만들어지는 공간이었다.

얼마 전 아내에게 말했다. "시골 동네를 보고 싶은데 같이 갈까요?" "갑자기, 왜요?" "그냥 보고 싶어요!" '구글어스'로 30년 넘게 살았던 집을 찾았는데 건물이 긴가민가했다. 그러다 보니 더욱 궁금했다. '그래, 가서 확인해보자.' 갑자기 고향에 대한 향수가 밀려 올라왔다. 그렇게 아내와 시골 여행을 떠났다. 세 시간 동안 운전해 고향 동네에 갔다. 혹시나 했는데 역시 아니었다.

정영주, 「여름 저녁」

옛 추억과 정취는 대부분 사라지고 없었다. 집 앞 도로는 4차선으로 바뀌었고 마을에는 고층 아파트와 관공서가 들어서 시멘트 숲으로 변해 있었다. 그때까지는 마을이 살기 편해졌다고 여기며 긍정적으로 생각하려 했다. 하지만 건너편 동네를 한 바퀴 돌고 나니 마음이 바뀌었다. 동네는 두세 집 걸러 문이 잠긴 빈집이나 폐허로 변해 있었다. 이제 고향에서 추억의 흔적은 찾을 수 없었다. 사람도 떠났고 고향도 사라졌다. 고향은 추억 속에나 남아 있을 뿐이었다.

서울로 돌아와 「여름 저녁」을 다시 보며 사라진 고향을 생각한다. 동네를 누비며 뛰놀다 집으로 돌아온 아이들이 종일 일하고 돌아온 어른들과 밥상 앞에 모여 앉는다. 무밥에 간장이 전부인 밥상이지만 도란도란 그날 있었던 일을 반찬 삼아 맛있게 밥을 먹는다. 여름밤 마루에 나가 모깃불을 피우고 수박을 잘라 먹는다. 오늘은 그믐달 하나만 밤하늘에 반짝인다. 그림을 보다 보니 추억이 방울방울 퍼져나간다. 윤석윤

가족

02

지난 일을 떠나보낸 자리

하이경 「지난 일」

하이경의 「지난 일」 앞에 멈춰 섰다. 여자의 그림자가 비친 푸른색으로 빨려 들어갔다. 푸른색에 나의 과거가 어려 있는 것만 같았다. 눈을 감고 상념에 잠겼다.

두 아이를 낳고 육아로 정신없던 때였다. 딸을 유치원에 보내고 조용한 집에 둘째와 있다 보면 사무치게 외로웠다. 아들이 낮잠을 자면 벽에 붙은 시계마저 슬퍼 보였다. 창밖으로 보이는 하늘은 더없이 푸르렀지만 내 마음은 짙은 회색이었다. 겉보기에 내 삶은 별 걱정거리가 없었다. 남편은 성실히 자신의 몫을 감당하고 있었고, 아이들과도 잘 놀아주는 다정한 아빠였다. 두 아이도 사랑스럽고 건강하게 잘 자라고 있었다. 그런데도 나는 깊은 슬픔에 빠져들었다.

30대가 되어 불쑥 찾아온 슬픔은 나의 삶을 헝클어놓았다. 슬픔의 근원을 알아야 했다. 마음의 밑바닥에서 감도는 감정의 실체가

하이경, 「지난 일」

무엇인지 알아내지 못하면 좋은 엄마가 될 수 없을 것 같았다. 우울증에 걸린 건 아닐까, 초조했다. 그때부터였다. 깊은 밤이면 두 아이를 재워놓고 책을 읽었다. 내 마음을 표현한 문장을 만나면 놀라서 밑줄을 긋고 옮겨 적으며 생각에 잠겼다. 나를 바라보는 두 아이의 천진한 눈동자를 볼 때면 간절하게 좋은 부모가 되고 싶었다.

공동체 친구들 앞에서 내 마음을 고백하기도 했다. 친구들의 맑은 눈망울에 어리는 공감의 빛을 보며 온기를 느꼈다. 난생처음 경험하는 '연결'의 따뜻함이었다. 책상에 공책을 펼쳐놓고 과거를 소환하며 인생 그래프도 그렸다. 오르내리는 그래프 밑에 즐거웠던 일, 슬펐던 일, 후회되는 일 들을 기록했다. 연필 끝에서 온갖 감정과 진실이 흘러나왔다. 슬픔의 실체와 마주하는 순간이었다.

달님만 아는 이런 밤을 보내면서 내 슬픔의 근원은 부모님과의 관계에 있음을 알게 되었다. 부모님과 마주 앉아 인격적인 대화를 거의 해보지 못한 나는 마음 한쪽이 무너져 있었고, 그 마음은 자신을 돌봐달라는 신호를 보내고 있었다. 과거의 감정을 직시하며 내가 힘들게 버티고 있다는 사실을 받아들였다. 어깨를 토닥이는 친구들의 위로도 나에게 큰 힘이 되었다. 인생 그래프 밑에 친구가 한 말을 적어넣었다. "과거를 바꿀 수는 없지만 과거에 대한 해석은 바꿀 수 있지 않을까?" 그 문장은 나에게 희망이있다.

드라마에 부모와 자녀의 애틋한 모습이 나올 때마다 오열하는 나를 만나는 건 가슴 아픈 일이었다. 하지만 끝내지 못한 숙제를 하

듯 지난 일을 정리하며 현재를 살기 위해 애썼다. 과거의 나에게 다정하게 말을 걸었고 해묵은 감정을 흘려보냈다. 차츰 눈물을 거두었고 밝게 웃을 수 있었다. 가끔 지난 일이 떠오르지만 이제는 대체로 평온하다. 슬픈 기억들과 더불어 살아가는 법을 알고 있으니까.

「지난 일」은 지난 나의 모습을 주마등처럼 보여준다. 의자에 앉은 여자의 뒷모습이 아련하다. 그녀는 하늘과 산을 바라보며 지나가는 구름에, 나뭇잎을 흔드는 바람에 지난 일을 흘려보내고 있지 않을까? 고통 속에서 자신을 소모하는 대신 마음을 돌보며 현재를 살자고 스스로를 위로하고 있는 것은 아닐까?

여자가 의자에서 일어날 때쯤이면 홀가분해진 뒤일 것이다. 여자가 떠난 풍경을 상상한다. 덩그러니 놓여 있는 의자, 지난 일을 떠나보내고 사라진 여자의 자리. 그 자리는 몹시도 가볍겠지. 그녀가 나에게 말한다. "지나간 것은 지나간 대로 두세요. 이미 지난 일이니 현재를 살아가세요." 우신혜

따로 또 같이

신일아 「행복한 집」

2023년 가을, 결혼한 지 30년이 되었다. 딸은 20대 중반으로 성장했다. 결혼 5년 만에 어렵게 얻은 아이였다. 신혼 때부터 아이가 생기지 않아 고민이 많았다. 누나들은 나와 아내를 끊임없이 채근하며 격려했다. 그 과정에서 상처도 받았다. 아들이 있는 누나들은 여자 조카가 태어난 후에도 남자 조카에 대한 기대를 접지 않았다. 부재한 시어머니의 역할을 대신하고 싶었던 것일까.

그래서인지 나와 아내와 딸, 세 식구가 같이 있을 때면 묘한 편안함이 느껴진다. 서로 이야기하지 않아도 어색하지 않다. 편안한 사이니 침묵도 나쁘지 않다. 우리는 그렇게 같은 공간에서 아침 일찍 각자의 삶을 시작하고 모든 일을 마친 후 저녁이 되어 다시 만났다.

그러다 코로나19 발생 초기였던 2020년 봄, 주말이면 종일 집에서 가족이 함께 지내게 되었다. 함께하는 시간이 길어질수록 불편한

신일아, 「행복한 집」

감정도 조금씩 생겼다. 가족은 함께일 때 늘 행복하다고 여겨왔지만 그렇지 않다는 것도 알게 되었다.

가족이 함께 지내는데 행복하지 않은 이유는 무엇일까? 애정과 혈연으로 맺어졌기 때문에 타인보다 친밀하지만 남보다 못한 경우도 있으니 말이다. 그 이유는 서로에 대한 과도한 기대 때문이 아닐까? 내 편이라는 생각 때문에 갖게 되는 기대치를 충족시켜줘야 한다는 강박 때문일까? 그 욕망이 채워지지 않으면 서운함과 짜증이 치밀기도 한다.

가족 간에 신기루 같은 희망을 접을 수만 있다면 관계는 한결 좋아질 것이다. 밖에서 세계 두들겨 맞은 후 너덜너덜한 기분으로 집에 돌아오면 내 편에게 무한한 애정과 격려를 받고 싶어진다. 반대로 가족에게 내 편이라는 강한 믿음과 지지를 보여주어야 하는 순간도 있다. 그러니 때로는 위로의 말도 필요하다. "나는 언제나 당신을 전적으로 신뢰하고 사랑합니다."

우리 가족을 떠올리며 신일아의 「행복한 집」을 감상하다 보니 집집마다 사람들이 어떻게 살고 있는지 궁금해진다. 사람들은 행복한 집을 꿈꾸지만 '가정'이라는 공간이 꼭 그렇지만은 않다는 것 또한 잘 안다. 건물의 불빛 속 사람들은 서로를 미워하기도 하고 사랑하기도 하며 살아간다. 어느 집에나 행복과 불행은 공존한다. 한쪽으로만 기울어진 집은 없다.

'가족 같은 분위기'를 내세우는 채용 공고가 유행한 적이 있다.

회사도 가족이라는 이미지를 강조한 전략이었다. 그러나 가족 같은 분위기라는 말이 폭력적인 서사를 지니고 있다는 사실은 은폐되었다. 가족 같은 분위기는 형편없는 월급과 수당 없는 야근, 고용주의 갑질도 참을 수 있는 분위기를 내포한다. 그러나 가족은 서로에게 모든 것을 희생해야 하는 존재가 아니다. '가족'이라는 말이 상대방을 착취하는 수단으로 사용되어서는 안 된다. 가족은 힘이 되어주고, 내가 힘들 때 버팀목이 되어주는 응원단장 같은 존재라고 믿는다.

한국을 비롯해 일본, 미국도 성인이 되었지만 독립하지 않고 부모와 함께 사는 젊은이가 증가하는 추세라고 한다. 성인이 되자마자 독립해서 경제적·정서적으로 자립하는 자녀들이 급감하고 있는 것이다. 그만큼 경제가 어려워졌기 때문이리라. 이러한 세태가 안타깝지 않을 수 없다. 하지만 가족이 함께할 수 있는 안전한 집이 있어 젊은이들은 거대하고 냉정한 세상에 맞설 힘을 얻고 앞으로 나아간다. 이러한 사회 분위기가 답답하게 느껴질 수도 있다. 하지만 자신을 믿고 기다려주는 가족이라는 존재가 있어 버텨낼 힘을 얻는다고 믿는다.

가족은 '따로 또 같이'가 필요하다. 나의 딸도 조만간 독립선언을 할 것이다. 삶에는 엄마와 아빠의 변함없는 사랑도 필요하지만 이제 부모의 간섭에서 벗어날 때가 되었다. 매일 같이 지낸다고 해서 더 친해지는 것은 아니지 않은가. 우리는 떨어져 살면서도 행복한 가족이 될 수 있을 것이다. 김승호

여유를 찾는 여정

클로드 모네 「아르장퇴유의 양귀비꽃」

얼마 전 가족과 유럽으로 여행을 다녀왔다. 그간 아이들은 공부하느라, 남편은 직장에 다니느라 모두가 시간을 맞추기가 쉽지 않았다. 하지만 이번에는 큰아이가 유럽에 교환학생으로 가게 된 걸 빌미 삼아 다시는 오지 않을 기회라고 남편을 부추겼다. 나의 욕심으로 추진한 여행이었지만 남편이 따라준 덕에 성사되었다.

강행군은 프랑스 파리에서 시작되었다. 새벽 5시에 일어나 6시 30분에 조식을 먹고 7시 30분에 관광 일정을 시작하는 단체 여행이었다. 새벽부터 아이들을 깨우고 호텔 조식을 두둑이 먹고 제일 먼저 관광버스에 앉아 있었다. 이번 여행의 개인적인 목적은 프랑스 미술관 투어였다. 그래서 이틀의 파리 일정 중 하루는 큰아이와 단체투어에서 빠지기로 했다. 그날 가기로 했던 샹제리제 거리와 개선문을 포기하고 '루브르박물관'과 '오르세미술관'으로 향했다.

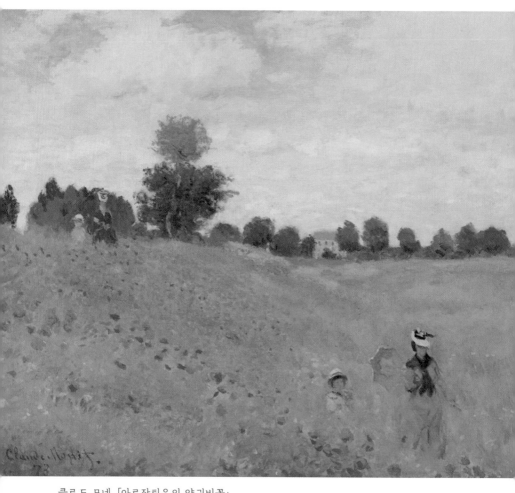

클로드 모네, 「아르장퇴유의 양귀비꽃」

빡빡한 일정이라 발바닥에 불나듯 뛰어다니며 사진을 찍어댔다. 그러다 클로드 모네의 「아르장퇴유의 양귀비꽃」을 봤다. 나를 예술 향유자로 이끈 모네의 작품을 직접 보니 엄청난 감동이었다. 「아르장퇴유의 양귀비꽃」은 파리 근교인 아르장퇴유에 집을 마련한 클로드 모네가 가족들과 그 근처에 나가 그린 그림이다. 그림에서 가족들을 향한 모네의 따뜻한 시선이 느껴졌다. 흐드러지게 핀 양귀비꽃 들판을 산책하는 아내 카미유와 아들 장의 모습이 다정해 보였다. 강렬한 색의 빨간 양귀비꽃에 시선이 오래 머물지 않도록 파란 양산을 쓴 아내와 노란 모자를 쓴 아들을 섬세하게 표현한 듯했다.

모네는 '빛을 그린 인상주의 화가'로 알려져 있다. 「인상, 해돋이」로 '인상주의'의 시작을 알리며 빛에 따라 시시각각 변하는 색채를 캔버스에 담았다. 당시 전통적인 회화 기법에서 벗어나 경계가 불분명하다는 평가를 받던 인상주의는 그리다 만 미완성작으로 여겨졌다. 하지만 모네는 빛이 창조해내는 순간적인 인상을 놓치지 않기 위해 빛과 싸우며 자신의 작품 세계를 만들어갔다. 그렇게 모네가 외롭고 힘들던 시기에 그에게 빛이 되어준 사람은 아내 카미유 동시외였다. 카미유는 가난한 화가 곁에서 가족이자 모델, 정신적 지지자가 되어주었던 것이다.

무언가를 결정하는 것이 어렵던 나는 클로드 모네의 그림을 볼 때마다 마음속 깊이 그가 존경스러웠다. 자신이 옳다고 판단했다면 더 이상 흔들리지 않는, 굳건한 한 인간으로서 말이다. 이는 모네 곁

에 한결같은 카미유가 있었기에 가능했을 것이다. 그래서일까? 모네는 이른 나이에 카미유가 숨을 거두는 순간마저도 빠르게 붓을 놀려 그림으로 남겨놓았다. 주위 사람들은 모네의 이런 모습에 경악하며 '그림에 미친 예술가'라 평하기도 했다. 하지만 이는 카미유를 오래 기억하고 애도하려는 모네의 마음을 표현하고자 한 게 아니었을까.

모네의 그림이 준 여운을 가슴에 담은 채 「아르장퇴유의 양귀비꽃」처럼 낭만적인 가족과의 여정은 막바지를 향해갔다. 역사와 전통을 중요하게 여기는 유럽은 모든 것이 느리게 갔다. 편리함과 속도보다는 옛것을 지키기로 한 이곳은 포장되지 않는 울퉁불퉁한 돌길이나 석회가 포함된 식수, 구식 화장실을 용인했다. 그렇게 다양한 예술을 품은 유럽은 또 하나의 예술작품이었다.

하지만 그런 도시를 여행하며 아이들은 여러모로 불편을 호소했다. 우리 가족에게 필요했던 것 또한 여유와 관심이 아닐까, 싶었다. 바쁜 일정이었지만 틈틈이 많은 것을 감상하고 생각을 나누려고 노력했다. 그러다 보니 우리 마음도 어느새 느긋해진 듯했다. 여행을 마치며 다음에도 유럽으로 여행을 오자고 약속했다. 마음의 넓이와 깊이를 확장시켜주는 가족 여행을 고대해본다. 김현수

홍시는 사랑이어라

박재웅 「홍시」

무언가를 보고 누군가가 떠올랐다면 그것에 누군가와의 추억과 사랑이 깃들어 있는 것이리라. 촉매가 작용해 감성이 작동하는 셈이다. 부부라는 테두리에 둘러싸여 있기 때문일까? 쌍을 이루거나 곁을 두고 놓여 있는 사물을 보면 부부를 연상할 때가 많다. 어느 겨울 박재웅 작가의 작업실에서 마주한 「홍시」가 그랬다. 붉은 벽 아래 나란한 두 알의 홍시. 발그레한 홍시 두 알이 놓여 있는 그림에서 그와 나의 모습이 겹쳐 보였다.

그날도 집을 나서며 또 나가느냐는 듯한 뜨거운 레이저를 뒤통수로 받아냈다. 한껏 콧바람을 쏘아대며 불편함을 등에 업고 모임에 참여했다. 주말에 '독박 육아'를 해야 하는 고충을 모르는 것은 아니지만 배움을 위해 나서는 길마저 못마땅해하니 참으로 야속했다. 긁힌 마음은 모임 중에도 계속 따끔거렸고 결국 집을 나서며 벌어진 일

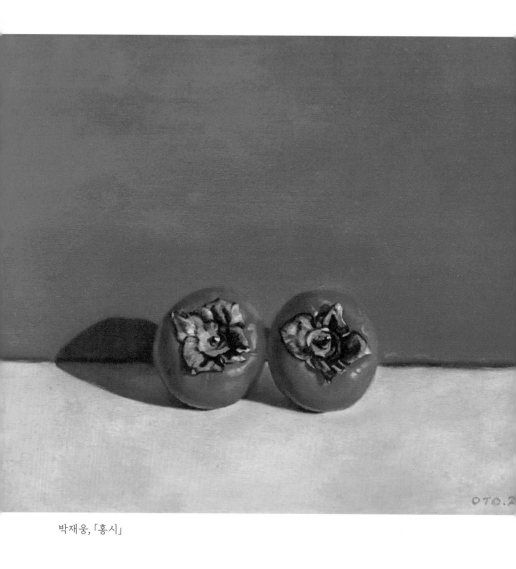

박재웅, 「홍시」

을 글에 담아 만천하에 고했다. 그렇게 뱉고 나니 마음이 가벼워졌다. 함께한 분들로부터 격려와 위로까지 받으니 집으로 돌아가는 발걸음에는 당당함이 무장되었다. 주눅 들지 말자고 외치며 현관문을 들어서는데 아이들이 와락 안겼고 그 뒤로 그이가 눈을 흘기며 웃는 모습이 보였다.

곁에 나란히 있다가도 이내 틀어져 서로를 할퀴는 우리는 사랑이라는 이름으로 만났지만 무언의 고성과 서로를 마주하지 않는 사나운 눈빛으로 살아갈 때가 더 많다. 그럼에도 「홍시」에서 우리의 모습을 길어 올린 것은 홍시 이전의 푸릇함이 떠올랐기 때문이리라.

우린 시골 동네에서 만났다. 단조로운 시골의 삶은 청년들을 술자리로 몰아세웠다. 좁은 동네라 젊은이들이 다니는 술집이라고 해봐야 서너 군데였다. 그러다 보니 술자리에서 아는 사람을 만나면 합석하기도 했다. 지인과 함께한 술자리에서 그를 만났고 우리는 인생의 활주로를 함께 달리게 되었다. 활발하고 낙천적인 그와 낯을 가리며 소심한 내가 만났다. 그때는 서로 다르다는 매력에 끌렸고 뭘 해도 행복했다. 둘의 사랑으로 감꽃을 피웠고 단내 가득한 시절을 보냈다. 그렇게 세 아이를 낳고 기르며 좁고 울퉁불퉁한 길을 통과하는 동안 감꽃은 사라졌다. 감꽃이 떨어지면 떫디떫은 감 열매를 맺듯 그사이 우린 점점 단단해지며 영글어갔다.

세상은 치열했고 우리는 손을 잡아야 했다. 아이가 첫발을 떼던 순간의 기쁨도, 아이의 머리가 놀이터 기구에 끼어 119를 불러야 했

던 순간의 아찔함도 추억이라는 이름으로 채웠다. 우린 세 아이와 뒹굴며 뜨거운 태양과 휘몰아치는 태풍을 온몸으로 막아냈고 함께했다. 자연의 기운이 열매를 키우듯 사랑을 갈아 넣어 열매를 키웠다. 치열했던 시간이 더해질수록 우리의 농밀함은 짙어졌고 단단하고 파랗던 감을 발그레한 붉은색으로 물들였다.

장석주 시인의 「대추 한 알」이라는 시에 등장하는 대추처럼 홍시도 저절로 붉어지지 않는다. 그 안에 태풍 몇 개, 천둥 몇 개, 벼락 몇 개가 파고 들어가 단단하고 파랗던 감을 발그레한 붉은색으로 물들인다. 단박에 푸른색에서 붉은색으로 바뀌지 않고 점차 태양의 색을 닮아간다. 우리네 삶도 마찬가지일 것이다.

'사랑'은 '인내'와 동의어다. 푸른 감이 뜨거운 태양을 감내하고 버티다 보면 달콤한 홍시가 되듯 그와 나도 말랑거리는 삶을 위해 버텨내는 중이다. 모난 구석도, 뭉툭한 구석도 서서히 닮아가고 있다. 여전히 어느 한 부분에서는 떫은 감 맛이 느껴지기도 하지만 말이다. 하나가 서서히 붉어지기 시작하면 곁에 있는 감들도 뒤질세라 색을 같이하듯 우리의 사랑은 홍시처럼 물들어간다. 붉은 홍시는 사랑이어라! 오숙희

엄마는 힘들어

김경민 「돼지엄마」

김경민의 「돼지엄마」는 엄마가 아이 셋과 남편을 업고 있는 작품이다. 엄마는 힘들어 보이지 않고 오히려 웃고 있다. 아이들은 그렇다 치고 남편까지 왜 업었느냐고 묻고 싶다. 업혀 있는 사람 중에 남편만 활짝 웃고 있어 염치없어 보이기도 한다.

방글라데시에 간 적이 있다. 보통 한 가정에 열 명의 자녀가 있다는 가이드의 설명을 듣고는 놀랐다. 한국도 예전에는 한 가정에 예닐곱 명의 형제자매가 있었다. 한국전쟁이 끝나면서 출산율이 높아졌는데, 그래서 1955~1964년에 태어난 사람들을 '베이비붐 세대'라고 한다. 정부는 대대적으로 출산 제한 정책을 펴기 시작했다. 1960년대에는 "덮어놓고 낳다 보면 거지꼴 못 면한다!", 1970년대에는 "아들딸 구별 말고 둘만 낳아 잘 키우자!", 1980년대에는 "잘 키운 딸 하나, 열 아들 부럽지 않다!"라는 표어 아래 각 가정에 피임약을 공급하고 낙

김경민, 「돼지엄마」

태까지 권장하기도 했다.

우리 집은 여섯 남매인데 1953년생인 나만 빼고 베이비붐 세대이다. 부모님은 "덮어놓고 낳다 보면 거지꼴 못 면한다"는 표어에 휘둘리지 않으셨던 것이다. 아들 둘 낳고 딸 하나, 다시 아들 둘 낳고 딸하나를 낳았다. 모두 세 살 터울이다. 어머니는 나를 가졌을 때 얼마나 입덧이 심했던지 임신 7개월 때까지 음식을 거의 못 드시고 물만마셨다고 한다. 산후조리도 제대로 못 하고 나를 낳은 지 3일 만에 일하러 나가셨다는 말씀을 듣고는 더 기가 막혔다.

초등학교 하교 후 내 등에는 항상 동생들이 업혀 있었다. 박수근의 「아기 업은 소녀」 속 모습과 비슷하다. 둘째 동생과는 세 살 터울이라 업어준 기억이 없고 셋째 동생부터 업어주고 돌봐주었다. 친구들은 밖에서 재미있게 놀았지만 나는 동생을 업고 있으니 놀 수가 없었다.

특히 넷째 남동생을 많이 업어주었다. 나와 아홉 살 차이가 나기 때문에 셋째 여동생 때보다 훨씬 쉬웠고 노하우도 있었다. 동생을 업고 집 근처만 빙빙 돌던 나는 동네 외곽까지 돌아다녔다. 한번은 이웃 마을 경계까지 갔는데 개울에는 물이 많이 흐르고 있었다. 포대기가 헐렁해서 아래로 내려간 동생을 추켜올리다가 흐르는 물에 동생을 빠뜨렸다. 떠내려가는 동생을 얼른 안았다. 그때 물 위로 뱀까지 지나가는 바람에 얼마나 놀랐는지 모른다. 부모님께 혼나지 않으려고 새옷으로 갈아입히고 젖은 옷을 빨랫줄에 널어놓았지만 결국 들통나고말았다. 세월이 지난 지금도 그 광경이 눈에 선하다.

세상에 공짜는 없다. 동생들을 업어주고 놀아줬던 노하우가 결혼 후 삼 남매를 낳아 키울 때 많은 도움이 됐다. 잠이 와 칭얼거릴 때 내가 안아주면 3분이 지나기 전에 잠이 들었다. 잠을 자다가도 아이들이 깨서 울면 아내보다 먼저 일어나 보살폈다.

「돼지엄마」를 보며 생각한다. 넷을 업고 있는 어머니는 얼마나 힘들까? 우리 세대는 이런 어머니와 누나, 언니 들이 많았다. 온종일 논이나 밭에서 일하는 어머니와 딸, 공장에서 받은 월급을 가정의 생활비와 동생 학비로 보태준 누나는 셀 수 없을 정도였다.

과거보다 훨씬 더 잘살게 된 요즘은 가족을 위해 희생하려 하지 않는다. 개인주의가 뿌리내린 지 오래다. 그렇다고 가족들 간의 사랑이 덜한 것은 아니다. 사회가 변화한 만큼 가족의 형태와 역할도 변화했을 뿐이다. 그럼에도 불구하고 여전히 가족들을 업고도 밝게 웃을 수 있는 돼지 엄마를 응원하고 싶다. 돼지 엄마의 짐을 덜어주고 싶다.

최병일

정체성의 뿌리를 찾다

변해정 「돌담길 능소화 II」

변해정의 「돌담길 능소화 II」 속 능소화 핀 돌담길은 어릴 때 살
던 집으로 나를 데려간다. 부모님은 내가 초등학교 때 진해에 집을 지
으셨다. 우리 다섯 남매도 부모님을 돕는답시고 돌을 나르고 벽돌을
쌓았었다. 그 집은 막내 여동생이 결혼하기 전에 재건축한 뒤 아직도
그 자리에 있다.

어릴 때 아버지는 밥상머리 교육으로 '인사'와 '신용' 두 가지를
강조하셨다. "사람은 인사를 잘해야 한다. 아는 분을 하루에 열 번 마
주치더라도 열 번 다 인사해야 한다." 아버지는 자식들이 예의 바른
사람으로 성장하길 바라셨다. 인사는 가장 경제적인 성공 비법이다.
돈 안 들이고 상대를 내 편으로 만들 수 있다. 인사 잘하는 사람은 대
부분 좋은 인상을 남긴다. 또한 신용은 인간관계에서 중요한 가치다.
사회를 오래 유지할 수 있는 질서이자 사회구성원이 지켜야 하는 약

변해정, 「돌담길 능소화 Ⅱ」

속이다. "사람은 신용을 잃으면 안 된다. 첫째도 신용, 둘째도 신용, 셋째도 신용이다." 지금도 뇌리에 맴도는 아버지의 말씀이다.

내가 대학에 진학해 독립한 후 집에 내려가면 어머니는 온 식구를 불러 모으셨다. 가족과 떨어져 지내는 장녀를 위한 어머니의 배려였다. 어머니는 사랑이 넘치는 분이다. 병사들이 행군할 때면 우리 집 앞길 양옆에 물동이를 하나씩 가져다 두고는 물을 가득 채워 바가지를 띄워놓으셨다. 갈증 나는 병사들이 한 모금이라도 마시고 가도록 배려한 것이다. 그리고 겨울이면 고구마를 한 소쿠리 삶아 마루에 놓고는 오가는 이들이 하나씩 먹고 갈 수 있게 하셨다. 그뿐이 아니다. 당시에는 우리 집도 넉넉한 살림이 아니었건만 둘째 며느리임에도 큰집에서 모시기 힘든 상황임을 간파하신 어머니가 제안하여 조부모님을 우리 집으로 모셨다. 이런 어머니에게 장녀가 집에 오면 동생들을 불러 모았던 것은 어찌 보면 당연한 일이었다. 동생들은 자기네 일정을 모두 접고 모여야 했으니 불만이 있었겠지만 그때는 당연하게 받아들였다.

아버지는 아흔넷에 우리 곁을 떠나셨다. 결혼 60주년에는 어머니와 회혼식도 하셨고 다섯 남매 모두 결혼해서 사는 모습도 보셨다. 6.25 참전용사로 훈장을 받으신 덕에 지금은 대전 현충원 양지바른 곳에 누워 계신다. 어머니는 막내 남동생 내외와 함께 고향 집을 지키고 계신다. 가족들은 아직도 어머니의 환대 속에 아버지가 늘 말씀하셨던 인사성과 신용을 철칙으로 삼고 지키려 애쓰며 살고 있다.

「돌담길 능소화 Ⅱ」의 능소화 곱게 핀 돌담길 끝에 자리한 시골집을 보다 울컥한다. 나를 기다려주시던 그 시절의 부모님이 그립다. 따뜻한 밥상을 차려놓고 두 분이 함께 나를 기다리고 계실 것만 같다. 요즘 세대는 한국전쟁 후 어려운 시기에 여러 사람을 보듬어 안은 우리네 아버지, 어머니 들의 마음을 이해할 수 있을까? 그때의 그런 따뜻한 마음이 그립다.

그림 한 점이 내 마음을 어루만지며 숨어 있던 감성 세포를 흔들어 깨운다. 언제나 그 속에는 사람이 있다. 잊고 살았던 기억을 빠르게 소환한다. 그림을 보면서 내 모습도 보게 된다. 잊혀진 시간 속에서 나는 어떤 사람이었는지, 어떻게 살고 싶어 했는지, 꿈은 무엇이었는지 생각한다. 이제 진정한 나의 모습을 만나기 위해, 따뜻한 마음을 찾기 위해 미술관이나 박물관을 찾아가 느리게 걸으며 삶을 즐기고 싶다. 이영서

관계

03

비교로부터의 자유

호아킨 소로아 「해변 따라 달리기」

호아킨 소로아의 「해변 따라 달리기」를 본다. 바람이 부는 바닷가를 달리는 두 소녀와 옷을 다 벗어버린 채 환하게 웃으며 따라가는 소년의 모습이 정겹다. 하늘거리는 치마를 입고 뒤를 돌아보는 소녀들의 표정에서 여유와 자유가 느껴진다.

나는 뭔가를 하면서 즐거움을 느껴본 적이 거의 없다. 주변에 어떤 꽃이 피었는지 푸른 하늘의 구름은 어떤 모양인지 저녁노을은 어떤 빛깔인지 살펴볼 만한 여유를 느끼지 못했다. 오로지 나보다 나은 사람을 곁눈질하고 그들과 비슷하게라도 살아야 한다고 생각했다. 삶의 속도가 빠른 사람을 동경하며 그들과 비슷한 속도로 살지 못하면 잘못하고 있는 것 같았다.

이런 성정이 된 데는 자라온 환경을 무시할 수가 없다. 유난히 극성맞고 유행이 빠른 동네에서 학교를 다니며 삶이 빠르게 돌아가는

것에 적응해야 했고 주변의 시선에 민감해야 했다. 남들과 비교하며 살다 보니 나의 적정 속도를 살피거나 주변을 돌아보지 못했다. 조금이라도 뒤처지면 다시는 따라잡지 못할까 봐 보폭을 넓히지도, 한눈을 팔지도 못했다.

학교 친구들을 멀리했던 때도 있었고, 나보다 나은 사람과 교류하지 않을 때도 있었다. 친구들과의 관계에서도 허심탄회하게 이야기하거나 보여주고 싶지 않은 모습을 보여준 적이 거의 없었다. 말을 할 때도 겸손한 듯했지만 듣고 보면 자기 자랑이었고 축하받을 일이 생겨야 만나서 밥을 먹었다. 그런 친구들에 비해 모든 면에서 부족하다고 느꼈던 나는 조금씩 위축되었고 어느새 그들을 멀리했다.

한참이 지난 후에야 이런 관계가 된 이유가 친구들의 문제가 아닌 나의 문제임을 깨달았고 주변과 비교하기보다는 나에게 좋은 삶을 생각하게 되었다. 남이 보기에 좋은 삶이 아니라 나에게 좋은 삶에 대해 질문하기 시작했다. 나는 어떤 삶을 살고 싶은가? 목표를 향해 바쁘게 달려가는 삶이 내가 바라던 삶이었나?

삶의 중심이 타인에게 맞춰져 있다 보니 남들의 행동과 관심사가 중요하다고 생각했다. 정작 나는 어디에 관심을 둬야 하는지조차 몰라 힘들고 어려웠다. 남의 이목에 신경 쓰다 보니 외적인 것에 치중하는 삶을 당연시하기도 했다. 남보다 잘나 보여야 했기에 내면을 돌보기보다는 외모를 가꾸는 것에 몰두하며 만족보다는 불만을 달고 살았다. 지금도 나의 내면은 충만하지 않다. 비교로부터 완전히 자유

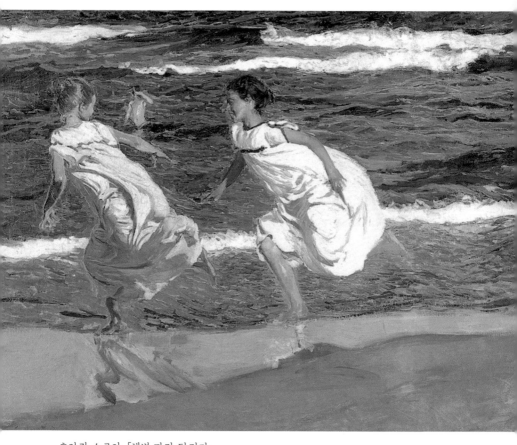

호아킨 소로아, 「해변 따라 달리기」

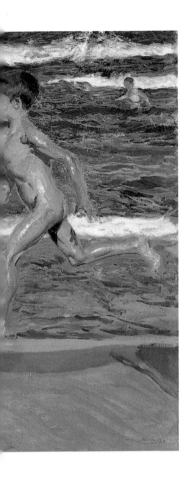

롭지도 못하다.

　　하지만 이제는 느리면 느린 대로 늦되는 것뿐이고 어떤 일에서든 때가 있다고 생각한다. 기회가 오지 않는다고 불평하기보다 내게 일어난 일을 그대로 받아들이려고 한다. 나에 대해서도 부족하다는 생각보다는 성장 가능성이 크니 더 많이 채울 수 있을 거라 믿으려고 한다. 비교를 통해 타인을 미워하고 질투하며 외로움에 몸부림치던 미성숙함이 욕심과 함께 인생에서 멀어지면 새로운 재미와 기쁨이 우리에게 달려올 것이다. 이런 삶이 우리를 풍요롭게 한다는 사실을 이제야 알게 되었다. 앞으로의 삶에서는 그림 속 소년, 소녀처럼 여유와 자유를 즐길 수 있기를 바란다. 노서연

온기가 전해지는 적당한 거리

윤정원 「정령의 친구들」

"언제 봤다고 반말이야?" 갑자기 말을 놓는 누군가가 불편할 때가 있다. "왜 이러실까, 우린 그런 사이가 아닙니다"라고 말하고 싶지만 어색해질까 봐, 쌓아놓은 이미지를 망칠까 봐 목구멍으로 삼킨다. 선을 잘 지키다가도 불쑥 들어오는 상대의 무례함에 마음이 상할 때가 많다. 어릴 때도 그랬고 지금도 그렇다. 관계는 어렵다. 웃음을 가득 안겨주는 관계도 있지만 조금 불편한 감정 때문에 다가가기를 주저했던 관계도 있다. 태어나서 죽을 때까지 관계를 맺어야 할 터인데 언제쯤이면 편해질까?

북한산 아래 미술관 '아트세빈'에서 윤정원 작가를 만났다. 작가는 시원시원하고 멋졌다. 관계에 질척거리지 않으며 상대의 눈치를 보느라 자신을 갉아 없애지 않았다. 작품에 담긴 다정함은 당당함에서 오는 것인지도 몰랐다. 관계를 담백하게 받아들이는 사람이다. 그동안

타인과 관계를 잘 맺어야 한다는 생각에 얽매여 스스로와는 관계를 잘 맺지 못한 나에게 윤정원 작가와의 만남은 신선했다. 그녀는 「새들도 압니다, 사랑받고 있음을」이라는 그림을 통해 알게 되었다. 커다란 새가 작은 인간을 포근하게 끌어안고 있는 그림이다. 보는 순간 울컥하며 온몸에 온기가 전해 왔다. 작가를 상상해보았다. 섬세하고 여리고 상당히 조심스러울 것 같은 모습을 머릿속에 그려 넣었다.

5월의 햇살이 따사롭게 내리쬐는 날 윤정원 작가는 까만 선글라스를 쓰고 등장했다. 머릿속에 그려 넣었던 모습은 아니었다. 그때 그 작품을 그린 사람이 맞는 걸까, 싶어 의심 아닌 의심의 눈초리로 작가를 흘깃거렸다. 이윽고 작가와의 대화가 시작되었을 때 작가에게서 뿜어져 나오는 오라와 작품에 대한 열정이 마음을 사로잡았다. 나의 좁은 머릿속에 가둬놓은 작가가 아닌 관계에 담백하고 시원시원한 작가의 말들이 5월의 나뭇잎보다 푸릇하게 돋아났다. 가끔 정리되지 않은 관계로 힘들 때면 그녀를 생각한다. 나도 그렇게 해보고 싶다.

윤정원의 「정령의 친구들」에서는 서로 다른 두 생명체가 마주하고 있다. 책을 든 아이가 새에게 글을 읽어주는지, 새가 아이에게 글을 읽어주는지 알 수 없다. 그게 중요한 것은 아니다. 같은 공간에 앉아 서로의 얼굴을 마주하고 이야기하는 순간이 중요하다. 둘은 관계를 맺고 있다. 너무 가깝지도 멀지도 않은 바람길이 머무는 거리를 두고 말이다. 보는 이로 하여금 안정감을 느끼게 한다. 가까운 사이일수록 최대한 밀접해야 한다고 생각한다면 착각이다. 내밀함은 때로 서로

윤정원, 「정령의 친구들」

를 옥죄는 무기가 될 수 있다.

적당히 거리를 두어도 서로의 온기는 전해진다. 하지만 그 적당한 거리 두기는 어려울 때가 많다. 의도하지 않았지만 성향이나 사고방식이 달라 서로를 힘들게 하는 관계가 될 수도 있다. 관계를 맺다 보면 한 발짝 다가가기도 하고 한 발짝 크게 멀어지기도 한다. 그 사이를 재단하기란 쉽지 않지만 만날 때마다 거리는 바뀐다. 관계를 맺는 모든 이와 적당한 거리를 유지하기 위해 경계를 살펴야 한다.

새와 아이의 언어는 다르다. 하지만 통한다. 다정하면서도 세심한 마음이 서로에게 와닿는 사이다. 선을 지키며 상대를 존중하고 자신도 지킬 수 있는 존재들이다. 관계에서는 시선 또한 중요하다. 둘은 눈높이를 나란히 하고 있다. 위에서 아래를 내려다보거나, 아래에서 위를 올려다보거나 하는 불편함이 없다. 시혜적인 관계가 아니라 동등한 관계임을 나타내려는 것일까? 둘의 크기 역시 비슷하다. 치우치지 않은 균형감이 보기 좋다. 그랬다, 이 그림이 단박에 안정적으로 느껴졌던 것은 이 모든 조합이 있었기 때문이다. 관계는 이렇듯 적당한 거리, 마주하는 시선, 비슷한 마음의 크기 등을 버무려 완성된다. 한 발짝 멀리, 한 발짝 가까이! 오숙희

소통의 빨간 줄

최우 「이카루스 4」

아이와 함께 인사동에서 최우 작가의 전시 〈은하수 흐르는 사막을 찾아가다〉를 보았다. 그곳에서 〈이카루스〉 시리즈를 만났다. 「이카루스 4」 앞에 섰다. 위태롭게 한쪽에만 날개가 달린 오른쪽 인물과 달리 왼쪽 인물에게는 날개가 없다. 나란한 둘의 다리에 있는 검은 얼룩은 고단한 삶의 흔적 같다. 신화 속 다이달로스와 이카로스처럼, 크레타섬에서 탈출하기 위해 열심히 비행 연습을 했던 아버지와 아들처럼 말이다.

그럼에도 어깨동무하고 서 있는 두 사람의 뒷모습은 든든하고 따뜻하다. 바닥의 별과 하늘의 별이 대조를 이룬다. 한참 동안 그림을 들여다보다 내던져진 것 같은 '삼선 슬리퍼'를 보고 웃음이 터졌다. 치열한 입시를 거쳐 대학생이 된 아이와 내가 그림 안에 있었다. 별것도 아닌 것에 얼마나 상처를 주고받았던가.

중학교 시절 공부를 제법 했던 아이는 만류에도 불구하고 지역에서 공부 잘하는 아이들이 모인 고등학교를 선택했다. 내신 등급에 빨간불이 켜졌다. 떨어진 성적만큼 아이의 자존감도 추락했다. 웃음을 잃은 자리에 가시가 돋았다. 사소한 일에도 상처를 냈다. 바쁜 와중에 아이는 내게 어떻게 말해야 할지 몰랐고 나는 그런 아이의 마음을 어떻게 열어야 하는지 몰랐다.

　　대학생이 된 아이가 어느 날 내게 말을 걸어왔다. 그때 속상했다고, 자기 마음을 몰라줘서 화가 났다고…. 우린 긴 시간 동안 이야기했다. 아이의 아픔에 대해 더 일찍 이야기하지 못한 것이 아쉬웠지만 이제라도 이야기할 수 있어 다행이라고 생각했다. 그때 이후 가끔씩 불끈하는 아이를 이해하게 되었다. 그렇게 우리는 한 걸음 가까워졌다. 엄마와 아들에서 동시대를 살아가는 친구로 말이다.

　　"어머나, 엄마와 아들이세요? 두 분이 나란히 그림을 감상하는 뒷모습이 너무나 예쁘고 부러워요." 미술관 도슨트는 그림을 보며 이야기하는 우리가 흥미로웠는지 말을 걸어왔다. 미술관을 나와 카페에서 아이스크림을 먹으며 그림 이야기에 빠졌다. 각자 선택한 그림이 좋은 이유, 작가와 전시에 대해 이야기하고 나니 새로운 추억이 한 아름 쌓였다. 그간 쌓였던 오해가 눈 녹듯 풀렸다. 아이와 특별한 순간을 기억하기 위해 그림 한 점을 소장하고 싶어 결국 내질렀다. 「이카루스 4」를 가져와 내 방과 아들 방 사이 가장 잘 보이는 벽에 걸었다. 그림은 보고 또 봐도 행복하다. 그림 속 빨간 줄처럼 예술은 저마다 다

최우, 「이카루스 4」

른 존재들을 때로는 느슨하게 때로는 단단하게 연결하는 소통의 매개가 아닐까.

소통이 절실한 시대다. 부모와 자식, 이웃과 친구, 가진 자와 못 가진 자 간의 소통이 어려운 시절이다. 가치의 균열, 인간성의 말살은 소통의 단절로부터 시작된다. 이런 상황을 조금이나마 변화시킬 수 있는 희망은 예술에 있는 것 같다. 그림을 보고 음악을 듣고 책을 읽고 소통하는 일은 누구와든 할 수 있다. 돈이 많든 적든, 공부를 많이 했든 적게 했든, 나를 잘 알든 모르든 중요치 않다.

그래서 모두를 위한 예술이 더 절실하다. 그림 한 점으로 수년의 갈등을 해소한 내 경우처럼 우리 사회 곳곳에 응어리지고 상처 난 관계를 예술이 풀어줄 수 있었으면 좋겠다. 남자와 여자, 노인과 청년, 정규직과 비정규직 등이 차별이 아닌 존중으로 함께하는 세상이 되었으면 좋겠다. 예술은 그런 세상을 꿈꾸게 한다. 예술은 서로 다른 사람들의 마음을 연결하는 '소통의 빨간 줄'이다. 육은주

말의 운명

하태임 〈통로〉 시리즈

첫 직장에서 '자기 사명 선언서'를 작성했었다. 인생에서 이루어야 할 사명과 비전을 한 문장으로 적고 자신이 나아갈 길을 다짐하는 것이다. 나는 어떻게 살고 싶은 걸까? 이 중요한 질문을 학교를 졸업한 후에야 처음으로 해보다니…. 학교에 다닐 때는 무엇을 하고 싶은지만 생각하다가 어떻게 살고 싶은지 처음으로 고민하게 된 것이다. 무엇을 하고 싶은지 알 수는 없었지만 배우는 것을 좋아하고 사람에게 관심이 많던 나는 "배우고 익힌 것을 사람들에게 전하고 나누는 열정적인 통로가 되겠다"고 적었다.

이후 라디오 방송의 진행자로 세상의 수많은 이야기와 음악을 전하며 청취자와 소통하게 된 건 자기 사명 선언서의 부적 같은 문장 덕이 컸을 것이다. 그러나 출산과 육아를 위해 일을 그만둔 후 이 다짐은 희미해졌다. 육아로 방전돼 무기력한 날이 잦았고 육아도 살림도

서툴러 자책감과 우울감이 찾아오기도 했다. 둘째 아이를 늦게 낳아 육아 기간이 길어지면서 사회와도 점점 멀어졌다. 통로는커녕 내 몸 하나 솟아날 구멍조차 보이지 않아 출구 없는 터널을 걷는 것 같았다. 더 깊은 동굴로 들어가고 있는지도 모른다는 불안감과 자괴감으로 쪼그라드는 날의 연속이었다.

책을 펼쳐 나를 일으킬 문장을 찾기 시작했다. 책에는 내가 찾는 답이 있지 않을까, 싶었다. 그 시절 나는 무엇을 원하는지 몰랐다. 그저 기댈 곳이 필요했다. 그때 예술 관련 서적을 자주 펼쳤다. 문장과 그림 안에서 마음을 어루만지는 동안 쪼그라든 것들이 조금씩 살아났다. 그러던 나를 동굴 밖으로 끌어낸 건 사람이었다. 어디로 가야 할지 함께 고민하고 꿈꿀 친구가 있었으면 좋겠다고 생각했다. 같은 곳을 바라보며 걸어갈 사람들을 만나고 싶다고 일기장에 자주 적었다. 일기가 힘이 셌나 보다. 같이 가자고 손을 내밀어주고 어깨를 걸어주는 사람들을 만났다. 그들을 만나 걷다 보니 어느새 새로운 길 위에 서 있었다.

하태임의 〈통로〉 시리즈는 25년 전 자기 사명 선언서를 작성하며 내가 열망했던 삶을 소환했다. 세상과 사람을 잇는 소통을 할 수 있는 길이 되고 싶었던 내가 거기 있었다. 명랑하고 리듬감 있는 컬러밴드를 유심히 보니 여러 번 붓이 지나간 흔적이 있다. 붓질이 포개지고 시간이 쌓이며 탁해지기보다 맑아지는 컬러밴드는 비어 있어야 소통할 수 있는 통로의 속성을 잘 설명해주고 있었다. 여러 갈래로 자유

하태임, 「Un Passage No. 201007」

롭게 유영하는 컬러밴드를 따라가다 보면 새로운 세계로 미끄러질 것만 같다. 파편적인 경험들이 새로운 길로 이어지고 다시 하나로 모이는 경험은 누구나 있을 것이다. 그림은 이어진 듯 끊어진 다양한 궤적이 만드는 내 삶의 무늬처럼 보였다.

호기심이 많아 여기저기 구덩이를 파며 삽질을 하다가도 이게 다 무슨 쓸모가 있나 자문하기도 했다. 그러나 차곡차곡 쌓아 올린 시간, 꾸역꾸역 배우고 익힌 것들이 숨구멍이 되었고, 소통 창구가 되었다. 망설이고 서성이던 발자국, 휘청이고 주저하던 길 위의 흔적도 통로가 되었다. 당시에는 무용해 보이기도 했지만 지나고 나면 모두 소중한 시간이다.

이제 다시 통로가 되어보려 한다. 내게 통로가 되어준 것들에게 보답하고 싶다. 막막한 길에 서 있는 사람들, 계속 망설이며 문을 찾지도 열지도 못한 사람들과 소통하고 싶다. 오랫동안 가슴에 묻어두었던 선언문을 다시 꺼내 든다. 예술과 사람을 잇는, 마음과 마음을 잇는 명랑한 통로가 되고 싶다. 이것은 나의 기도인 셈이다. 25년 전 나의 사명을 담은 편지가 다시 내게 돌아온 것처럼 소원 성취 부적이 되어 경로를 이탈하지 않고 약속을 지킬 거라 주문을 걸어본다. 말에도 운명이 있다고 믿는다. 이명희

인생의 첫 주례

변진미 「행복해질 집」

교직에 몸담은 지 28년째다. 초임 시절 만난 제자들은 이제 40대가 되었다. 내가 졸업시킨 학생만 만 명 가까이 된다. 아빠가 된 제자들도 꽤 된다. 가까이 지낸 몇몇 제자들의 결혼식에 참석하기도 했고, 돌잔치에 초대되어 하객 앞에서 인사하기도 했다. 제자들은 그렇게 멋진 어른이 되어가고 있다.

그중 현수는 각별한 졸업생이다. 평소에도 안부를 묻는 사이인데 어느 날 갑자기 만나자고 연락이 왔다. 돈이 급한 건 아닌지 걱정하며 여행을 가려고 모아둔 적금을 떠올렸다. 그러다 불현듯 물었다. "혹시 결혼하니?" "오, 선생님 역시! 근데 주례 좀 맡아주셔야겠습니다!" 아이고! 차라리 돈을 꿔주는 편이 낫지 주례가 웬 말인가. 졸업한 지 17년이나 지났는데 너무 큰 '애프터 서비스' 요청이다. 잠시 고민했다. 현수와 함께한 17년간의 추억들이 주마등처럼 스쳤다.

초임 시절 안타깝게 하늘의 별이 된 제자에 대한 미안함과 그리움 때문에 30대 중반에 상담심리 공부를 시작했다. 17년 전 MBTI 전문가 과정을 수련할 때 현수는 보건실을 들락거리며 베타버전 실습 대상자가 되어주었다. 그렇게 인연이 닿아 현수가 학교를 졸업한 뒤에도 종종 만나며 관계를 이어왔다.

은사를 만나기 위해 모교를 찾는 졸업생들은 주로 과일 음료나 자양강장제를 들고 온다. 그런데 현수와 단짝 성후는 달랐다. 책을 들고 왔다. 두 친구가 책 표지 안쪽에 써준 사랑과 존경 그리고 응원 가득한 메시지는 힘든 교사 생활에 큰 위로가 됐고 자부심을 느끼게 했다. 그 에너지는 고스란히 후배들에게 전달되었다. 우리는 서로에게 선한 자극을 주는 인생 친구가 되었다.

10년 전 친정아버지가 심장 수술을 받다 갑자기 돌아가셨다. 슬픔에 빠져 있던 나는 아버지를 추억하기 위해 사진을 모아 동영상을 만들었다. 그때 현수가 동영상에 넣을 시를 써줬다. 나와 가족들은 그 시로 큰 위안을 받았다. 이런 고마운 제자의 부탁이라 결정이 쉽지 않았다. 주례사를 어떻게 해야 하는 것인지 감조차 잡을 수 없어 고민이 되었지만 현수는 포기하지 않았다.

현수는 신부가 자신의 인생에서 큰 선물이자 축복이라고 말했다. 부부란 특별하고 오묘한 관계다. 좋을 때는 목숨을 바칠 만큼 애절하지만 나쁠 때는 남보다도 못하다. 부부는 보살펴야 하는 관계도, 가르쳐야 하는 관계도 아니다. 다른 두 존재가 서로 공감하며 버팀목

변진미, 「행복해질 집」

이 되어주는 동반자다. 이 사실을 두 사람이 잊지 않으면 좋겠다. 주례사를 빌어 이렇게 말해주고 싶었다.

변진미의 「행복해질 집」에서는 지붕 위로 꽃이 자라난다. 꽃이 자라서 구름에 걸린 것인지, 구름 꽃이 지붕을 뚫고 자란 것인지 알 수 없는 것이 재미있다. 집에서 솟아난 꽃인 걸 보니 이름은 '행복'이 아닐까, 싶다. 얼마나 행복하면 지붕 위로 꽃이 자라날까? 행복을 부르는 부적 같은 그림이다. 모두가 꿈꾸는 가정의 이상적인 모습이 아닐까, 싶었다. 문득 현수가 생각났다. 나는 이 작품을 주례사 후 신랑, 신부에게 결혼 선물로 주었다. 앞으로 즐거운 일도 슬픈 일도 겪겠지만 함께 온전한 삶을 살아가기를 바란다. 이재영

어쨌든 공동체

원은희 「화양연화」

"이모, 엄마가 오징어채 갖다 드리래요." "와, 고마워. 잠깐 기다려봐. 이모가 부침개 반죽했는데 금방 부쳐 줄게." 이십여 년 전 다섯 가정이 모여 서교동에 집을 지었다. 대학 동아리 선후배였던 우리는 자녀들을 함께 키우며 정답게 살고 싶었다. 다섯 집은 아이들에게 최고의 놀이터였다. 자주 오가다 보니 어느새 도어록의 비밀번호도 모두 알게 되었고, 아이들은 다른 집에서 놀다가 목욕까지 하고 깨끗해진 얼굴로 집에 돌아오기도 했다. 저녁이면 맛있는 반찬이 여러 집을 돌아다녔고 그러다 보면 이 집 저 집 반찬 그릇이 섞이기도 했다.

아이들은 여름이면 물총을 들고 뛰어다녔고 자전거를 타고 온 동네를 누비기도 했다. 층간소음 걱정 없이 집에서 공놀이까지 했다. '어린이날'에는 공원에 가 돗자리를 깔았다. 아이들은 야구방망이를 휘두르고 컵라면을 먹어치웠고 부모들은 음악을 들으며 수다를 떨었

다. 크리스마스에는 집집마다 한 가지씩 반찬을 준비해 상을 차렸고 연극 발표도 하며 즐겼다. 가족보다 더 많은 시간을 나눈 우리는 다른 집의 숟가락이 몇 개인지, 부부싸움의 역동이 어떤지까지 소상히 꿰고 있었다.

하지만 함께하는 시간이 많다는 건 서로가 부딪칠 가능성이 크다는 뜻이기도 하다. 우리는 집짓기에 바빠 최소한의 생활 규칙도 정하지 않은 채 살기 시작했다. 그래서 조금씩 삐거덕거렸다. 좋은 이웃이 되고 싶었지만 사소한 일로 마음이 상했다. 내 아이가 좋아하는 장난감이 옆집에서 돌아오지 않아서, 조용한 저녁을 보내고 싶은데 다른 집 아이가 돌아가지 않아서, 나 빼고 다른 사람들끼리만 친해 보여서…. 사소한 문제는 사소하기 때문에 말하기 어려웠다.

다섯 가정은 그렇게 한 건물에서 피할 새도 없이 얽혔고 끊임없이 오가는 아이들은 크고 작은 충돌을 초래했다. 원가족 문제가 해결되지 않은 것도 치명적이었다. 부모님이 심하게 다투셔서, 가난한 환경에서 자라서, 인정받지 못해서, 방치된 채 성장해서 등등의 이유로 각자 그늘이 있었다. 갈등을 겪으며 무의식에 있던 문제가 솟아올랐고 우리는 서로를 이해하기 위해 노력했다. 성격 유형을 공부하며 상대를 배려하는 방식, 시간에 대한 감각, 감정을 전달하는 방법이 사람마다 다르다는 것을 배웠다. 인간이 얼마나 불완전하고 연약한 존재인지 성찰했다.

사람에 대한 공부를 하며 서로에게 진심을 전하기 위해 어색한

원은희, 「화양연화」

표정으로 입을 뗐다. 이런 대화가 물거품이 되거나, 뜻하지 않은 반응이 돌아와 마음이 타기도 했다. 내가 한 말이 비수인지도 모른 채 눈물을 흘리는 상대방을 보는 건 아픔이었다. 아이들을 잘 키우고 싶어 시작한 공동체에서 어른들이 더 성장했다. 우리는 진짜 어른이 되기 위한 공부를 했다. 그렇게 갈등의 터널을 무사히 통과했다. 서로의 다름을 이해하며 관계를 포기하지 않았다. 우리는 여전히 공동체에서 살아가고 있다.

원은희의 「화양연화」 속 고개를 살짝 옆으로 돌린 사람들의 표정이 여유로워 보인다. 고달팠던 육아를 함께하고 그보다 어려웠던 감정의 골을 지나 이제는 차 한 잔 앞에 놓고 담소를 나누는 우리 같다. 빨강·파랑·초록 옷의 다채로운 조화가 예쁘다. 우리들의 개성이 어우러진 것 같다. 이제 각자의 개성은 서로의 약점을 보완해준다는 것을 안다. 여전히 옆집에 살고 있는 언니, 오빠, 친구들, 내 인생의 화양연화는 현재진행형이다. 우신혜

파란색에 온기를 더하다

배달래 「BLUE LIFE no.3」

파란색을 좋아한다. 나를 아는 사람들이 나를 떠올리면 파란색이 생각난다고 할 정도니 진정한 '블루 마니아'라 할 수 있다. 대학 시절 파란색 옷뿐 아니라 파란색 아이섀도까지 바를 정도였으니 '푸른 광녀'로 보였으려나. 파란색은 차갑고 도시적인 느낌이지만, 나에게는 나를 존재하게 하는 역동적인 에너지원이었다.

이런 파란색을 원 없이 볼 수 있는 배달래 작가의 전시 〈BLUE LIFE〉가 '정문규미술관'에서 열렸다. 'BLUE LIFE'라는 제목처럼 파란색을 소재로 같은 듯 다른 다양한 작품이 눈앞에 펼쳐졌다. 미디어 설치 작품 속에서는 배달래 작가가 바닷가에서 춤추는 퍼포먼스를 하고 있었다. 감탄하면서 빠져들었다. 작가에게도 파란색은 역동적인 에너지의 발원이었던 것이다.

전시회 첫날이라 특별한 퍼포먼스가 있었다. 미술관 한 켠에 설

문지가 준비되어 있었다. "당신의 인생 컬러는 무엇입니까?" 관람객들 모두 자신의 인생 컬러와 그 이유를 짧게 썼다. 배달래 작가는 흰 캔버스 앞에 섰다. 그리고 사람들의 인생 컬러를 듣고 그 자리에서 캔버스를 자유롭고 담대하게 채워갔다. 작가의 순간적인 상상력과 창의력으로 컬러들이 춤췄다.

나는 파란색과 빨간색이 합쳐진 보라색을 선택했다. 인생 후반전인 나에게 보라색은 정체하지 않고 움직이고 싶다는 의지다. 파란색을 안고 나아가고 싶다는 바람이다. 배달래 작가의 그림에 새로워지고 싶은 나의 간절한 마음이 담겼다. 관람객도 예술에 참여하게 하는 퍼포먼스였다. 뜨거운 인생 컬러들이 가슴에 아로새겨졌다.

다양한 파란색 작품 속을 유영하듯 걷다 「BLUE LIFE no.3」 앞에 멈춰 섰다. 거친 터치의 파란색 그림 한가운데 우연히 떨어진 조그만 물감 방울이 눈에 띄었다. 작가가 의도하지 않은 작은 자국이 내게는 또렷한 의미로 다가왔다. 앞만 보고 달려온 내게 이 작은 자국이 묻는다. 삶에서 소중한 것을 놓치고 있지는 않은지, 무심코 지나간 것은 아닌지, 작은 점이 알고 보니 큰일인 적은 없는지….

그림 속 푸른 얼룩에서 흐릿한 얼굴들이 떠오른다. 바쁘게 지내다 보면 연락이 뜸하고 마음이 멀어지는 사람이 생긴다. 더욱이 요즘은 관계의 대부분이 문자로 이루어진다. 자칫 작은 오해로 객관적인 사실은 저 너머로 사라지고 서운한 감정만 남는다. 오늘 아침에도 그랬다. 그럴 때는 잠시 흥분을 가라앉히고 마음속 푸른 점을 들여다봐

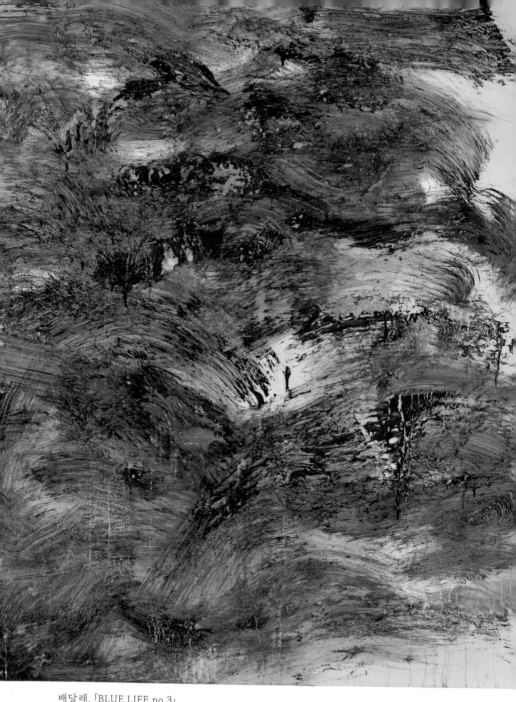

배달래, 「BLUE LIFE no.3」

야 한다. 상대가 틀렸다고 판단할 게 아니라 서로의 다름을 이해하는 시간이 필요하다.

다시 한번 그림 속 푸른 얼굴을 들여다본다. 거기에 차갑게 서 있는 내가 있다. 세상과 맞서 무언가 해내기 위해 몸부림치던 내가 있다. 이제는 파란색에 온기를 더하기 위해 노력해야 하는 때가 아닐까, 하는 생각이 문득 스친다. 블루 마니아로 사는 것도, 푸른 광녀로 사는 것도 마음에 들지만, 다른 사람과의 관계에도 고개를 돌려야 함을 이제는 안다. 내 마음의 파란 소용돌이가 잠잠해지려면 온기가 필요하다.

수많은 파란색 그림 중에서 내 감정의 소용돌이를 발견하게 되다니 그림의 힘은 신비롭다. 우리는 광활한 우주의 작은 점 하나에 불과한 존재인데 오해하고 부대끼며 살 필요가 있을까? 문자로 언짢았던 아침의 감정이 휩쓸려간다. 예술 안에서 다시 생기가 돌고 마음을 회복한다. 배달래 작가의 파란색은 그대로 에너지가 됐다. 내 마음에 파란색을 가득 채웠으니 이제는 사람들에게 나눠줄 차례다. 먼저 손을 내밀어야겠다. 김현수

사랑

엄마를 부탁해

정보경 「어미, 분홍비」

2009년 가을, 집에서 통곡한 적이 있다. 가슴이 먹먹해지고 눈시울이 뜨거워지면서 눈물이 떨어졌다. 목울대를 넘어 황소 울음이 터져 나왔다. 감정이 격해지며 어깨가 들썩이더니 통곡으로 이어졌다. 한동안 목놓아 울었다. 방 안이 울음소리로 가득했다. 신경숙의 소설 『엄마를 부탁해』를 읽다 돌아가신 어머니가 생각나 터진 눈물이었다. 어머니가 돌아가셨을 때도 이렇게 눈물을 흘리지는 않았다. 86세에 돌아가셨으니 천수를 누리고 가셨다고 생각했다.

83세였던 아버지가 돌아가시면서 어머니의 정신이 흐려지기 시작했다. 거동이 불편해지면서 혼자 계시기 어려워 요양원에 모셨다. 자식들은 일이 바쁘거나 멀리 떨어져 있었기에 어쩔 수 없는 선택이었다. 생이 얼마 남지 않았을 때는 집과 가까운 병원에 모셨다. 병원 중환자실에 들어가시면서는 면회도 하루 세 번만 할 수 있었다. 돌아

정보경, 「어미, 분홍비」

가시던 날 병문안을 갔을 때 어머니는 마지막 남은 생명의 끈을 놓으셨다. 아들을 보려고 마지막까지 기다리신 것이리라.

어머니를 모시지 못했다는 미안함이 가슴속에 남아서였을까? 지금까지 살아오면서 이렇게 통곡한 기억은 거의 없다. 그런 눈물은 잊어버린 본능 중 하나였다. 특히 슬픈 감정은 외면해왔다. 삶이 치열할수록 약한 모습을 보여서는 안 된다는 생각이 들었다. 그러나 어머니라는 존재는 나의 메마른 가슴을 두드려 깨웠다.

정보경의 「어미, 분홍비」를 보면서 어머니가 떠올랐다. 오랜만에 "어머니"라고 가만히 소리 내 불러본다. 자식을 위해서라면 무엇이든 하셨던 어머니, 늘 자식에게 무엇이라도 먹이려고 하셨던 어머니다. 시골집에 내려가면 어머니는 내가 좋아하는 육개장과 식혜를 내 주셨다. 한 그릇을 비우고 더 달라고 하면 빙그레 웃으셨다. 많이 먹는 게 효도라고 생각했다. 어머니의 웃는 모습이 좋아서 집에 가면 과식을 했다. 객지 생활하는 아들에게 하시는 말씀은 늘 같았다. "사람은 밥심으로 산다. 밥을 꼭 챙겨 먹어라. 배가 든든해야 일도 잘할 수 있지."

가끔 아내에게서 어머니의 모습이 겹쳐 보인다. 아들과 딸, 손녀와 손자를 대하는 모습이 닮았다. 어머니는 어떤 존재인지 생각하게 한다. 내가 자식과 비교하며 질투하니 아내가 말했다. "쟤들은 내 뱃속에서 열 달이나 함께했어요. 당신은 아니잖아요!" 그 후로 사랑을 두고 자식과 경쟁하지 않는다. 어머니도 그랬을 것이다. 나도 어머니의 자식 사랑을 당연한 것으로 여기고 살았다. 어머니에게 가면 모든 시

름을 잊고 편안해졌다. 어머니는 변함없는 고향과 같았다.

'어미'는 자식과의 관계에서 붙여진 이름이다. 아내가 아이를 낳기 위해 병원에 입원했을 때 분만실에서 함께했다. 주기적으로 산통이 오자 아내는 입술을 깨물며 고통을 참았다. 간호사가 "힘들면 소리를 지르세요"라고 해도 "끙" 하고 참았다. "소리를 내도 아프고 참아도 아프니 요란스레 소리 내지 마라!" 친정어머니에게 그렇게 배웠단다. 「어미, 분홍비」에서 어머니는 탈진해 있다. 몸은 물속으로 가라앉는 것 같고 머리카락은 나무뿌리처럼 바닥으로 향하고 있다. 온몸의 힘이 빠지고 눈앞이 캄캄해졌을 것이다. 암흑 속에서 내리는 분홍비는 핏물처럼 보인다. 정보경 작가는 어미 노릇하느라 잃어버린 자신을, 잊어버린 자신의 모습을 작품으로 형상화한 것은 아닐까.

그림에서 어머니의 다른 모습을 보았다. 여자의 일생이다. 세상에 태어나 꿈 많은 소녀를 거쳐 숙녀가 되고 남자를 만나 결혼하고 아이를 낳고 어미가 되었다. 우리 어머니도 '아무개'라는 자신이 먼저였을 것이다. 누구의 아내가 되고, 누구의 며느리가 되고, 누구의 엄마가 되어 살면서 자신을 잊어버린 것일 테다. 나는 지금까지 나를 중심으로 어머니를 생각했다. 어머니가 힘들 거라고 생각지 못했다. 어머니가 하시는 모든 일은 당연하다고 여겼다. 얼마나 어리석은 자식인가. 어리석은 자식이 뒤늦게 세상의 모든 아들과 딸에게 당부한다. "네 엄마를 부탁해!" 윤석윤

나이는 숫자에 불과하다

김숙 「맨드라미: 행복과 열정」

미술관에 전시된 그림이 강한 에너지로 나를 끌어당겼다. 김숙의 「맨드라미: 행복과 열정」이었다. 강렬한 색으로 구성된 그림은 너무도 생생했다. 뒤돌아 서 있는 나의 어깨에 손을 얹어 다시 돌아보게 만드는 힘이 있었다. 그림 속 맨드라미는 다양한 색과 크기로 어우러져 있어 우리 가족 같았다. 나, 남편 그리고 아들이 떠오르기도 했지만 뒤편에 더 많이 피어 있는 맨드라미 그림을 보니 원가족이 떠올랐다. 맨 앞에 제일 크고 붉은 맨드라미는 엄마를 떠올리기에 충분했다.

어릴 적 우리 집은 동네에서 유명했다. '정원이 넓은 딸부잣집'이라 불렸다. 화단에는 여러 종류의 꽃이 있었다. 부모님은 여섯 남매를 키우는 것으로는 부족했는지 넓은 정원을 색색의 꽃들로 장식하셨다. 나의 유년 시절도 꽃들과 함께 형형색색으로 물들었다.

나는 함박꽃, 진달래, 개나리, 라일락, 장미, 샐비어 등을 좋아했

김숙, 「맨드라미: 행복과 열정」

다. 화사한 색과 고운 자태는 그 자체만으로도 보는 내내 행복했다. 각양각색의 꽃들이 만발했던 것처럼 우리 집은 사람들로 북적였다. 부모님은 결혼과 동시에 상경하셨고 일가친척 중 제일 먼저 서울살이를 시작하셨다. 우리 집은 상경하는 친척들의 아지트였다. 여섯 남매만으로도 가득했던 집은 매일 손님들로 시끄러웠다. 손님맞이 하는 엄마의 고생도 모른 체 철없는 나와 동생들은 손님 손에 들린 과자봉지에만 관심이 있었다. 엄마는 가족 일을 도맡아 하는 '대장'이셨다. 엄마의 삶은 맨드라미를 닮았다.

엄마는 학창 시절 공부도 잘하고 달리기도 잘하는 비료 상회 큰 딸이었다. 교사라는 꿈을 접고 스무 살이 되던 해에 동네 총각과 결혼했다. 고난을 예견했던 것일까? 뭐가 그리 서럽고 슬펐는지 혼례식 사진 속 엄마의 눈은 퉁퉁 부어 있다. 여섯 남매를 낳아 키우고 뇌졸중으로 쓰러진 시아버지의 병시중을 5년간 드셨다. 그런 엄마의 효행은 널리 알려져 서울시에서 주는 효부상까지 받으셨다. 설상가상 아빠는 60세 생일을 앞두고 심장 판막 수술을 받으셨다. 그 후 인공 판막으로 17년을 버티다 심장 판막에 이상이 생겼다. 가족들의 걱정 속에 재수술을 받으셨지만 일주일 만에 돌아가셨다.

엄마는 몸이 약한 남편과 가족들의 보호자 역할을 하느라 자신의 이름도 잊은 채 사셨다. 갑작스레 남편을 잃은 큰 충격으로 한동안 정신이 없으셨다. 3년쯤 지나서야 자신을 찾기 시작하셨다.

요즘 엄마는 하루가 모자랄 만큼 알차고 바쁘게 지내신다. 스무

살 이전의 꿈 많고 열정 넘치는 소녀로 돌아간 것 같다. 매일 붓글씨를 쓰며 하루를 여신다. 아빠가 돌아가신 후부터 매일 만 보를 걸으신다. 귀찮아서 건너뛸 법도 한데 하루도 빠지지 않고 자연을 만끽하신다. 휴대전화에 앱을 깔아놓고 100걸음당 1원씩 하루 100원의 포인트를 매일 모으신다. 그렇게 모은 포인트로 자식들에게 디저트 커피 세트를 사 주신다. 엄마는 사교 모임 '코스모스파'의 일원이기도 하다. 팔순이 넘은 할머니들과 좋은 데를 즐겁게 다니신다. 요즘은 복지관에서 스마트폰 활용 교육을 받으신다. 최근 나의 프로필 사진도 엄마의 작품이다.

고진감래苦盡甘來. 엄마의 전성기는 바로 지금이다. '나이는 숫자에 불과하다'는 말처럼 엄마의 삶은 그림 속 활짝 핀 붉은 맨드라미 같다. 엄마는 자식들의 롤모델이다. 그런 엄마를 닮은 맨드라미 그림을 선물로 드리고 싶었다. 내 인생의 첫 그림 수집이다.

'열정'이란 꽃말을 가진 맨드라미는 강렬한 색과 강한 생명력을 지녔다. 엄마의 건강과 열정 그리고 행복을 응원하는 의미로 엄마 곁에 그림을 걸어드리고 싶었다. 활짝 핀 맨드라미에게서 소녀 같은 엄마의 미소가 보인다. 이재영

그리움 한 조각

구채연 「선물」

　　어린 시절 살았던 경기도의 시골 동네에는 1970년대에 전기가 들어왔다. 덕분에 일곱 살이 되어서야 텔레비전을 만날 수 있었다. 드라마를 보면서 크리스마스에 산타할아버지가 가져올 선물을 기대하게 되었다. 그러나 당시 부엌에는 조왕신을, 안방에는 삼신할머니를, 대청마루에는 성주신 등을 모셨던 엄마에게 크리스마스는 의미 없는 외국의 기념일이었다. 어린 나는 오지 않는다는 걸 안 뒤로도 한동안 산타할아버지의 선물을 기다렸다.

　　그렇게 열 살이 되던 해에 엄마는 전통신앙을 접고 천주교로 개종하셨다. 문제는 나도 성당에 다녀야 한다는 사실이었다. 우리 집에서 성당까지는 기차를 타고 다녀야 했다. 몸이 약했던 나는 성당에 다니는 게 힘들었다. 어린이 미사도 아닌 성인 미사를 드려야 하는 일정이었으니 가시밭길이 따로 없었다.

구채연, 「선물」

일요일 아침이면 텔레비전에서 만화영화 「캔디」가 나오던 시절이었다. 늦잠을 자고 일어나 따뜻한 이불 속에서 「캔디」를 보며 재충전하던 나의 일요일이 엄마의 신앙심 때문에 사라진 것이다. 나는 이제 산타할아버지의 선물을 기다리는 나이가 아니었기에 성당에 가야할 이유도 없었다. 그럼에도 초신자를 위한 교리 수업에 참여했다. 하지만 아무리 들어도 「캔디」만큼 끌리지 않았다. 외로워도 슬퍼도 울지 않는 캔디와 안소니의 사랑은 예수님의 사랑과는 비교할 수 없을 만큼 재미있었다. 또 캔디의 마음을 알면서도 캔디를 지켜주고자 했던 테리우스, 이를 질투하는 이라이자의 방해 공작은 흥미로운 관전 포인트였다. 결국 중학생이 되면서 공부를 핑계로 종교 활동을 접었다.

　서른 넘어 결혼해서 가정을 꾸렸다. 어느 해 크리스마스에 돌이 안 된 아들과 본가에 갔다. 집에는 크리스마스트리가 장식되어 있었다. 아들과 함께 크리스마스트리를 보면서 이야기를 나누고 있을 때였다. 엄마는 크리스마스에 카드 한 장 보내지 않는 딸에 대한 서운함을 표현하셨다. 순간 어린 시절이 떠올랐다. 산타할아버지의 선물을 기다리던 일이 생각난 것이다. 하지만 엄마에게는 그 일을 말씀드리지 않았다. 이후로 엄마에게 크리스마스카드를 보내드리지도 않았다. 엄마도 체념하셨는지 더 이상 말씀은 없으셨다.

　구채연의 「선물」을 보면서 그 기억이 되살아났다. 그림 속 고양이는 집 밖에 놓여 있는 선물을 의심스럽게 살펴보고 있다. 선물 상자는 어린 시절 산타할아버지에게 받고 싶었던 것과 비슷한 형태다. 그렇게

나 받고 싶었던 선물 상자를 생각하다 크리스마스카드를 받고 싶어 하던 엄마가 떠올랐다. 생각은 그런 엄마의 마음을 뭉갠 나의 졸렬한 태도로 이어졌다. 엄마의 잘못도 아니었건만 아이의 마음을 알아주지 못한 것에 오기를 품었던 것이다. 어린 나는 엄마가 되고서도 한참이 지나서야 엄마의 마음을 이해할 수 있었다.

어떻게 모든 것에 만족하며 살 수 있겠는가. 어린 나의 간절함 은 세월과 함께 묻혔지만 기다림은 가슴속에 남아 있다. 『느리게 걷는 미술관』(임지영, 2022) 속 "기다려도 오지 않을 걸 알지만, 어떤 그리움 은 그것만으로 충분하다"라는 문장이 가슴에 울린다. 쉰 살이 지나서 야 가슴속에 맺혔던 기억을 정리할 수 있었다. 어릴 때는 아쉬움으로 가득했던 기억이 이제는 그리움 한 조각으로 유년 시절을 채워주었다. 90대 할머니가 된 엄마에게 올해는 크리스마스카드를 보내드려야겠 다. 이화숙

내면의 황금

이형곤 「무위의 풍경」

이형곤의 「무위의 풍경」 한가운데 놓인 형체를 응시했다. 어두운 배경에 노란색 물체 아니 황금색의 어떤 것. 그 형체가 내 마음에 놓인 보석처럼 보이기 시작한다. 나는 저 황금을 어떻게 만들었을까? 내 마음에 밝은 빛을 던져준 황금의 원천은 무엇일까? 불현듯 두 아이의 얼굴이 떠오른다. 나를 빚는 조각칼이 되었던 딸과 아들이 내 마음의 황금을 만들었다.

자녀는 타인이다. 내 뱃속에서 나왔고 오랜 시간 같이 지내 간혹 잊어버리기도 하지만 말이다. 타인을 이해하기 위해서는 낯섦과 부딪히며 힘겨운 시간을 보내야 한다. 아기의 웃음에 몸과 마음이 풀리는 행복한 때가 지나면 아이는 개성과 취향이 있는 고유한 인간임을 마음껏 펼쳐 보인다. 육체적 고달픔이 정신적 시련으로 바뀌면서 엄마와 자녀는 인간관계에서의 갈등을 시작한다.

이형곤, 「무위의 풍경」

딸아이는 네 살 무렵 존재를 드러냈다. 무척이나 성가셔서 아랫입술을 지긋이 깨물고는 했다. 현관문을 나설 때면 딸이 직접 문을 열어야 했고 엘리베이터 버튼도 자기가 눌러야 했다. 급한 마음에 내가 먼저 하면 짜증을 냈고 집으로 들어가 처음부터 모든 과정을 다시 해야 했다. 바쁘지 않을 때는 참을 만했지만 시간에 쫓길 때는 곱지 않은 말이 튀어나왔다. 그러던 어느 날 내 마음에서 들끓던 화산이 터졌다.

"그렇게 하면 엄마가 힘들어! 넌 도대체 왜 그렇게 까다롭게 구는데?" 속사포 같은 말은 멈출 줄을 몰랐고 탄환이 떨어져야 끝나는 포격처럼 가슴에 쌓인 분노는 어린 딸을 향해 사정없이 쏟아졌다. 딸은 겁먹은 눈으로 나를 쳐다봤다. 화가 치민 나는 긴 막대기를 들고 아이를 때리기 시작했다. 딸의 울음소리와 나의 고함이 귀를 울렸지만 나는 이미 고삐 풀린 말이었다. 눈물, 콧물 범벅이 된 딸과 분노에 나가떨어진 나는 현관에 주저앉았다. 그날 나를 덮친 죄책감은 말로 다 할 수 없었다.

스스로를 향한 실망감과 수치심이 뒤섞인 죄책감이었다. 분노를 참지 못하고 어린 딸을 폭력으로 제압하는 내가 엄마 자격이 있나, 싶었다. 딸과의 관계를 망칠지도 모른다는 사실이 두려웠다. 그럴 수는 없었다. 내가 폭발한 이유를 알아야 했다. 나의 분노를 설명할 수 있는 진짜 이유가 있을 것이다. 내 마음을 집요하게 들여다봤다.

'딸의 태도가 그렇게 화낼 일이야? 너는 엄마인데 왜 그렇게 심

하게 화를 내지?' '귀찮고 짜증 나니까.' '아이 때문에 귀찮을 수도 있는 거지.' '귀찮게 하는 건 나를 불편하게 하고 그건 옳지 않은 거야.' 몇 주가 지나 번개 같은 깨달음이 머리를 때렸다. 내 마음 깊은 곳에 숨어 있던 생각이 떠올랐다. 딸의 행동은 그 아이의 개성일 뿐인데 나는 옳고 그름의 잣대를 들이밀고 있었다. 옳지 않은 일이라는 생각이 나의 행동에 정당성을 부여한 것이다. 나를 불편하게 하는 것은 옳지 않다는 옳지 못한 생각이 내 마음에 숨어 있었다.

빠져나갈 수 없는 미로에 갇힌 것처럼 어쩔 줄 몰라 했던 나는 출구를 발견했다. 자신의 마음을 알아차린다는 것이 이렇게도 어렵다니, 놀라지 않을 수 없었다. 나는 후회와 감사의 눈물을 흘렸다. 황금 한 조각이 마음에 새겨졌다. 그렇게 황금을 모았다. 황금 한 조각을 모으는 데 온 에너지를 쏟아야 했지만 그 산을 넘으며 인간을 조금씩 이해할 수 있게 되었다.

다시 그림을 응시한다. 그림 속 황금만 한 것은 내게 없다. 그래도 괜찮다, 만들어진 황금은 또 다른 황금을 만드는 재료가 될 테다. 아름다운 황금으로 내 마음을 채우고 싶다. 황금을 조각하는 여정이야말로 인생의 정수가 아닌가. 우신혜

아직도 헤매고 있어요

콰야 「각자의 길」

콰야의 「각자의 길」을 보자마자 울컥하며 아들이 생각났다. 콰야 작가의 그림은 직관적이고 솔직하다. 남자아이가 든 종이에는 무어라 적혀 있을까? 여러 갈래 길 앞에서 갈등하고 당황하는 아이의 모습이 아들과 비슷해 보였다. 27세인 아들은 대학 졸업을 앞두고 있다. 대학을 세 번 옮겼는데 마지막 학교에서는 전과도 했다. 지금은 대학 졸업 학점을 따놓고 졸업을 유예한 채 자격증 공부를 하고 있다. 어렸을 때부터 자기주장과 고집이 강해 본인이 하지 않겠다고 마음먹으면 누구의 말도 듣지 않았다. 그 고집 때문에 나는 너무나 힘들었다. 불안을 잘 느끼는 모범생의 엄마는 매사 아들의 행동에 애가 탔다.

아들은 수능을 치르자마자 재수를 결심했다. 재수 중 실력을 테스트해본다는 생각으로 공군사관학교 입학시험을 봤고 합격했다. 자신의 성향과 맞지 않는 학교였지만 가족들이 기뻐하는 모습에 만족하

콰야, 「각자의 길」

며 입학했다. 처음으로 자신이 아닌 가족의 기대에 부응하려 애썼다. 행여나 마음이 약해질 것을 우려하여 정시 원서도 쓰지 않고 적응하겠다는 일념으로 훈련에 임했다. 하지만 맞지 않는 옷을 입은 아들은 불편함을 넘어 정신적·육체적 고통까지 느꼈고 결국은 퇴소했다.

그 후 수능을 치르고 일반 대학에 입학했다. 하지만 전공이 맞지 않아 적응하지 못했고 육군으로 입대했다. 그러나 공사에서 얻은 공황장애와 육체적 통증으로 의가사 제대를 권유받을 만큼 상태는 심각했다. 그 후 한참 동안 병원을 오가며 군 생활을 했다. 아들이 잘못된 결정을 한 데에는 나의 불안과 두려움이 한몫했다는 생각이 들었다. 아들을 볼 때마다 가슴이 아렸다.

그러나 아들은 정신과 의사의 제대 권유를 거부했다. 오기가 생겼다며 군 생활에 적응하기 위해 노력했고 관심 사병에서 특급 전사로 변하여 제대했다. 제대 후 전공도 바꿨고 성적도 눈에 띄게 좋아졌다. 하지만 아직도 나는 아들이 짠하다. 눈부시게 좋은 날에도 독서실에서 공부하는 아들을 보면서 내가 아들에게 진로와 삶의 방향을 조언할 자격이 있는지 생각한다. 나도 어디로 가야 할지 모르는데 누군가에게 그런 말을 할 자격이 있을까?

아들의 자유분방한 성향을 알았지만 미래가 보장되고 안정적인 곳이라는 악마의 속삭임에 속절없이 무너졌었다. 공군사관학교에 입학하면 아들이 당장의 편안함과 안온함을 누릴 수 있겠다는 생각에 현명하고 지혜로운 엄마 역할을 제대로 하지 못했다. 그러한 이유로

나는 여전히 아들에게 미안하다.

그러나 이제는 좌충우돌했던 다양한 경험이 헛되지 않았음을 믿는다. 그렇기에 젊은 날의 고생을 억울하게만 생각하지 말라고 얘기해주고 싶다. 빛날 날이 더 많다는 걸 알기에 최선을 다해 노력하고 결과에는 연연하지 않기를 바란다. 나는 그저 잘되지 않더라도 좌절하지 않고 다시 나아갈 수 있도록 도울 것이다.

"사람을 존재 자체로 사랑하라"는 문장의 의미를 잘 몰랐다. 예쁘니까, 착하니까, 잘하니까 등 조건이 부여된 것에 사랑도 따라온다고 생각했다. 가슴 시리게 아파보고 그 아픔을 서로 보듬어가며 살아왔다. 흔들리고 헤매는 길이 자갈길만은 아닐 것이다. 아들에게 어려운 일이 닥칠 때마다 해결해주려 하기보다는 함께 비를 맞아주는 사람이고 싶다. 존재만으로도 힘이 되는 엄마가 되고 싶다. 지나간 일에 대해서는 후회하지 않고 지금을 잘 살아가다 보면 훗날 우리가 원하던 그 길에 서 있게 되리라 믿는다. 노서연

길이 끝나는 곳에
또 다른 길이 있다

김주영 「경로 이탈」

"따르릉, 따르릉, 비켜 나셔요. 자전거가 나갑니다, 따르르르
릉!" 자전거를 타고 씩씩하게 페달을 밟는다. 잔뜩 화가 난 것
같기도 하다. 길은 점점 좁아지고 날은 어둑해진다. 막다른 길일
까? 자전거의 속도가 느려진다. 왔던 길을 되돌아가야 할까? 모
르겠다. 핸들을 왼쪽으로 힘차게 돌린다. "삐삐! 경로를 이탈했
습니다." 포장된 길이 아닌 울퉁불퉁한 길이 나온다. 엉덩이도
아프고 다리도 아프다. 여기는 어디일까? 나는 누구일까? 어디
로 가야 할까?

김주영의 「경로 이탈」을 보자마자 반항하기 시작한 아이가 떠올
라 짧은 메모를 남겼다. 좁아지는 길을 따라 자전거를 타고 가는 주인
공이 가지 말라는 엄마의 충고를 무시하고 혼자 좁은 길에 들어선 우

김주영, 「경로 이탈」

리 아이 같았다. 길은 좁아지다 없어지고 결국에는 경로 이탈이다. 경고음이 울리니 머릿속이 복잡하다. 엄마인 내가 보기에는 비포장 길인데 왜 바득바득 우기며 저 길을 향해 나아갈까?

아이에게 탄탄하고 빠른 고속도로가 있다는 걸 가르쳐주고 싶었다. 그래서 내가 정해놓은 길, 내가 바라는 길로 아이를 안내했다. 거기에서 조금만 벗어나면, 내가 정한 속도보다 느리면 낙오자가 되는 것처럼 인생의 패배자가 될지도 모른다고 다그치며 불안감을 안겨주었다. 내가 맞는다고 생각했고 아이가 틀렸다고 확신했다. 아이와의 관계가 극에 다다랐을 때는 그랬다.

생각해보면 정해진 길에서 벗어난다고 해서 모두 위험한 건 아니다. 30대 중반에 잘 다니던 직장을 그만둔 나를 그새 잊고 있었다. 회사라는 온실 속에서는 보지 못하는 것들이 많다. 움켜쥐고 있는 것이 아까워 주먹을 펴기가 어렵다. 그래서 그만둘 수 없는 핑계를 만들며 회사 생활을 이어갔더랬다. 회사를 그만두고서야 보였다. 내가 얼마나 병들어가고 있었는지, 내가 어떤 일을 하고 싶은지 말이다. 때로는 경로를 이탈해야 새로운 길이 보인다.

아이에게 숙제해라, 공부해라, 왜 이것밖에 못 하느냐며 다그치는 나에게 그림은 말을 걸어온다. 경로를 이탈해도 괜찮다고, 인생은 길고 또 다른 길이 있을 거라고, 길이 없으면 돌아오면 된다고, 지금 너도 이렇게 더 잘 살지 않느냐고, 그러니 너무 걱정하지 말라고 다정한 위로와 응원을 보내준다. 그림에 기대어 더 세게 휘몰아칠지도 모

르는 두 아이의 질풍노도의 시기와 또다시 경로를 이탈할지도 모르는 나의 인생 후반부를 잘 보내보려고 한다. 이 그림을 만났던 날 하지 못했던 이야기를 완성해보려 한다.

여기는 어디일까? 나는 누구일까? 어디로 가야 할까? 두렵고 걱정스럽지만 곧 낯선 풍경이 나타난다. 생경한 풍경에 마음을 빼앗기며 홀린 듯 발걸음을 옮긴다. 자세히 보기 위해서는 다리가 없는 개울물을 건너야 하고 가시밭길을 건너야 한다. 때로는 없는 길을 만들어야 할지도 모른다. 남들이 닦아놓은 길만이, 깨끗하게 포장된 길만이 좋은 길은 아니다. 목적지가 정해진 길에서 벗어나면 큰일이 생길 것 같고 두려운 마음이 앞서지만 익숙한 길에서 이탈해야 비로소 새로운 길이 보인다. 붙잡고 있던 자전거 핸들을 놓아야만, 그 자전거를 버려야만 새로운 길을 걸을 수 있다. "삐삐~ 경로를 이탈했습니다! 새로운 세계에 오신 걸 환영합니다." 박은미

사랑에도 기술이 필요해

윤정원 「새들도 압니다, 사랑받고 있음을」

'리커버리센터'에서 다섯 번의 예술 수업을 하게 되었다. 리커버리센터는 고립 청년들의 정서적 회복을 지원하여 건강한 사회인으로 자립할 수 있도록 돕는 단체다. 적게는 1년, 길게는 10년 이상 고립 생활을 해온 청년들은 서로를 '크루'라 부르며 다양한 활동을 한다. 수업 첫날 떨리는 마음으로 센터의 문을 열었다. 빼꼼히 고개를 들이미니 수다를 떨던 청년들이 인사를 건넸다. 낯선 사람을 만나는 데서 오는 긴장감이 가시면서 얼굴에 미소가 떠올랐다.

언제나 그렇듯 "예술에 주눅 들지 말자"고 외치며 그림 향유자의 세계로 초대한 후 15분간 글 쓰는 시간을 가졌다. 청년들은 그림을 보고 글을 쓴다는 것에 당황한 듯했지만 수업이 진행될수록 글에는 삶의 진실과 마음의 소리가 담겼다. 그중에서도 한 청년이 윤정원의 「새들도 압니다, 사랑받고 있음을」을 보고 쓴 글은 잊을 수가 없다. 청년

윤정원, 「새들도 압니다, 사랑받고 있음을」

은 "작품 속 펭귄과 사람은 서로 다른 종임에도 저렇게 품어주고 안아주고 하는데, 왜 우리는 서로에게 그러지 못했는지⋯. 가족이라는 이름을 가지고 있지만 그림 속의 저들보다 더 멀게 느껴졌는지 모르겠다"고 썼다. 글을 읽고 마음이 내려앉았다. 청년의 투명한 감정에 나의 아릿한 마음이 겹쳐졌다. 나 역시 비슷한 문제를 겪어서인지 청년의 마음에 스며들었다.

그날 집으로 돌아와 다시 그림을 봤다. 여러 번 봤지만 펭귄과 사람이 다른 종이라는 사실에 주목한 적은 없었다. 많은 질문이 떠올랐다. 다른 종인 서로를 안아주기 위해 얼마나 애썼을까? 사실 인간도 타인은 다른 종에 가까울 만큼 이해하기 힘들지 않을까? 나 또한 가족들에게 사랑을 주지 못한 건 아니었을까? 사랑이란 그저 달콤한 것이 아니라 서로를 안기 위해 지난한 시간을 보내는 거친 여정이자 고통스러운 노력으로 일구는 인내라는 생각이 들었다. 새삼 사랑의 속성에 놀라며 전율이 일었다. 제목도 마음에 닿았다. '사랑은 받는 쪽이 받는다고 느껴야 하는구나' 하는 단순한 진리가 떠올랐다.

딸은 "엄마, 특별한 날이 아니어도 선물을 받아보고 싶어요"라고 말하고는 했다. 그동안은 흘려들었다. 나는 무슨 날을 챙긴다거나 선물을 주고받는 것에 별 감흥이 없어 딸의 말을 이해할 수 없었다. 딸은 생일도, 크리스마스도 아닌 날에 선물을 받고 싶다고 했다. 그제야 딸의 마음을 이해할 수 있었다. 딸은 평범한 날에 엄마가 주는 선물을 받으며 사랑을 느끼고 싶었던 것이다. 나와는 다른 딸의 사랑 방식이

었다. 그래서 어느 날 예쁜 목걸이를 선물했고 딸은 무척 행복해했다.

상대가 사랑받는다고 느낄 수 있는 방식으로 표현하고 싶다. 그 방식을 알기 위해서는 상대를 관찰하고 소통하는 게 중요하다. 내 방식대로만 표현할 때 상대는 불편해할 수도 있음을 기억해야겠다. 사랑에도 기술이 필요하다. 내가 누군가를 사랑하는 것보다 누군가가 사랑받고 있음을 느낄 수 있도록 하는 데 주력해야겠다. 그러나 항상 상대의 방식에 맞추기만 하면 자신이 소진될 수 있다. 균형이 필요하다. 상대방의 마음을 만족시켜주면서 나의 마음도 정직하게 이야기할 수 있는 균형 말이다. 용기도 필요하다. 때로는 상대의 바람을 거절하는 게 나은 순간도 있을 테니 말이다. 한쪽으로 기울어진 사랑은 오래 버티기 힘드니 시소를 타듯 너와 나의 사랑을 맞추어가면 좋겠다. 세상에서 제일 힘든 게 사랑인 것만 같다.

그림 속 소녀는 까치발로 하얀 털에 얼굴을 묻은 채 펭귄을 안고 있다. 펭귄은 넉넉한 가슴을 내준 채 팔을 둘러 소녀를 안고 있다. 프레임의 가운데 놓인 둘의 모습이 사랑의 균형을 보여주는 것만 같다. 사랑받고 싶지 않은 사람은 없다. 그러니 오늘부터라도 눈과 귀를 활짝 열고 상대의 마음의 소리를 듣자. 상대의 사랑 방식을 알기 위해, 하지만 나의 감정도 존중하면서…. 글을 쓴 청년이 사랑의 여정에 들어갔기를 바란다. 우신혜

하얀 맨드라미

김숙 「맨드라미 After」

　　『그림, 영혼의 부딪힘』(2022)의 김민성 저자는 말한다. "누구나 그림을 그릴 수는 있지만 아무나 화가가 될 수는 없는 법이다." 화가가되는 길은 만만치 않다. 실력을 갖추기 위한 각고의 노력이 필요하다는 이야기일 것이다. 앉은 자리에서 대상을 관찰하고 그리고 지우고다시 그리며 오랜 시간 수련하듯 해야 완성할 수 있는 것이 그림이 아닌가, 싶다.

　　'돈화문갤러리'에서 〈중견작가 집중 조명전〉을 보았다. 김숙 작가의 작품이 유독 눈길을 끌었다. 김숙 작가는 맨드라미를 그린다. 줄기와 이파리의 붓 터치는 섬세하고 꽃잎은 맨드라미를 그대로 붙여놓은것 같다. '열정'이라는 꽃말처럼 마음 깊은 곳에서부터 생을 향한 열망이 붉게 꿈틀댄다. 자신이 표현하고자 하는 맨드라미를 그리기 위해 작가는 얼마나 그리고 지우고 또 다시 그렸을까.

김숙, 「맨드라미 After」

맨드라미는 '관(冠)'을 상징한다. 그래서 옛날 사람들은 마당에 맨드라미를 심어 자식들의 앞날을 기원했다. 맨드라미는 질 때 하얗게 색만 변할 뿐 꽃 모양이 흐트러지지도 않고 꽃봉오리가 고개를 숙이지도 않는다. 작가는 맨드라미에서 유년 시절의 어머니와 성장하고 거듭나는 자신의 모습을 찾는다고 한다.

나에게는 엄마보다 다섯 살 위인 이모가 있다. 「맨드라미 After」에 그려진 맨드라미의 마지막 모습은 얼마 전 보았던 이모를 떠올리게 했다. 올해로 98세가 되신 이모는 90대 초반까지만 해도 김장을 진두지휘할 정도로 건강하셨다. 하지만 이제는 다리 힘이 약해져 실내에서 주로 생활하는 탓에 얼굴도 하얘지셨다. 그런 이모가 나를 보고 화숙이냐고 거듭 물으며 반가워하셨다. 뭉클했다.

어린 시절 명절 때마다 이모가 해주시던 기정떡 위의 붉은 맨드라미 장식은 유난히도 예뻤다. 그냥 먹어도 맛있었는데 떡마다 다르게 올라간 맨드라미 장식을 보는 재미 또한 컸다. 이모는 붉은 맨드라미처럼 열정적으로 사셨다. 일제강점기에 태어나 민족의 수난을 온몸으로 겪으셨다. 그렇게 험난한 세월이 아니었다면 대쪽 같은 성품으로 당차게 사셨을 것이다.

그림 앞을 떠나지 못하고 있는 내게 김숙 작가가 다가와 속삭였다. "그 작품을 가져가서 이모의 젊은 날을 추억하셔요." 귀가 번쩍했다. 내가 작품을 구입할 거라고는 생각지도 않았다. 그런데 갑자기 그림이 사고 싶었다. 작가가 고생한 것에 비할까마는 내가 감당할 수 있

는 정도였다. 텔레비전이 혼자 떠들어대는 방에 이모를 두고 나오는 것이 늘 불편했다. 그제야 이모를 두고 현관문을 닫고 나올 때의 안타까움이 풀리는 것 같았다. 하트 모양의 하얀 맨드라미, 질 때까지 꼿꼿하게 모양이 흐트러지지 않는 맨드라미는 이모를 닮았다. 순간 맨드라미가 방에 앉아 있던 이모처럼 보였다.

그림을 받은 후 이모에게 보여드렸다. "이 그림, 이모를 닮아서 샀어요. 어때 보여, 이모?" 이모는 나의 질문에 특유의 집중하는 모습으로 그림을 보셨다. 희미한 웃음 끝에 이모는 "잘 그렸어"라고 말씀하셨다. 머릿속으로 지난 삶이 스쳐 지나가는 듯했다. 이모는 혼자 계실 때 주로 지난 삶을 생각하신다고 했다. 여전히 붉은 맨드라미와 같은 열정을 품고 계신 듯했다. 그 열정을 소환하며 생의 의미를 되새기시는 것 같았다. 그림은 내가 가장 오래 머무는 곳에 두었다. 그림을 볼 때마다 이모를 생각한다. 건강하게 오래, 내 곁에 계셔달라고 기원하면서 말이다. 이화숙

상실

05

닿을 수 없는 당신에게

손혜진 「하늘과 들과 나무」

푸른 하늘을 보면 생각난다. 아빠를 떠나보내던 날 유난히 맑고 예뻤던 하늘. 차창 밖 풍경은 이상하리만치 평온했다. 하늘 위 살포시 앉은 흰 구름, 바람에 흔들거리는 푸른 들판, 창공을 가로지르며 날아가는 새…. 세상이 이렇게 아름다웠구나. 얼마 전까지만 해도 무더위가 언제 끝나냐고 투덜거렸는데 사람의 마음은 이상하다. 눈물이 날 만큼 황홀한 풍경을 아빠는 이제 볼 수 없겠지. 우리를 실은 장의버스는 고속도로를 달렸다. 차창 안으로 길게 드리운 늦여름 오후 햇살이 너무 눈부셨을까. 나는 또 한 번 숨죽이며 눈물을 쏟았다.

살면서 겪은 가장 큰 슬픔이 무엇이냐고 누군가 묻는다면 아빠가 우리 곁을 떠난 일이라고 답할 것이다. 그의 마지막 순간을 떠올릴 때면 가슴 저 밑바닥에서 무언가가 올라온다. 죽음은 누구에게나 찾아오지만 스물다섯 철없던 나는 받아들이고 싶지 않았다. 아니 받아

들일 수 없었다. 기억나지 않던 오래전부터 존재했던 누군가의 부재를, 그를 상실하게 되었다는 사실을 말이다.

나는 아빠에게 살갑지 못했던 딸이다. 어릴 적 친척들이나 부모님의 지인을 만났을 때 가장 듣고 싶지 않았던 말은 "너 아빠랑 정말 똑 닮았구나"였다. 그런 말을 들을 때면 옆에 있던 엄마가 몇 마디 거들고는 했다. 외모도 외모지만 표정 뚱한 거, 행동 느린 거, 심지어 이것저것 조금씩은 하는데 진득하게 잘하는 건 별로 없는 그런 것까지 똑같다고… "내가 닮고 싶어서 닮았어?"라는 말이 목구멍까지 차올랐지만 내뱉지 못했다. 뚱한 표정이 점점 더 굳어졌을 뿐이다.

아빠를 닮았다는 말이 왜 그렇게 싫었을까? 아빠 앞에서 못마땅한 티를 팍팍 내는 대신 "핏줄 참 무섭네" 하며 대수롭지 않게 넘겨도 좋았을 텐데 말이다. 요즘도 가끔 거울 앞에서 내 얼굴 이곳저곳을 살펴본다. 숱 적고 옅은 눈썹, 쌍꺼풀 없는 눈, 양옆으로 튀어나온 광대, 두툼한 윗입술이 영락없는 아빠다. 닮지 않았다고 우겨댔던 어린 시절에는 몰랐다. 아빠가 떠난 뒤 거울 속에서 그를 닮은 얼굴을 보고 조금 슬퍼지다가도 위로를 받게 될 줄은 말이다.

아빠는 우리에게서 한 걸음 떨어져 있는 존재였다. 새벽에 집을 나서고 밤늦게 귀가하는 그와 이야기할 시간은 좀처럼 허락되지 않았다. 게다가 아빠 역시 비슷한 연배의 남자들처럼 감정 표현에 서투른 편이었다. '사랑한다'는 말은 1년에 한 번 들을 수 있었는데, 바로 내 생일이었다. 생일 용돈 봉투 위에 쓰인 짧은 편지는 언제나 "사랑하

손혜진,「하늘과 들과 나무」

는 아빠가"로 끝이 났다. 어색한 듯 어려운, 그러다 데면데면해진 아빠
와 단둘이 있게 될 때는 왠지 모르게 좀이 쑤셨다. 아직 누군가의 관
심이 중요하고, 나를 궁금해하는지가 더 궁금한 나이였기에 무뚝뚝한
아빠가 야속했고 서운했다. 하지만 그 마음을 한 번도 털어놓은 적이
없었다. 비슷한 생김새로 엮여 있었지만 둘 사이에는 건널 수 없는 강
이 있는 것처럼 아득했다.

넓고 푸른 하늘이 펼쳐져 있다. 인생에서 가장 서글픈 눈물을 쏟아냈던 그날처럼 손혜진의 「하늘과 들과 나무」 속 풍경은 아름답고 평온하다. 어디선가 기분 좋은 바람 소리도 들려오는 것 같다. "하늘과 들과 나무." 그림의 제목을 소리 내어 읽어본다. 이토록 평범하고 소박한, 언제나 그곳에 있을 것만 같은 이름들이 실로 귀한 것이었음을 그날 슬픔으로 가득 찼던 차 안에서 알아차렸던 걸까? 그래서 그토록 가슴이 미어졌던 걸까? 아빠가 이렇게 떠날 줄 미리 알았더라면, 모든 말을 미루는 대신 조금씩 건넸더라면 얼마나 좋았을까? 뒤늦은 후회를 했다. 먼저 한 걸음 다가갔다면 지금보다는 덜 슬프고 덜 후회스러웠을 텐데 그때는 왜 아무것도 몰랐을까?

수없이 되뇌었던 아빠라는 이름을 그림 앞에서 다시금 불러본다. 저 멀리 들판 위에 보일 듯 말 듯 서 있는 두 그루의 나무가 두 사람처럼 보인다. 먼 곳에서 서로를 바라보며 상대가 먼저 다가오기를 바라는 외로운 아빠와 딸. 언젠가 아빠를 다시 만나게 된다면 그곳에는 푸른 하늘과 들과 나무가 있었으면 좋겠다. 하늘을 보며 많이 울었노라고, 아빠가 많이 그리웠노라고 먼저 다가가 말하고 싶다. 김예원

공감의 언어

정보경 「나 self-portrait」

영혼을 위로하는 작품을 만날 때가 있다. 그림을 보며 돈으로 살 수 없는 든든함을 느낄 때가 있다. 정보경 작가의 〈어미, 화가〉 전시회에서 「나 self-portrait」를 운명처럼 만났다. 눈물이 흐르다 멈춘다. 상기된 얼굴에 붉어진 코, 앙다문 입술, 떡진 머리에 눈썹까지 분홍색이다. 아빠를 보내드리고 돌아온 날, 문을 걸어 잠그고 몇 날 며칠을 울어 붉어졌던 내 코, 내 얼굴을 만났다. 공감이 되어 눈물이 떨어지다가 피식 웃음이 났다. 슬프지만 계속 살아야 하는 삶의 아이러니 때문이다.

이런 게 결국 인생 아니던가. 그렇게 이 그림이 내게 왔다. 처음으로 구입한 작품이다. 아빠에 대한 그리움을 담아 그림에 매일 눈도장을 찍는다. 이 작품으로 상실을 경험한 사람들과 작은 위안을 나누고 싶었다. 예술작품이 향유하는 것에서 소유하는 것으로 이동하는

마법을 경험했다. 고가의 작품은 아니지만 마음을 움직이는 작은 작품에서부터 시작했다.

어린 시절 우리 네 남매는 밤마다 아빠 품에서 잠들기 위해 경쟁했다. 승자는 가위바위보, 공기놀이, 닭싸움으로 정했다. 승리의 단잠을 자던 다섯 살의 어느 날, 나는 이불에 오줌을 싸고 말았다. 어찌나 혼이 났는지 밤새 울었다. 아빠의 사랑을 잃었다고 생각한 나는 서러운 마음에 눈물이 멈추지를 않았다.

아빠는 내게 우상이었다. 그림 그리기, 글씨 쓰기, 글쓰기까지 마음만 먹으면 뭐든 해냈다. 저녁 무렵이면 두 손 가득 간식거리를 들고 버스에서 내리셨다. 그럴 때면 우리 남매는 아빠 손을 잡고 뒤를 따랐다. 방학에는 아빠가 일하시는 신정동 성당으로 따끈한 점심 도시락을 배달하고는 했다. 신부님은 종종 내게 달콤한 빵과 초콜릿을 주셨다. 그렇게 아빠와 보냈던 시간은 유년의 행복한 추억이다.

다정다감했던 아빠는 77년 동안의 굴곡진 인생을 마감했다. 구름 한 점 없이 파란 하늘이 야속했다. 장례를 치르는 동안 눈물이 나오지 않았다. 집에 돌아와 침대에 몸을 누이자 눈물이 쏟아졌다. 준비 없이 갑자기 떠난 엄마에 이어 아빠까지 떠났다는 사실에 슬픔은 걷잡을 수 없었다. 그때 이후 나를 회복시켜준 건 눈물이었다.

눈물의 기능은 세 종류다. 하나는 눈에서 박테리아가 번식하는 걸 막고 영양 상태를 유지하도록 돕는다. 다음으로 이물질을 방어하고 시력을 보호하는 기능이다. 세 번째는 감정을 표현하는 눈물이다.

정보경, 「나 self-portrait」

이 눈물에는 유일하게 단백질과 호르몬 성분이 포함되어 몸과 마음을 이완시키고 통증을 완화한다. 눈물을 흘리면 카타르시스에 이르러 불편한 감정이 해소되고 마음이 정화된다.

감정 표현으로서의 눈물에 또 다른 기능을 추가하자면 바로 공감이다. 타인에게 가닿는 마음이라고나 할까. 아픔, 슬픔, 상실, 절망을 경험한 사람은 타인의 감정과 잘 연결된다. 그런 면에서 나는 눈물 부자다. 드라마를 보다가도, 뉴스를 보다가도 잘 운다. "엄마 또 울어?" 하며 아들은 종종 티슈를 건네준다. 우는 것밖에 할 수 있는 것이 없어서 속상하지만 울고 나면 개운하다. 공감의 힘이 나를 살게 하고 삶을 더 깊고 단단하게 만든다.

예술의 놀라운 힘은 바로 공감이다. 정보경 작가의 '우는 자화상'은 오래전에 숨겨둔 깊은 슬픔을 쏟아내게 했다. 그러고는 위로하며 용기를 내라고 말을 건넨다. 몇 년 사이 거듭되는 사회적 재난으로 인해 슬픔에 찬 희생자와 유족 들을 보며 울고 또 울었다. 어른인 우리가 할 수 있는 게 없어서 가슴이 아프다. 모두가 힘겨운 시절, 연대는 함께 우는 일에서부터 시작되는 것이 아닐까 싶다. 연대하자고 오늘도 그림이 내게 말을 걸어온다. 육은주

이별의 또 다른 말

김창완 「그대 떠나는 날에 비가 오는가」

수없이 많은 만남이 있다. 그만큼의 이별도 있다. 보통 '이별'이라고 하면 남녀 관계를 떠올리지만 세상에는 다양한 이별이 있다. 내게도 이별이 여러 번 있었다. 어릴 적 반려견 '해피', '럭키', '똘충이'가 하늘나라로 떠나던 날, 나는 세상에서 가장 슬픈 소녀였다. 마당 구석에서 남몰래 몇 날 며칠을 울었다. 결혼해서 신혼집으로 떠나던 날, 부모님의 표정은 아직도 생생하게 기억난다. 무엇보다 가장 슬펐던 이별은 아빠와의 이별이다.

나는 여섯 남매 중 넷째 딸이다. 아들을 바라던 집안 어른들 덕에 넷째로 태어나 여동생 한 명, 남동생 한 명을 두게 됐다. 여섯 살 한여름 새벽, 남동생은 집에서 태어났다. 여섯 번째 출산이다 보니 엄마는 병원에 갈 새도 없이 동생을 낳았다. 어렴풋한 기억으로는 조산사가 집으로 찾아와 엄마의 분만을 도왔다. 그보다 더 생생하게 기억

나는 것은 아빠의 환희에 찬 외침이었다. "고추다!" 잠이 덜 깬 상태에서 남동생의 탄생을 맞은 여섯 살 아이는 기쁨과 함께 묘한 감정에 휩싸였다. 집안 분위기는 남동생 위주로 흘러갔다. 여섯 살 난 나와 네 살 난 여동생은 이해하기 어려웠다. 엄마, 아빠를 차지할 수 없는 아쉬움과 서운함이 섞여 있었을까? 그래도 엄마는 항상 함께했기에 가끔 섭섭하기는 했어도 사랑하는 마음을 느낄 수는 있었다. 그러나 아빠는 조금 달랐다. 원래 무뚝뚝한 성격이라 심리적 거리가 느껴졌다. 게다가 아빠 주변에는 살가운 형제들이 늘 있었다. 아빠를 닮은 나는 오히려 다가가지 못했다. 아빠와 나는 어색한 사이였다.

초등학교 4학년 설날, 아빠는 시골에 내려가다 교통사고를 당하셨다. 갈비뼈와 코뼈가 부러지면서 늑막에 피가 고여 신촌 세브란스병원에 입원하셨다. 나는 여동생을 데리고 아빠를 문병하러 갔다. 붕대를 감고 누워계신 아빠를 보고 너무 놀랐다. "아빠!" 하며 달려가 안기고 싶었지만 몸이 말을 듣지 않았다.

누워 계신 아빠 옆으로 가 조심스럽게 손을 잡았다. 한 손으로 아빠의 큰 손을 다 잡을 수 없어 두 손을 포개어 잡았다. 그때까지 아빠의 손이 그렇게 커다란지 몰랐다. 나는 모기만 한 목소리로 아빠를 불렀다. "아빠"라고 부르는 것이 어색해 "아버지"라고 불렀다.

세월이 흘러 환갑을 앞둔 아빠의 건강이 갑자기 나빠졌다. 내 결혼식을 5개월 남겨두고 심장 판막 수술을 받으셨다. 17년이 지난 후 다시 판막에 이상이 생겼다. 아빠는 수술실로 들어가시며 엄마와 나

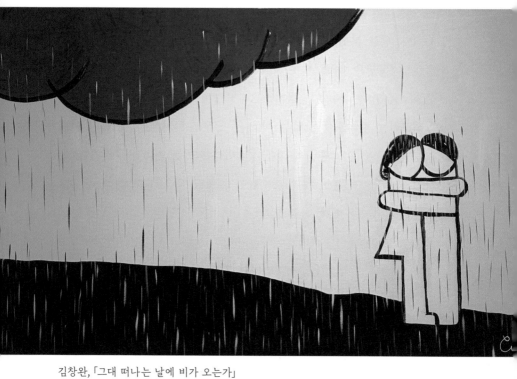

김창완, 「그대 떠나는 날에 비가 오는가」

에게 손을 흔들어주셨다. 이것이 아빠의 마지막 생전 모습이었다. 아직도 눈만 감으면 그날이 생생하게 떠오른다. 아빠가 돌아가시던 날, 눈이 많이 내렸다. 아빠의 차갑고 깔끔한 성격처럼 하얀 눈이 쏟아졌다. 승화원에서 봉안당으로 가는 동안에는 눈이 더 많이 내려 온 세상을 하얗게 뒤덮었다.

김창완의 「그대 떠나는 날에 비가 오는가」에서는 어둡고 무거운 구름에서 비가 내린다. 땅속까지 그 무거움이 스며들어 바닥이 온통 검다. 두 사람은 얼굴을 마주하고 서로의 몸을 꼭 안은 채 함께 비를 맞으며 서 있다. 마지막 순간을 맞은 걸까? 애절한 느낌이 전해 온다. 서로에게 어떤 말을 하고 있을까? 귀 기울인다. 비는 이 순간을 극적으로 표현하듯 쉴 새 없이 퍼붓는다.

어린 시절 아빠의 큰 손을 잡으며 느꼈던 설렘과 행복감을 잊을 수가 없다. 그래서일까? 살아 계셨을 때 아빠를 따뜻하게 안아드리지 못한 것이 아쉬움으로 남는다. 눈이 내리면 아빠가 생각난다. 그런데 보슬보슬 비가 내리면 아빠가 더 많이 그립고, 보고 싶다. 그림처럼 아빠에게 푹 안겨 어리광을 부리고 싶다. 그렇게 나지막이 말하고 싶다. "아빠 사랑해요. 아빠 고마워요." 이재영

전하지 못한 말

설은아 〈세상의 끝과 부재중 통화〉

　　〈세상의 끝과 부재중 통화〉라는 전시회에 갔다. 국내 웹아티스트 1세대인 설은아 작가는 공중전화 부스를 설치해 부재중 통화가 되어버린 사람들의 이야기를 모았다. 보이지 않지만 존재하는, 차마 하지 못한 말들은 어디로 가는지 궁금했단다. 요즘은 보기 어려운 아날로그 전화기를 통해 사람들이 남긴 이야기를 들을 수 있다. 어떤 말은 한숨이나 침묵이 되었고 어떤 말은 울음으로 끝나기도 했다. 미술관 한쪽에 자리한 공중전화 부스로 들어가면 '차마 말하지 못해 부재중 통화가 되어버린 이야기'가 있느냐고 묻는다. 하지 못한 말을 남겨보라는 메시지를 읽으니 가슴에 바람이 분다. 차마 전하지 못한 말이 너무 많아서 마지막인 줄도 모르고 하지 않은 말 때문에 가슴 깊이 눌러놓은 울음이 터져 나올 것만 같다.

　　재작년에 엄마가 돌아가셨다. 주무시다가 세상을 떠나셨다. 예고

는 없었다. 아니 있었다. 독감 예방 주사를 맞고 돌아와 몸 상태가 좋지 않다고 하셨다. 하지만 연로하신 엄마에게 아프다는 말은 일상이었기에 대수롭지 않게 여겼다. 살성이 좋지 않아 주사를 맞으면 거의 일주일 동안 앓던 엄마였기에 그런 보통의 날들 가운데 하루일 거라고 생각한 것이 돌이킬 수 없는 실수였다. 잘 드시고 푹 주무시면 나아질 거다, 걱정하지 마시라, 주말에 찾아뵙겠다는 말과 함께 전화를 끊었다. 그게 엄마와 나눈 마지막 통화가 될 줄 누가 알았을까. 컨디션이 좋지 않다는 엄마의 말에 당장 달려갔더라면 상황이 달라졌을까, 돌아가시던 날 밤 엄마는 나를 기다렸을까, 손주들이 많이 보고 싶었겠지, 작별 인사도 건네지 못하고 떠나 많이 서운하셨겠다… 엄마가 떠난 후 내내 혼잣말을 했다.

엄마가 보고 싶을 때마다 어떤 말이 듣고 싶으셨을까, 생각한다. 아픈 남편을 대신해 가장으로 살았던 엄마는 울퉁불퉁 험한 인생을 숙명으로 받아들이고 자식을 지켜내기 위해 평생을 헌신하셨다. 헌신이라는 단어로는 부족하다. 고생이라는 말도 한참 모자라다. 많이 배우지 못한 자신을 부끄러워했던 엄마가 보여주신 삶이 우리에게 얼마나 소중한 유산이 되었는지 자주 이야기해드렸다면 얼마나 좋았을까? 배움의 크기는 상관없다고, 나는 당신이 자랑스럽다고 말해드렸다면 엄마의 마음이 얼마나 환해졌을까? 두고두고 뿌듯해하고 자랑하셨겠지. 지나고 나서야 후회하는 미욱한 딸이다. 사랑한다는 말도 쑥스러워서 하지 못하는 딸은 엄마에게 전할 말을 매일 '새로고침' 하

설은아, 〈세상의 끝과 부재중 통화〉

고 있다.

이제 와 남기는 부재중 메시지가 무슨 소용인가. 부재중으로 남길 수밖에 없는 말을 그때 했더라면 얼마나 좋았을까. 제때 전해야 하는 마음이 있다. 수백 번 가슴을 치며 얻은 깨달음 앞에서 다짐한다. 말에 인색하지 말아야겠다. 오늘 나눈 말이 누군가와는 생의 마지막이 될 수 있으므로 단정하고 온기 어린 말을 골라 정성스럽게 해야겠다. 너무 늦은 안부가 되지 않도록 자주 안녕을 물어야겠다.

설은아 작가가 수집한 10만 통의 부재중 통화를 분석해보니 가장 많이 언급된 단어는 '사랑'이었단다. 사랑 앞에서 말을 아끼지 말자. 고맙다, 사랑한다, 미안하다…. 마음에는 있는데 입 밖으로 내기 어려워 때를 놓친 말이 너무 많다. 그런 문장을 차곡차곡 쌓는다면 높이가 얼마나 될까? 그 높이만큼 나는 가슴을 치며 후회할 것이다.

아끼는 이들을 떠나보내는 일이 잦아지는 나이가 되었다. 사랑하는 사람을 잃을 때마다 그들과 나누었던 마지막 대화가 무엇이었는지 복기해본다. 내가 그에게 남긴 마지막 말이 무엇이었는지 궁금하다. 그의 기억 속에 남겨진 나의 마지막 말이 따뜻하고 친절했기를 바란다. 이명희

생명의 빛이여

이은경 「내 안의 빛」

엄마의 손을 잡고는 놀랐다. 메마르고 작은 손을 잡고만 있었다.
힘이 빠져가는 엄마의 손에 온기를 전하고 싶었다. 어릴 때 엄마
손을 잡고 시장에 가던 일이 떠올랐다. 내 그림자보다도 커 보였
던 엄마가 언제 이렇게 작고 여려졌을까? 희미해지는 빛이 빠져
나가지 않도록 엄마의 손을 놓지 않았다. 엄마가 그 자리에 있기
만을 바랐다. 자꾸만 감기려는 엄마의 눈이 원망스러웠다. 아직
도 숨이 남아 있는데 엄마는 육신을 떠나려 하셨다. 애써 잡으
면 잡힐 것 같았다. "나를 두고 가지 마세요."

꿈에서 본 엄마는 늘 건강하다. 그런데 엄마가 암이라는 진단을
받으신 날로 자꾸만 돌아간다. 나는 첫아이를 낳고 키우느라 허둥대
고 있었다. 진료실에서 나온 엄마는 자신의 상태를 정확하게 말해주

시지 않았다. 병원을 따라나서는 나에게 "괜찮다"고 말하며 웃으셨다. 엄마가 말씀하신 대로 다 나을 거라고만 생각했다. 엄마의 상태를 정확하게 아는 것이 두려워 큰 소리로 묻지 않았는지도 모른다.

어느 날 엄마에게 물었다. "더 멀리 가서 치료를 받으실래요?" 엄마가 가족이고 뭐고 다 필요 없고, 그저 살고 싶다고 말씀해주시기만을 바랐다. 하지만 엄마는 웃으며 "지금도 충분하다"고 하셨다. 그날 엄마의 웃는 모습은 아직도 기억 속에 흐릿하게 남아 있다. 그 말을 들으면서 눈앞이 부예져 엄마를 제대로 볼 수가 없었다. 엄마의 여윈 몸은 이상했다. 150센티미터도 안 되는 키에 세상에서 힘이 가장 셌던 엄마는 너무 가벼워 한 손으로도 들 수 있을 것 같았다.

이제는 엄마를 가끔 떠올리게 되었다. 엄마가 떠나시던 날을 생각한다. 엄마의 목소리와 얼굴이 뿌옇게 흐려질 때도 있다. 엄마는 병원에 가기 위해 택시를 타고 삼청동 고갯길을 돌 때마다 어지럽다고 하셨다. 다른 길도 있었을 텐데 왜 그 길로만 다녔을까? 어서 도착해 엄마를 병원에 맡기면 좀 편해지지 않을까, 생각했던 것도 같다. 엄마가 아프다는 사실을 믿기 어려웠다. 늘 그 자리에서 같은 모습으로 나를 반기고 안아주시기를 바랐다.

엄마는 머리를 깎은 자신의 모습이 어색해 실없는 농담으로 나를 웃겨주셨다. 같이 걸을 때면 떨리는 손으로 내 손을 잡으셨다. 나는 자꾸만 느려지는 엄마의 걸음이 답답해서 혼자 빨리 걸었다. 자꾸만 약해지는 엄마가 이상했다. 그래도 엄마가 내 옆에 오래오래 있어

이은경, 「내 안의 빛」

주기를 바랐다. 나를 위해 기도해본 적은 없었다. 하지만 엄마를 위해서는 교회의 십자가에도, 절의 부처님에게도 기도했다.

엄마는 아픈 중에도 나를 지탱해주셨다. 처음 엄마의 병을 알았을 때 나는 한 아이의 엄마였다. 엄마가 투병하는 3년여 동안 난 두 아이의 엄마가 되었다. 엄마의 병세는 나아지는 듯했고 5년이 지나면 암 환자 생존율이 높아진다는 통계를 맹신했다. 엄마는 어린아이 둘을 데리고 버거워하는 나를 대신해 「섬집아기」와 「기찻길 옆 오막살이」를 불러주셨다. 새벽에 잠든 나를 대신해 아이들을 사랑해주셨다. 이제 나는 「섬집아기」와 「기찻길 옆 오막살이」를 부를 수 없다. 부르려고 하면 목소리가 떨린다. 내 생명의 근원이었던 엄마의 빈자리를 이제는 아이들이 채워준다. 그래도 채워지지 않는 구석이 있을 때면 엄마에게 달려간다. 엄마의 목소리와 따뜻한 품을 다시금 느끼고 싶다.

이은경의 「내 안의 빛」 앞에 서니 엄마 생각이 난다. 엄마는 노란색이 잘 어울리셨다. 노란색 옷을 입으시면 화사하게 빛이 났다. 부드러운 목소리가 그림 속에서 들리는 듯하다. "혜령아!" 하고 나를 부르실 것만 같다. 한참 그림 앞을 서성인다. 나의 빛이자 생명의 시작이었던 엄마가 화사하게 웃는다. 엄마가 웃으시던 모습이 좋았다. 그리고 지금은 엄마를 더욱 사랑한다. 이제 엄마는 내 안의 빛이다. 이혜령

오빠, 안녕

조병국 「자작나무 숲 2114」

 20년 전 겨울 강원도 숲에서 자작나무를 처음 봤다. 가느다란 나무줄기에 하얀 껍질이 거칠게 덮인 자작나무였다. 그 마르고 안쓰러운 자작나무들은 오빠의 무덤가에서 슬픔에 겨워하는 우리 가족을 지켜보았다. 아무 말 없이 고개도 숙이지 않고 우리가 충분히 슬퍼할 수 있도록 시간을 주었다.

 나에게는 두 명의 오빠가 있었다. 오빠들은 나와 동생이 쌍둥이로 태어나 집에 돌아올 때 각자 한 명씩 안아주었다. 30분 차이로 언니가 된 나는 열세 살이던 큰오빠가 동생은 열한 살이던 작은오빠가 담당했다. 하지만 처음에나 귀여웠지 사춘기에 접어든 오빠들에게 동생들은 애물단지였다. 집에 돌아오면 육아 도우미가 되지 않기 위해 오빠들은 모든 꼼수를 동원했다고 했다. 그 이야기를 들을 때면 나와 동생은 웃기기도 하고 미안하기도 했다.

오빠들이 중학교를 졸업할 무렵 아버지가 예기치 않은 사고로 돌아가셨다. 그길로 오빠들의 학업은 중단되었다. 어린 동생들과 엄마를 부양하기 위해 오빠들은 객지로 흩어졌다. 그 고생이 어떠했을까? 나의 아들이 커서 오빠들이 객지로 떠나던 나이가 되고 나서야 비로소 헤아릴 수 있었다.

오빠들은 그렇게 고생하면서도 꿈을 잃지 않고 결혼해서 가정을 꾸렸다. 그러나 그런 고생 때문이었을까? 작은오빠는 결핵에 걸렸다. 당시 결핵은 치료가 가능했기에 나는 크게 걱정하지 않았다. 당사자인 오빠 또한 대수롭지 않게 생각하는 듯했다. 그런데 오빠에게 있던 결핵균은 내성이 생겨 더 이상 치료가 되지 않았다. 오빠는 나날이 야위어갔지만 희망은 놓지 않았다. 그러던 어느 해 겨울, 설날을 넘긴 지 며칠 안 된 어느 날이었다. 오빠가 딱 마흔을 넘긴 해였다. '아홉수'를 넘겼으니 이제는 병이 나아 남은 인생을 잘 살 거라는 덕담을 하고 헤어진 지 얼마 안 된 시간이었다. 밤늦게 걸려 온 전화에서는 작은 올케언니의 울음 섞인 목소리가 들려왔다. 하늘이 무너졌다. 아버지를 일찍 여읜 나와 동생에게 오빠들은 아버지였고 든든한 후원자였다. 어린 우리에게 오빠들만큼 잘생긴 사람은 없었고 능력자도 없었다. 그런 오빠들 중 한 명이 결핵균을 이겨내지 못하고 죽었다는 사실이 믿기지 않았다. 자식을 먼저 보낸 엄마의 심정은 또 어땠을까.

작은오빠를 보내드리기 위해 우리는 오빠가 살았던 강원도 어느 산속 자작나무가 가득한 곳에 모였다. 처음 본 자작나무가 힘겹게 살

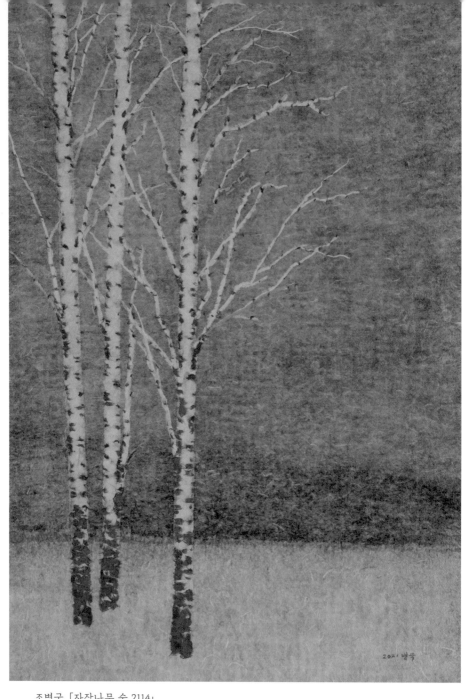

조병국, 「자작나무 숲 2114」

아온 오빠 같아서 너무 안쓰러웠다. 그렇게 작은오빠의 무덤가에 선 자작나무는 작은오빠를 연상시키는 나무가 되었다.

얼마 전 보게 된 조병국의 「자작나무 숲 2114」는 오빠를 잃었던 슬픔을 꺼내 보게 했다. 너무 커서 누구도 꺼내고 싶어 하지 않던 우리 가족의 아픔과 직면하게 되었다. 당혹스러웠다. 20년도 더 지났으니 시간이 많이 흘렀다고 생각했는데 여전히 아팠다. 그런데 돌아설 수 없었다. 그림 앞에 선 나는 그 시절로 돌아갔다. 자작나무와 대면했다. 그리고 작은오빠와 이별하면서 느낀 아픔을 풀어냈다. 오빠를 잃어 너무 놀랐고 아팠던 나에게 자작나무는 위로를 건넸다. 오빠는 가야 할 길을 갔을 뿐이라고…. 그리고 묵혀 두었던 슬픔을 놓아 줄 수 있게 되었다. 작은오빠 무덤가의 자작나무도 곧 물이 올라 푸르게 변할 것이다. 이화숙

영원한 친구

존 라베리 「빨간 책을 읽는 오러스」

책과 관련된 그림을 많이 보았지만 기억에 남는 건 거의 없다. 책은 지식과 정보를 얻는 수단이며 독서를 하면 인생에 도움이 된다고 막연하게 생각했다. 그러다 30대 중반에 큰 시련을 맞았다. 갑자기 남편이 세상을 떠난 것이다. 급성 A형 간염이었다. 동생이 간이식을 해주었건만 남편은 내 곁을 떠났다. 그의 나이 마흔둘이었다. 그런 상황에서 정신을 놓지 않기 위해 할 수 있는 건 나만의 동굴에 칩거하는 것이었다. 그 동굴에서 할 수 있는 건 독서였다.

누군가를 만나거나 대화할 수 없을 정도로 심신이 나약해진 상태였는데 책에서 위안을 찾으려 했다니…. 시간이 흐르고 나니 왜 그랬나, 궁금하다. 그러던 어느 날 존 라베리의 「빨간 책을 읽는 오러스」가 내 마음에 들어왔다. 등을 꼿꼿하게 세우고 책을 읽는 오러스에게 시선이 한참 동안 머물렀다. 정말 책을 좋아해서 읽는 걸까? 저런 자

세로 책을 얼마나 오래 읽을 수 있을까? 책을 즐긴다기보다 우월해 보이고 싶은 마음이 앞선 건 아닐까? 그림을 보다 책에 몰입하며 즐겁게 읽어본 적이 별로 없었음을 알게 되었다.

　이런 내가 어떻게 책과 다시 만날 수 있었는지 생각해보았다. 책에 빠져 지냈던 시절은 초등학생 때가 전부였던 내가 다시 책으로 돌아갈 수 있었던 건 같은 아파트에 살던 언니 덕분이었다. 정신건강의학과 교수를 그만두고 사업을 시작하게 되었다며 내게 책을 권했다. 그런데 나는 책보다 호감을 갖고 있던 언니가 좋은 직업을 그만두고 하는 일이 궁금했다. 그래도 일단은 언니가 빌려주는 책과 추천하는 책을 읽었다.

　그렇게 연년생 육아에 지쳐 있던 나는 나를 위한 책을 다시 읽게 되었다. 이전에는 육아나 교육과 관련된 책만 읽었다. 지식 습득과 필요에 의한 책 읽기가 전부였다. 가끔 언니가 시를 보내주기도 하고 좋아하는 책을 권해주기도 했지만 언니의 감수성을 따라가기에 나는 너무 현실적이고 이성적이었다.

　그러다 남편의 죽음이라는, 하늘이 무너진 것 같은 상황과 맞닥뜨리게 된 것이다. 무기력하고 멍한 상태에서 책은 다정한 친구가 되어주었다. 고립감과 외로움에 지쳐 동굴에 숨어 있던 나를 편하게 해주었다. 누군가를 신경 쓸 필요도 없었고 내 상황에 대한 생각도 잠시 내려놓을 수 있었다.

　책은 나를 편협한 생각에서 서서히 벗어나게 했다. 지식과 정보

존 라베리, 「빨간 책을 읽는 오러스」

만이 아니라 삶의 지혜와 깨달음도 주었다. 나아가 스스로 고독 속으로 걸어 들어갔음에도 나를 외롭거나 힘들지 않게 해주었다. 빅터 프랭클의 『죽음의 수용소에서』(2005)나 박완서의 『한 말씀만 하소서』(2004)로부터 큰 위로를 받았다. 내가 겪은 일보다 더한 일을 경험한 사람들, 세상을 포기하고 싶을 만큼 힘든 사람들에게는 그 책이 희망의 메시지였다.

자신을 변화시키려고 노력하는 사람에게는 이만한 동료가 없는 것 같았다. 책이 나에게 필요한 도움을 주는 것이라는 생각은 여전하다. 하지만 이제는 책이 지식만이 아니라 실천하려는 마음도 만들어준다고 믿는다. 책을 읽으면서 그런 생각이 확고해졌고 부족한 끈기나 열정도 연습하면 얻을 수 있다고 생각하게 되었다.

책을 읽는 것만으로 모든 것을 경험하고 해결할 수는 없다. 하지만 세상을 살면서 받게 되는 상처에 대처할 수 있는 힘은 생기지 않을까. 책은 난관을 극복하려는 사람들에게 현명한 지혜와 회복탄력성을 전해준다. 모두가 내 곁을 떠난다 해도 영원히 내 곁에 남아 있는 것은 무엇일까? 나는 단연코 책이라고 말할 것이다. 책은 주저앉아 울부짖으며 일어나지도 못했던 나를 일으켜주었고 앞으로 나아가게 한 소중한 친구다. 이제는 나도 오러스처럼 꼿꼿하게 등을 펴고 책을 대할 수 있을 것 같다. 소중한 친구이자 인생의 지혜를 전해주는 책과 더 많은 이야기를 할 수 있을 것 같다. 노서연

즐거운예감 아트코치 16인

임지영

예술 칼럼니스트이자 예술 교육자다. 예술 감성 교육을 주로 하는 '즐거운예감'을 이끌고 있다. 10년 동안 갤러리를 운영했고, 예술 향유 콘텐츠인 '3분 응시, 15분 기록'을 예술 교육 프로그램으로 만들어 많은 이에게 호응을 얻고 있다. 저서로 『느리게 걷는 미술관』, 『그림과 글이 만나는 예술수업』, 『봄 말고 그림』 등이 있다.

김승호

금융회사에 다니며 책 읽고 글 쓰는 삶을 포기하지 않았다. 은퇴 후에는 하고 싶은 일을 하기로 마음먹었다. 독서교육 활동가로서 제2의 삶을 실천 중이며, 온라인 독서 모임 '북하이킹 독서클럽', 오프라인 독서토론 모임 '퇴근 후 북클럽' 등을 진행하고 있다. 공저로 『책으로 다시 살다』, 『글쓰기로 나를 찾다』, 『일상 인문학 습관』이 있다.

김예원

학부에서 중어중국학을, 대학원에서 한어국제교육학을 전공했다. 한국, 중국, 유럽에서 다양한 경험을 쌓았다. 성장하는 삶을 살기 위해 읽고 쓰며 가르치는 일을 한다. '하루 한시漢詩 필사', '음악 에세이: 클래식 365일' 등 모임을 운영하고 있다. 공저로 『한 지붕 북클럽』, 『일상 인문학 습관』이 있다.

김현수

서양미술사를 공부하다 예술을 일상으로 느끼지 못하고 있음을 깨달았다. 그래서 예술이 일상이 되도록 공부의 방향을 전환했다. 문학과 영화, 예술을 삶의 윤활유로 삼아 사람들과 풍요롭게 나누기를 원한다. 현재 독서토론 강사와 아트코

치로 활동하고 있다. 공저로『일상 인문학 습관』이 있다.

노서연

도서관학과를 졸업했다. 결혼과 함께 자발적 '경단녀'가 되었다. 책과 담쌓고 살다 결혼한 지 10년이 지나 절망적인 사건을 겪었다. 이를 계기로 정서적 안정과 내면의 치유를 위해 독서치료를 공부했다. 이전의 삶과 다르게 살기 위해 책과 예술을 통해 자신을 찾고 탐구했다. 더 나은 삶과 사회를 위해 아트코치로 제2의 인생을 살고 있다.

박은미

자녀에게 예술 감성을 키워주려는 생각으로 등록했던 예술 감성 글쓰기 수업 덕에 예술 세계에 입문하게 되었고, 예술 향유자이자 교육자가 됐다. 지금은 독서토론과 글쓰기 강의, '그림과 글이 만나는 예술 수업'을 진행하며 풍요로운 삶을 살고 있다.『책으로 통하는 아이들』,『그림책 모임 잘하는 법』,『일상 인문학 습관』등을 함께 썼다.

오숙희

삶을 더듬어 글을 쓴다. 시간을 기워 기록으로 남긴다. 책을 탐하고 예술을 음미하는 삶을 살아간다. 교육대학원에서 독서교육을 전공했다. 도서관, 초·중·고 교육기관 등 공공기관에서 독서토론과 글쓰기, 예술 수업을 진행 중이다. '오숙희의 어린이 글쓰기', '30일 낭독 습관', '연설문 필사' 등의 프로그램도 진행하고 있다.

우신혜

서평 쓰기를 즐기며 기록자의 삶을 이어가고자 노력 중이다. 20년 동안의 공동체 생활과 8년 동안의 홈스쿨링을 통해 사람에 대한 이해를 조금 얻었다. 우연처럼 만난 예술에 대한 애정으로 그림 앞에 종종 멈춰 서 있다. 독서토론 강사와 아트코치로 '세계문학 북클럽', '단편 읽기', '서평으로 토론하기', '그림과 글이 만나는 예술 수업'을 진행하고 있다.

육은주

현실의 벽에 부딪혀 포기하고 후회하며 살던 중 '그림 일기'를 만났다. '그림 일기'는 삶의 치유이자 놀이였다. 예술의 힘을 깨달았다. 독서토론 강사, 독서논술 지도사, 문학심리 지도사, 예술 커뮤니케이터로 활동 중이다. 공저로 『쓸모없이도 충분히 아름답길』(서평집), 『일상 인문학 습관』이 있고, '1일 1 그림 일기', '청소년 영화토론' 프로그램을 진행한다.

윤석윤

읽고 토론하고 글쓰기를 즐기며 강의를 사랑한다. 독서법과 독서토론, 글쓰기와 서평 강의를 하고 예술 수업을 진행한다. 공저로 『이젠, 함께 읽기다』, 『책으로 다시 살다』, 『당신은 가고 나는 여기』, 『은퇴자의 공부법』, 『아빠, 행복해?』, 『질문하는 독서의 힘』, 『일상 인문학 습관』, 『쓸모없이도 충분히 아름답길』(서평집) 등이 있고, 저서로 『나는 액티브 시니어다』가 있다.

이명희

기업 사내방송과 라디오 원음방송에서 DJ로 일했다. 음악과 문학, 그림 등 일상을 소소한 예술로 채우는 일에 진심이다. 현재는 즐거운예감 아트코치, 성북구 한 책 운영위원, 서울시교육청 학부모 독서 길잡이로 다양한 곳에서 예술 수업을 진행한다. 독서토론과 낭독회 등을 진행하며, 문학과 예술로 사람을 잇고 마음과 취향을 나눈다.

이영서

환갑이 지나 개명하며 인생을 리셋한 뒤, 인생 2막을 보다 적극적으로 살고 있다. 간호 장교로 오랫동안 군 복무를 했고 보건학 석사와 행정학 박사를 취득했다. 예술을 만나 삶의 여유와 풍요, 재미와 의미를 즐기게 되었고, 인생을 차원 높은 행복으로 채우고 있다. 이제 예술 향유자에서 예술 컬렉터로, 아트코치로 발전하고 있다.

이재영

고등학교에서 보건교사로 28년째 근무하고 있다. 1급 전문상담교사, 2급 청소년 상담사 자격이 있으며, 이를 바탕으로 학생들의 정서와 정신건강 증진을 위해 다양한 활동을 한다. 학교에서 특별 인성교육 프로그램인 '그림과 글이 만나는 자성 교실'을 운영하며, 학생들에게 자기 이해, 내면 탐색, 통찰 및 위로의 기회를 제공하고 있다.

이혜령

독서토론 강사로 『자본 1』 60일 함께 읽기', '『총 균 쇠』 30일 함께 읽기', '한나 아렌트 전작 읽기', '정치·사회 필사', '현대 단편소설' 등 다양한 모임을 진행했다. '청소년 독서토론', '그림책 입문 토론', '그림책 토론 리더' 과정을 진행하고 있다. 『일상 인문학 습관』을 함께 썼다. 도서관, 공공기관, 학교 등 책과 사람이 있는 곳이라면 어디든지 달려간다.

이화숙

작은도서관을 운영하며 아이들과 책을 읽고 토론한다. 『달과 6펜스』를 만나면서 예술에 관심을 갖게 되었고, 그렇게 예술 까막눈에서 벗어날 수 있었다. 이후 예술 교육을 받아 아트코치로 활동 중이다. 예술에 관심은 있지만 주저하는 사람들을 예술 향유자로 이끄는 안내자 역할을 하고 있다.

최병일

기업 연수원에서 교육을 담당했고, 늦은 나이에 대학원에서 경영학을 전공했다. 지방자치단체, 교육기관, 도서관에서 독서동아리 리더 양성 과정과 예술 수업을 진행하고 있다. 공저로 『당신은 가고 나는 여기』, 『은퇴자의 공부법』, 『아빠, 행복해?』, 『한 지붕 북클럽』, 『일상 인문학 습관』가 있다. KBS 〈다큐 On〉에 출연해 6년 넘게 진행 중인 3대 가족 독서토론을 소개했다.

그림을 읽고
마음을 쓰다

2024년 4월 20일 1판 1쇄 인쇄
2024년 4월 30일 1판 1쇄 발행

지은이 즐거운예감 아트코치 16인

김승호, 김예원, 김현수, 노서연, 박은미, 오숙희, 우신혜,

육은주, 윤석윤, 이명희, 이영서, 이재영, 이혜령, 이화숙,

임지영, 최병일

펴낸이 한기호
책임편집 정안나
편집 도은숙, 유태선, 김현구, 김혜경
마케팅 윤수연
경영지원 국순근
디자인 블랙페퍼디자인
펴낸곳 플로베르

출판등록 2017년 5월 18일 제2017-000132호

주소 04029 서울시 마포구 동교로 12안길 14 삼성빌딩 A동 2층

전화 02-336-5675 팩스 02-337-5347

이메일 kpm@kpm21.co.kr

ISBN 979-11-978068-1-0 03600